PETIT SOLFÉGE

D'APRÈS LA

MÉTHODE D'ENSEIGNEMENT SIMPLIFIÉ DE LA MUSIQUE

(par L. DANEL)

CONTENANT

Un Questionnaire musical, des Exercices pour toutes les leçons
de la Méthode, une série de 135 Exercices sur les intervalles,
une autre partie d'Exercices gradués en notation mixte
avec paroles, à 1 ou 2 voix,
15 chœurs en langue des sons et 16 chœurs en notation usuelle
à 2, 3 ou 4 voix,

SIGNES TYPIQUES DE LA LANGUE DES SONS.

SONS : D R M F S L B | VALEURS : a e i o u eu ou

LILLE,
IMPRIMERIE L. DANEL.

1873.

PETIT SOLFÉGE

D'APRÈS LA

MÉTHODE D'ENSEIGNEMENT SIMPLIFIÉ DE LA MUSIQUE

(par L. DANEL)

CONTENANT

Un Questionnaire musical, des Exercices pour toutes les leçons de la Méthode, une série de 135 Exercices sur les intervalles, une autre partie d'Exercices gradués en notation mixte avec paroles, à 1 ou 2 voix, 15 chœurs en langue des sons et 16 chœurs en notation usuelle à 2, 3 ou 4 voix,

SIGNES TYPIQUES DE LA LANGUE DES SONS.

SONS : D R M F S L B |f VALEURS : a e i o u eu ou

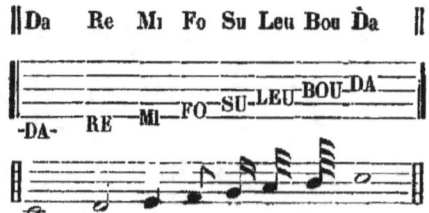

LILLE,

IMPRIMERIE L. DANEL.

1873.

PRÉFACE.

La *Méthode simplifiée de musique vocale* publiée par M. Danel contient toute la partie théorique des éléments de musique nécessaire pour enseigner le chant dans les écoles primaires; elle renferme en outre, à la fin de chaque leçon, des questionnaires qui permettent de résumer ce qui a été expliqué par le maître, et elle se termine par quelques tableaux et exercices qui donnent le moyen de mettre en pratique les principes appris dans les leçons. En outre, il a été publié d'après la méthode un très-grand nombre d'exercices, de chœurs, de morceaux de toute espèce qui peuvent suffire pendant longtemps, surtout si l'on se rappelle que la méthode s'applique à toute musique ordinaire, et que tous les chœurs, morceaux, solféges, écrits en notation usuelle peuvent se lire à l'aide des procédés qui constituent notre méthode.

Toutefois, nous avons cédé aux sollicitations réitérées des instituteurs et des professeurs qui ont adopté nos idées, et qui depuis longtemps nous demandaient un recueil gradué d'exercices et d'airs qui servirait de solfége spécial, et en même temps, par l'emploi des notations mixtes et abrégées inventées par M. Danel, formerait une sorte d'introduction aux solféges ordinaires. Ils réclamaient en même temps un résumé des leçons de la méthode, très-court et très-simple, qui fût dégagé de tout détail superflu, et qui pût être mis entre les mains des enfants et au besoin appris par cœur par eux à la suite des leçons orales et des explications du maître.

Nous avons cru pouvoir donner à ce résumé la forme d'un questionnaire, malgré les critiques dont cette manière de procéder a été l'objet de la part de la pédagogie moderne, parce que ce questionnaire n'est que l'abrégé et le résumé des leçons de la méthode, qu'il est destiné à aider la mémoire de l'élève, et qu'il n'est pas, en aucune façon, le seul moyen d'étude de la musique que nous conseillons. Il ne contient en réalité que ce qui est utile à la pratique musicale.

Dans l'enseignement de la musique, en effet, la pratique, la gradation des exercices ont bien plus d'utilité que les notions théoriques; on saurait uniquement celles-ci qu'on ne saurait pas la musique; pour apprendre le chant, il faut chanter beaucoup.

C'est pour cette raison qu'à la suite du questionnaire, nous avons réuni un grand nombre d'exercices et d'airs gradués à une, deux, trois ou quatre voix.

La première partie de ce recueil comprend les exercices sur les intervalles, écrits en langue des sons sur la portée. C'est la notation la plus commode et la plus complète; elle réunit les avantages de la langue des sons à ceux de la notation usuelle. On remar-

quera que ces exercices sont écrits dans tous les tons et avec toutes les clefs, et qu'ils accoutument l'élève à reconnaître le ton d'après l'armure (Questionnaire, N° 58). Tous ces exercices, tirés des œuvres des meilleurs auteurs, ont été recueillis, mis en ordre ou composés par M. Samuel, Directeur du Conservatoire de musique de Gand, qui a bien voulu, pour cette partie de notre ouvrage, nous prêter son utile et savante collaboration.

La deuxième partie contient trente-cinq exercices à une ou deux voix sur les degrés conjoints et disjoints, sur l'accord parfait, etc., en notation mixte sur portée. C'est le complément et l'application de la première partie avec une difficulté de plus, résultant de la suppression de la consonne.

A partir de cette série, on a cru utile de joindre aux exercices des paroles qui augmentent le plaisir que les élèves trouvent à chanter ces petits airs, et qui aident leur mémoire.

La troisième partie contient des chœurs plus développés, à trois ou quatre voix, avec paroles, écrits uniquement en langue des sons hors portée, et contenant en très-peu de pages (16) quinze chœurs! ce qui prouve l'économie d'impression de la langue des sons.

Enfin, la quatrième partie contient une autre série de seize chœurs avec paroles, en notation usuelle, dans tous les tons et avec toutes les clefs, qui serviront soit d'exercices, soit de récréations, soit de chants pour distributio s de prix ou pour fêtes, car il est facile de multiplier le nombre des couplets.

Nous rappelons que le moyen de trouver le ton indiqué en tête de ces morceaux, est donné dans le Questionnaire (N° 54).

Il suffit de parcourir la table de ce Solfége pour voir que tous les morceaux, au nombre de près de 200, sont empruntés aux meilleurs auteurs ; ajoutons que les paroles sont toutes, sinon d'une très-haute poésie, au moins d'une moralité irréprochable.

La série des ouvrages relatifs à la Méthode se trouve complétée par la publication de ce Solfége, qui servira surtout de livre d'exercices. Les succès obtenus par la Méthode et le grand nombre de maîtres qui l'emploient, nous imposaient le devoir de fournir à ceux-ci les secours nécessaires dans leur enseignement. En joignant le Solfége à la Méthode et aux grands tableaux in-folio pour les leçons orales, ils auront désormais tous les éléments d'un cours complet de chant d'après la Méthode.

QUESTIONNAIRE MUSICAL.

1re LEÇON.

Musique. — Sons. — Sons aigus et graves. — Noms des sons. — Notation, notes — Abréviations. — Appellation. — Gamme, etc

1. Qu'est-ce que la musique?

La musique est le résultat de sons produits par la voix ou par les instruments.

2. Qu'est-ce que la notation?

La notation est l'ensemble des signes adoptés pour écrire la musique. Ces signes se placent ordinairement sur cinq lignes parallèles que l'on nomme *portée*; quand cette portée est insuffisante, on ajoute des lignes supplémentaires au-dessus et au-dessous.

3. Qu'est-ce qu'on appelle notes?

Les notes sont les signes au moyen desquels on représente les sons.

4. Comment nomme-t-on les sons?

Il y a en musique sept sons nommés, savoir : Do Re Mi Fa Sol La Si. Ces noms se répètent pour chaque série des sept degrés représentés par les touches blanches du piano.

Les sons du milieu de la voix s'appellent sons du médium, les sons élevés s'appellent sons aigus, les sons bas s'appellent sons graves. *Ex.*

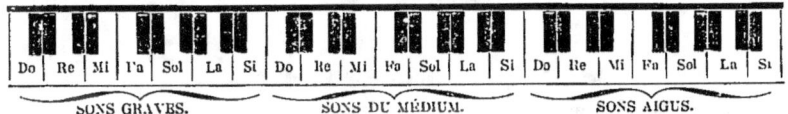

5. Qu'est-ce que la LANGUE DES SONS?

C'est une abréviation des termes usités en musique, afin de pouvoir exprimer en une seule syllabe : le son, la valeur et l'altération des notes; ce qui, dans le langage ordinaire, exige plusieurs mots.

6. Comment peut-on abréger le nom des notes?

En ne conservant de chaque nom que la première lettre.

 Ex. Au lieu de : Do Re Mi Fa Sol La Si
 on écrit : D R M F S L S

mais pour éviter la confusion entre les deux notes Sol et Si, on remplace le second S par B, et l'on a ainsi : D R M F S L B
dont l'ordre numérique est : 1er 2e 3e 4e 5e 6e 7e

7. En lisant la musique, comment appelle-t-on ces lettres?

Par le numéro d'ordre qu'occupe chacune d'elles,
Ex. D se nommera un — R, deux — M, trois — F, quatre — S, cinq — L, six, etc.

8. Comment représentez-vous les sons aigus?

En ajoutant un ou deux points au-dessus des lettres, *Ex.* Ḋ Ṙ Ṁ Ḟ Ṡ L̇ Ḃ D̈ R̈.

9. Comment représentez-vous les sons graves?

En ajoutant un ou deux points au-dessous des lettres, *Ex.* Ḽ Ḅ Ḍ Ṛ Ṃ Ḟ Ṣ Ḷ Ḅ.

10. *Qu'est-ce que la gamme ?*

C'est la réunion des sept sons rangés dans leur ordre numérique. La gamme se complète par la répétition de la première note à l'aigu. *Ex.* **D R M F S L B Ḋ**.

11. *Faites un résumé de la leçon.*

En notation ordinaire, on nomme les sons : Do Re Mi Fa Sol La Si
En notation abrégée, on écrit : D R M F S L B
On lit ces consonnes en prononçant leur N° d'ordre dans la gamme : 1 2 3 4 5 6 7

On ajoute un point au-dessus des consonnes pour les sons aigus : **Ḋ Ṙ Ṁ Ḟ Ṡ L̇ Ḃ**
 Id. au-dessous id. graves : **Ḍ Ṛ Ṃ F̣ Ṣ Ḷ Ḅ**

La gamme est complète en répétant la première note à l'aigu : **D R M F S L B Ḋ**

12. *Exercices à faire pour cette leçon.*

Il faut s'habituer à nommer des numéros en voyant les lettres représentant les sons, dans quelqu'ordre que ces lettres soient rangées.

 Ex. En voyant : **D M S F L Ḋ S Ṣ Ḅ D**,
il faut prononcer : un trois cinq quatre six un cinq cinq sept un
 aigu grave grave

Il faut aussi, dès à présent, apprendre à numéroter les lignes et interlignes de la portée. Le numéro *un* peut être placé à sept positions différentes.

13. *Quel moyen faut-il employer pour parler tous ensemble sans produire la confusion ?*

Il faut exécuter avec la main de petits mouvements égaux en nommant une note pour chacun d'eux. Ces mouvements s'appellent *unités*.

(Voyez le Tableau des Intervalles, p. xiv, pour les exercices d'appellation.)

2ᵉ LEÇON

Unités. — Temps. — Mesures. — Signes des mesures, etc.

14. *Qu'entend-on par unités ?*

Les unités sont des mouvements égaux de vitesse que l'on marque en baissant et en levant la main.

15. *Qu'est-ce qu'un temps ?*

C'est la réunion de plusieurs unités de durée.

16. *Combien y a-t-il de sortes de temps ?*

Il y a trois sortes de temps : le temps binaire composé de deux unités, le temps ternaire composé de trois unités, le temps quaternaire composé de quatre unités.

17. *Comment se marque chacune de ces sortes de temps ?*

Le temps binaire s'exécute par deux mouvements de la main, le premier en bas, le deuxième en haut.

Le temps ternaire s'exécute en baissant la main pour la première et la deuxième unités, en la levant pour la troisième.

Le temps quaternaire s'exécute en baissant la main pour la première et la deuxième unités, en la levant pour la troisième et la quatrième.

18. *Qu'est-ce que la mesure ?*

C'est la division d'un morceau de musique en petites fractions d'égale durée, séparées par une barre verticale | | |

19. *Combien y a-t-il de sortes de mesures ?*

Il y en a trois : les mesures à temps binaires, à temps ternaires, et à temps quaternaires. Ces différentes sortes de mesures peuvent contenir 1, 2, 3 ou 4 temps.

20. *Quels sont les signes par lesquels on indique les mesures à temps binaires ?*

La mesure à 1 temps binaire contient 2 unités et s'indique par la fraction $\frac{1}{4}$

———— 2 ———————— 4 ———————————— $\frac{2}{4}$

———— 3 ———————— 6 ———————————— $\frac{3}{4}$

———— 4 ———————— 8 ———————————— $\frac{4}{4}$ ou \mathbf{C}

21. *Quels sont les signes par lesquels on indique les mesures à temps ternaires ?*

La mesure à 1 temps ternaire contient 3 unités et s'indique par la fraction $\frac{3}{8}$

———— 2 ———————— 6 ———————————— $\frac{6}{8}$

———— 3 ———————— 9 ———————————— $\frac{9}{8}$

———— 4 ———————— 12 ——————————— $\frac{12}{8}$

22. *Quels sont les signes par lesquels on indique les mesures à temps quaternaires ?*

La mesure à 2 temps quaternaires contient 8 unités et s'indique par un \mathbb{C} ou 2

———— 3 ———————— 12 ——————————— 3 ou $\frac{3}{2}$

23. *Quelle remarque faites-vous concernant les signes de mesures à temps binaires ?*

A moins que la mesure à 4 temps soit indiquée par le C, on remarque que le chiffre inférieur de la fraction est toujours un 4; le chiffre supérieur indique le nombre de temps compris dans chaque mesure.

24. *Quelle remarque faites-vous concernant les signes de mesures à temps ternaires ?*

Le chiffre inférieur de la fraction est toujours un 8; le chiffre supérieur représente le nombre d'unités que contient chaque mesure.

25. *Exercices à faire pour bien connaître la théorie des mesures.*

En voyant des signes de mesures mélangés entr'eux comme : $\mathrm{C}\ \frac{3}{8}\ \frac{2}{4}\ \frac{9}{8}\ \frac{3}{4}\ \mathbb{C}$, etc., il faut dire de combien de temps se compose chaque mesure, de quelle nature sont ces temps, puis enfin exécuter la mesure en marquant les temps et les unités.

(Voyez les exercices de mesures, p. XIII.)

3ᵉ LEÇON.

Intonation. — Intervalles. — Accord parfait.

26. *Qu'est-ce que l'intonation ?*

C'est le degré d'élévation propre à chaque son de la gamme.

27. *Comment peut-on apprendre l'intonation ?*

Après avoir entendu les sons de la gamme chantés par le maître ou produits au moyen d'un instrument, il faut s'exercer à répéter ces sons en montant et en descendant, et dire ensuite des portions de la gamme en commençant par l'un ou l'autre degré.

28. *Comment appelle-t-on les degrés qui se suivent dans l'ordre de la gamme ?*

On les appelle degrés *conjoints*. *Ex.* **D R M**, etc.
<p style="text-align:center">un deux trois</p>

On appelle degrés *disjoints* ceux qui ne se suivent pas dans l'ordre de la gamme.

<p style="text-align:center">*Ex.* **D M S R F**, etc.
un trois cinq sept deux quatre</p>

29. *Comment appelle-t-on la distance d'un son à un autre ?*

La distance qui existe entre deux sons plus ou moins éloignés s'appelle *intervalle*.

30. *Nommez les intervalles et dites de combien de degrés ils se composent.*

Il n'y a pas d'intervalle quand plusieurs notes sont de même degré. Cela s'appelle unisson. *Ex.* D D R R M M

L'intervalle de 2 degrés s'appelle seconde.	R M	S L	B Ḋ	
— 3 — tierce	R F	M S	B Ṙ	
— 4 — quarte	D F	M L	S Ḋ	
— 5 — quinte	D S	R L	M B	
— 6 — sixte	D L	M Ḋ	S Ṁ	
— 7 — septième	R Ḋ	D R	M Ṙ	
— 8 — huitième ou octave	D Ḋ	R Ṙ	M Ṁ	
— 9 — neuvième	D Ṙ	M Ḟ	R Ṁ	

31. *Comment trouve-t-on les intonations d'un intervalle de degrés disjoints ?*

En donnant à voix faible tous les degrés de la gamme qui se trouvent entre les deux extrémités de l'intervalle, et en répétant plusieurs fois les deux notes qui le forment.

Ex. Pour prendre exactement l'intonation de l'intervalle **D M** ou **D S**, il faut dire en appuyant les notes extrêmes : **D** R **M**, **DM**, **DM** — **D** R M F **S**, **DS**, **DS**.

32. *Qu'est-ce qu'on nomme accord parfait ?*

L'accord parfait se compose de deux tierces successives. *Ex.* **D M S**, **F L Ḋ**, **S B Ṙ**. On y ajoute quelquefois à l'aigu la répétition de la première note. *Ex.* **D M S Ḋ**.

La connaissance des accords parfaits aide beaucoup à l'étude des grands intervalles.

Ex. Pour trouver l'intonation de **D L**, on peut dire : **D M S L**, **DL**, **DL**.

33. *Exercices à faire à partir de cette leçon.*

Jusqu'à ce qu'on possède bien les intonations, il faut se servir du tableau des intervalles, étudier d'abord les secondes, puis les tierces, les quartes, etc., en ayant bien soin, lorsqu'on n'est pas sûr de l'intonation, de mesurer la distance en nommant tous les degrés intermédiaires de l'intervalle, comme il est dit ci-dessus. En étudiant le tableau, on battra un temps binaire pour chaque note, puis une unité.

(Voyez le Tableau des Intervalles, p. xiv, et petits airs, p. xiii.)

4ᵉ LEÇON.
Valeurs. — Silences. — Points.

34. *Les sons en musique ont-ils toujours la même durée ?*

Non ; les uns se prolongent, d'autres sont brefs. Cette durée se nomme aussi *valeur*.

35. *Quels sont les signes employés pour représenter la valeur des sons ?*

Il y en a sept qui prennent leur nom de leur forme, savoir :

les signes... 𝅝 𝅗𝅥 ♩ ♪ 𝅘𝅥𝅯 𝅘𝅥𝅰 𝅘𝅥𝅱
nommés... ronde, blanche, noire, croche, double croche, triple croche, quadruple croche

36. *Comment peut-on remplacer ces signes et ces noms d'une manière abrégée ?*

Pour représenter les signes............ 𝅝 𝅗𝅥 ♩ ♪ 𝅘𝅥𝅯 𝅘𝅥𝅰
on peut employer les voyelles............ a e i o u eu ou

37. *Quelle est la valeur relative de chacun de ces signes ?*

La valeur de chaque signe ou voyelle diminue de moitié en moitié. Ainsi, un **a** vaut deux **e**, un **e** vaut deux **i**, un **i** vaut deux **o** ; et si l'on prend pour unité la valeur de **o** ou croche,

les signes...	𝅝	𝅗𝅥	♩	♪	𝅘𝅥𝅯	𝅘𝅥𝅰	𝅘𝅥𝅱
ou voyelles...	a	e	i	o	u	eu	ou
représenteront...	8	4	2	1	1/2	1/4	1/8

unités.

38. *Comment peut-on indiquer en langue des sons la valeur de chaque note ?*

Il suffit d'ajouter à la consonne indiquant l'intonation, l'une des voyelles représentant la valeur, c'est-à-dire le nombre d'unités pendant lesquelles le son doit être soutenu.

Ex. Pour exprimer : Do ronde (8 unités), Mi croche (1 unité), Fa double croche (1/2 unité),
il faut écrire : Da Mo Fu

39. *Quels sont les signes employés pour représenter les silences ?*

Il y en a sept dont la durée est la même que celle des signes de valeur pour les sons, savoir :

Les signes :	𝄻	𝄼	𝄽	𝄾	𝄿	𝅀	𝅁
nommés :	pause,	demi-pause,	soupir,	demi-soupir,	1/4 de soupir,	1/8 de soupir,	1/16 de soupir,
valant :	8	4	2	1	1/2	1/4	1/8

unités.

40. *Comment peut-on remplacer d'une manière abrégée les signes représentant les silences ?*

Par les voyelles *a e i o u eu ou* employées isolément et en italique au lieu de les ajouter à une consonne.

41. *Que fait un point après un signe de valeur ?*

Il en augmente la durée de moitié.

Ex. On peut écrire e . i . o . i . .

pour ei io ou iou

42. *Faites un résumé de la leçon.*

En notation ordinaire	pour les sons, les signes	𝅝	𝅗𝅥	♩	♪	𝅘𝅥𝅯	𝅘𝅥𝅰	𝅘𝅥𝅱
	nommés...	Ronde	Blanche	Noire	Croche	Double croche	Triple croche	Quadruple croche
	pour les silences, les signes	𝄻	𝄼	𝄽	𝄾	𝄿	𝅀	𝅁
	nommés...	Pause	Demi-pause	Soupir	Demi-soupir	Quart de soupir	Huitième de soupir	Seizième de soupir
en langue des sons.	pour les sons et les silences.	a	e	i	o	u	eu	ou
	valant...	8	4	2	1	1/2	1/4	1/8

unités.

On ajoute les voyelles aux consonnes pour indiquer la durée des sons ; on les emploie isolément pour indiquer la durée des silences.

Un point après un signe de valeur en augmente la durée de moitié.

43. *Exercices à faire pour bien connaître les valeurs.*

Il faut s'exercer à déterminer sans hésitation le nombre d'unités à donner pour chacune des voyelles représentant les valeurs des sons et des silences, puis s'exercer à les exécuter en mesure, c'est-à-dire en marquant les temps et les unités, sans donner d'intonation. C'est ce qu'on appelle *rhythmer*.

(Voyez les exercices rhythmiques, p. xv, et les batteries de tambour, p. xix.)

5ᵉ LEÇON.

Clavier du piano. — Demi-tons. — Dièzes et bémols.

44. *De quoi se compose le clavier du piano ?*

Le clavier du piano se compose de plusieurs séries de touches rangées dans un ordre identique. Chacune de ces séries contient douze touches, dont sept blanches et cinq noires, représentant douze sons différents. *Ex.*

45. *Comment nomme-t-on la distance d'une touche à la suivante ?*

D'une touche à la suivante, quelle qu'en soit la couleur, la distance ou l'intervalle s'appelle *demi-ton*.

46. *Quelle est la composition de la gamme que vous connaissez ?*

La gamme complète se compose de cinq tons et de deux demi-tons, représentés par les touches blanches du clavier, en tout huit sons. Les demi-tons se trouvent placés entre le 3ᵉ et le 4ᵉ degré, et entre le 7ᵉ et le 8ᵉ. En effet, entre ces notes il n'y a pas de touches noires. *Ex.*

47. *Comment nomme-t-on cette gamme ?*

On la nomme gamme diatonique, c'est-à-dire qui procède par tons et par demi-tons.

48. *A quoi servent les touches noires ?*

Elles servent à baisser ou à élever d'un demi-ton chacun des degrés de la gamme représentés sur le clavier par les touches blanches.

49. *De quels signes se sert-on pour indiquer cette élévation ou cet abaissement des notes ?*

On se sert du signe ♯ appelé dièze pour élever une note d'un demi-ton, et du signe ♭ appelé bémol pour baisser une note de la même quantité. Pour détruire l'effet d'un dièze ou d'un bémol, on se sert du signe ♮ appelé bécarre.

50. *Quels noms donne-t-on aux sons représentés par les touches noires ?*

On ne donne pas aux touches noires un nom spécial ; elles prennent celui de la touche

— IX —

blanche *inférieure* avec l'adjonction d'un dièze quand cette note doit être élevée, ou celui de la touche blanche *supérieure* avec l'adjonction d'un bémol, quand cette note doit être baissée. Une seule touche noire a donc, selon les cas, deux noms différents. *Ex.*

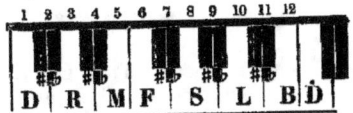

51. *Comment peut-on abréger et remplacer les termes et signes dièze ♯, bémol ♭, bécarre ♮ ?*

En ne conservant de ces mots que la prononciation finale : **z** pour dièze, **l** pour bémol, **r** pour bécarre. On ajoute aux abréviations déjà connues l'une de ces lettres, et l'on exprime ainsi en une seule syllabe : l'intonation, la valeur et l'altération du son.

Ex. Pour exprimer : Si blanche bémol | Re croche dièze | Sol double croche bécarre
 on écrit : Bel Roz Sur

Ainsi se complète la terminologie abrégée dite *langue des sons*.

(Voyez les exercices sur les ♯ et ♭, p. XIX.)

6ᵉ LEÇON.
Résumé de la langue des sons.

52. *Faites un résumé de la langue des sons.*

Dans la langue des sons, on représente les notes Do Re Mi Fa Sol La Si
par les consonnes. D R M F S L B

et les valeurs 𝅝 𝅗𝅥 𝅘𝅥 𝅘𝅥𝅮 𝅘𝅥𝅯 𝅘𝅥𝅰

par les voyelles a e i o u eu ou

En réunissant les voyelles aux consonnes, on obtient des syllabes qui expriment en deux lettres le son et sa durée.

Ex. **Da** **Me** **Ri** **Su**
pour Do ronde. Mi blanche. Re noire. Sol double croche.

Lorsque le son d'une note doit être élevé ou baissé d'un demi-ton, on ajoute une troisième lettre à la syllabe déjà formée : **z** pour élever le son, **l** pour le baisser, **r** pour le remettre dans son état naturel.

Ex. **Liz** **Lil** **Lir**
pour La noire dièze. La noire bémol. La noire bécarre.

Les notes aiguës s'indiquent par un ou deux points au-dessus des consonnes.

Ex. Ḋo Ṙo Ṁo Ḟo Ṡo L̇o Ḃo D̈o, etc.

Les notes graves s'indiquent par un ou deux points au-dessous des consonnes.

Ex. Do Ḅo Ḷo Ṣo Ḟo Ṃo Ṛo Ḏo Ḇo, etc.

Les silences s'expriment par les voyelles seules : *a e i o u eu ou*.

Un point après un signe de valeur en augmente la durée de moitié.

Ex. **De** • **Ri** • **Me** • •
pour De Di Ri Ro Me Mi Mo

(Voyez les exercices sur les intervalles, p. XVII.)

7ᵉ LEÇON.

Degrés de la gamme. — Diapason. — Rhythme. — Solmisation. — Vocalisation.

53. *Quels noms a-t-on donné aux degrés de la gamme en raison de leurs propriétés relatives?*

Le 1ᵉʳ, le 5ᵉ, le 3ᵉ et le 7ᵉ sont les degrés les plus importants ; le 2ᵉ, le 4ᵉ et le 6ᵉ prennent le nom de la fonction voisine avec laquelle ils ont le plus de rapport.

D 1ᵉʳ degré de la gamme, s'appelle *tonique*, son fondamental, repos absolu.
R 2ᵉ ——————————— *sus-tonique*, tend à descendre vers le 1ᵉʳ degré.
M 3ᵉ ——————————— *médiante*, milieu entre les deux sons les plus importants.
F 4ᵉ ——————————— *sous-dominante* ou *sus-médiante*.
S 5ᵉ ——————————— *dominante*, le plus important après la tonique, repos presque complet.
L 6ᵉ ——————————— *sus-dominante*, tend à descendre vers le 5ᵉ degré.
B 7ᵉ ——————————— *sensible*, fait pressentir le son de la tonique, 8ᵉ degré.
Ḋ 8ᵉ ——————————— *tonique-octave*, repos complet.

Les sons des 1ᵉʳ, 3ᵉ, 5ᵉ et 8ᵉ degrés, entendus ensemble ou l'un après l'autre, produisent ce qu'on appelle un *accord parfait*.

54. *Comment peut-on déterminer le son qu'il faut donner à la tonique, première note d'une gamme?*

On peut déterminer le son de la tonique, et conséquemment des autres notes, au moyen du *diapason* (petit instrument en acier en forme de fourche, ou lame de cuivre en étui donnant le son du *La*). En tête du morceau à chanter se trouve le mot : *Diapason*, suivi d'une consonne indiquant le degré que ce son doit occuper dans la gamme.

Au moment d'exécuter, on fait résonner le diapason, puis on répète le même son en nommant le numéro indiqué, et l'on achève la gamme en montant ou en descendant jusqu'à la tonique ; il faut avoir bien soin d'observer les demi-tons entre le 3ᵉ et le 4ᵉ degré, et entre le 7ᵉ et le 8ᵉ.

Ex. Diap. M. Dites : trois, deux, un ; puis l'accord parfait D M S Ḋ S M D
Diap. S. Dites : cinq, six, sept, un ;
Diap. Fz. Dites : quatre, cinq, six, sept, un, en ne faisant qu'un demi-ton entre quatre et cinq, puisque le quatre indiqué est élevé d'un demi-ton.
Diap. Ml. Dites : trois, deux, un, en ne faisant qu'un demi-ton entre trois et deux, puisque le trois indiqué par le diapason est baissé d'un demi-ton.

55. *Exercices à faire pour apprendre un air.*

Il faut étudier séparément les difficultés d'intonations et de valeurs ; pour le faire d'une manière bien graduée, il convient d'adopter le mode suivant :

1° Il faut nommer les numéros en voyant les consonnes, c'est faire l'*appellation* ;

2° Il faut dire les voyelles, sans intonation, en donnant la valeur exacte qu'elles représentent, c'est *rhythmer* ;

3° Il faut produire le son de chaque note en nommant le numéro et en donnant la valeur représentée par la voyelle, c'est *solfier* ;

4° On peut répéter le même exercice en nommant la voyelle au lieu du numéro, c'est *vocaliser* ;

5° S'il y a des paroles, il faut d'abord les rhythmer, c'est-à-dire les prononcer en mesure et sans intonations, puis enfin y joindre le son et la valeur, c'est *chanter*.

A mesure que l'une de ces opérations devient inutile, on la supprime pour commencer immédiatement par la suivante.

(Voyez l'air avec paroles, p. XIX.)

8ᵉ LEÇON.

Portée. — Clefs. — Différentes positions de la tonique. — Armures. — Méloplaste. — Notations mixtes.

56. *Qu'est-ce que la portée musicale ?*

C'est la réunion de cinq lignes horizontales dont la première est celle du bas; on y place les notes sur les lignes et dans les interlignes. Lorsque la portée ne suffit pas, on y ajoute au-dessus ou au-dessous de petites lignes supplémentaires. La position de la note indique son degré d'élévation.

57. *Qu'est-ce qu'on appelle clef, combien y en a-t-il ?*

La clef est un signe qui sert à indiquer l'emplacement de l'une des notes de la gamme. Il y en a trois, savoir :

La clef de *Do* ou 1ᵉʳ degré, qui se place sur l'une des quatre premières lignes.

— *Fa* ou 4ᵉ — la 3ᵉ ou la 4ᵉ ligne.

— *Sol* ou 5ᵉ — la 2ᵉ ligne.

Ex.

Do 1ʳᵉ ligne. Do 2ᵉ ligne. Do 3ᵉ ligne. Do 4ᵉ ligne. Fa 3ᵉ ligne. Fa 4ᵉ ligne. Sol 2ᵉ ligne.

58. *Comment peut-on reconnaître la position de la tonique ?*

Trois cas se présentent : la clef est seule, ou accompagnée de dièzes, ou de bémols.

1° Lorsque la clef est seule :

La clef de Sol donne la position de la dominante, soit le N° 5 ou S; on trouve la tonique quatre degrés au-dessus ou cinq degrés au-dessous.

La clef de Fa donne la position de la sous-dominante, soit le N° 4 ou F; on trouve la tonique cinq degrés au-dessus ou quatre degrés au-dessous.

La clef de Do donne la position de la tonique.

2° Lorsque la clef est accompagnée de dièzes :

Quel qu'en soit le nombre et quelle que soit la clef, la position du dernier dièze donne la place de la sensible, soit le N° 7 ou B; on trouve la tonique un degré au-dessus ou sept degrés au-dessous.

3° Lorsque la clef est accompagnée de bémols :

Quel qu'en soit le nombre et quelle que soit la clef, la position du dernier bémol donne la place de la sous-dominante, soit le N° 4 ou F ; on trouve la position de la tonique cinq degrés au-dessus ou quatre degrés au-dessous.

Ex.

59. *Exercices à faire pour apprendre à lire la musique sur la portée.*

Il faut se servir du méloplaste (portée vide); supposer successivement le N° 1 ou tonique à chacune des sept positions qu'il peut occuper, et s'exercer à nommer rapidement les numéros aux différentes places indiquées par la baguette du professeur. Le tableau des intervalles en notes sera aussi d'un grand secours pour cet exercice ; l'élève peut l'étudier seul et s'en servir indifféremment pour toutes les positions.

60. *Quelle est la règle à suivre pour trouver facilement le numéro des lignes et des notes sur la portée ?*

Les degrés impairs d'une gamme occupent toujours sur les lignes ou sur les interlignes de la portée des positions successives et identiques ; il en est de même des degrés pairs. Si les degrés impairs 1, 3, 5, 7 sont placés sur les lignes, les degrés pairs 2, 4, 6, ou R, F, L, seront entre les lignes ; et réciproquement, si les degrés impairs 1, 3, 5, 7 se trouvent, par le déplacement de la tonique ou du N° 1, c'est-à-dire par un changement de ton ou de clef, placés dans les interlignes, les degrés pairs 2, 4, 6 seront placés sur les lignes.

Mais il y a toujours un renversement de ces positions pour la gamme à l'octave suivante ou précédente ; les degrés impairs sur lignes tombent alors dans les interlignes, et les degrés pairs, qui étaient entre les lignes, tombent sur les lignes.

Ex.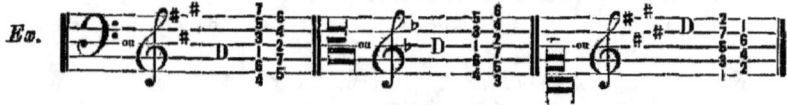

61. *Ne pourrait-on se servir de la langue des sons avec la portée ?*

Oui ; on peut placer les syllabes sur les lignes et entre les lignes de la portée. On peut aussi se borner à y placer les voyelles.

Ex.

Ces deux manières d'écrire la langue des sons servent de notation transitoire pour arriver à lire directement la musique ordinaire (voir les Exercices page 1 et page 49 pour chacun des deux genres de notation).

(Voyez le Tableau des Intervalles en notes, p. xx, pour les exercices d'appellation.
Nota. Il convient de placer successivement le numéro *un* à l'une des sept positions que la tonique peut occuper sur la portée, afin que toutes deviennent familières.)

EXERCICES.

Nota. — Dans les classes nombreuses, il sera bon de faire copier en grand format les tableaux d'intervalles et les tableaux d'exercices sur les valeurs.

Servez-vous pour cela de pinceaux plats de la largeur des caractères à tracer, et pétrissez du noir de fumée dans une eau très-fortement gommée, jusqu'à consistance de mastic. En délayant cette pâte au pinceau avec un peu d'eau pure, on obtient une encre très-noire, assez épaisse pour ne pas couler, et très-siccative.

Pour les cours, l'enseignement simultané semble devoir être préféré à tout autre. Il présente cependant quelques inconvénients. Il ne donne pas d'initiative; et, lorsque les élèves sont dans le cas de chanter seuls, leurs moyens sont paralysés. Il est à remarquer, d'ailleurs, que beaucoup de commençants se contentent d'imiter leurs camarades, et qu'ils n'acquièrent, en réalité, aucune instruction dans les leçons prises collectivement. Il convient donc de suivre une marche qui participe de l'enseignement individuel et de l'enseignement simultané. Quelle que soit la nature des exercices, il faut les fractionner en petites portions, et les faire dire alternativement par la masse et par un élève, à tour de rôle.

On peut mener de front l'étude de la notation en lettres et celle de la notation sur la portée. Dans ce cas, il est bien de faire de nombreux exercices sur le méloplaste.

APPELLATION (1ʳᵉ leçon).

Nº 1. ‖M M |F M |R D |D Ḅ |Ḷ Ḅ |D D |R M |M R |M M |F M |R D |
|D Ḅ |Ḷ Ḅ |D R |M R |D D ‖R M |F M |R R |M R |D D |Ḅ D |R M |
|R R |M M |F M |R D |D Ḅ |Ḷ Ḅ |D R |M R |D D ‖

Nº 2. ‖M M R R |D D R R |M M F M |M R D R |M M R R |D D R R |
|M F M R |D Ḅ D D ‖Ḅ Ḅ D D |R R R R |D D R R |M M M M |R Ṙ M M |
|F F S F |M M F M |M R D R |M M R M |R D R M |F M F M |M R D R |
|M M F F |S S F F |M M R R |D D D ‖

Nº 3. ‖D D R |M R D |R R M |F M R |M M F |S F M |M R D |R M R |
|D D R |M R D |R R M |F M R |M M F |S F M |R D Ḅ |D ‖

Nº 4. ‖Ḋ Ḋ Ḋ |Ḃ Ḃ Ḃ |Ḷ Ḷ Ḷ |Ṡ Ṡ Ṡ |F F F |M M M |R R R |D D D ‖
‖D R M |M R D |D R M |F M R |R M F |F M R |M F S |S L Ḃ |Ḋ Ḃ L |
|S F M |R D Ḅ |D ‖

Après avoir fait l'appellation de ces petits airs, les faire chanter en donnant un temps binaire pour chaque note; puis les faire répéter en nommant une note par unité.

MESURES (2ᵉ leçon).

|C |$\frac{3}{4}$ |$\frac{2}{4}$ |$\frac{1}{4}$ |$\frac{12}{8}$ |$\frac{9}{8}$ |$\frac{6}{8}$ |$\frac{3}{8}$ |¢ |3 |2 |C |$\frac{9}{8}$ |$\frac{2}{4}$ |$\frac{3}{8}$ |etc.

Nommez successivement ces mesures en disant le nombre et la nature des temps dont elles sont composées, et en les battant.

INTERVALLES (3ᵉ leçon).

Lisez le tableau suivant de haut en bas, colonne par colonne. Pour laisser à l'intelligence le temps d'apprécier le numéro des notes et leur intonation, battez d'abord un temps binaire pour chacune d'elles, puis ensuite accélérez le mouvement en ne battant qu'une unité par note.

TABLEAU DES INTERVALLES.

2.ᵈᵉ	3.ᶜᵉ	4.ᵗᵉ	5.ᵗᵉ	6.ᵗᵉ	7.ᵐᵉ	8.ᵐᵉ	9.ᵐᵉ	10.ᵐᵉ
D R	D M	D F	D S	D L	D B	D Ḋ	D Ṙ	D Ṁ
R M	R F	R S	R L	R B	R Ḋ	R Ṙ	R Ṁ	R Ṙ
M F	M S	M L	M B	M Ḋ	M Ṙ	M Ṁ	M Ṙ	M Ḋ
F S	F L	F B	F Ḋ	F Ṙ	F Ṁ	F Ṙ	F Ḋ	F B
S L	S B	S Ḋ	S Ṙ	S Ṁ	S Ṙ	S Ḋ	S B	S L
L B	L Ḋ	L Ṙ	L Ṁ	L Ṙ	L Ḋ	L B	L L	L S
B Ḋ	B Ṙ	B Ṁ	B Ṙ	B Ḋ	B B	B L	B S	B F
Ḋ Ṙ	Ḋ Ṁ	Ḋ Ṙ	Ḋ Ḋ	Ḋ B	Ḋ L	Ḋ S	Ḋ F	Ḋ M
Ṙ Ṁ	Ṙ Ṙ	Ṙ Ḋ	Ṙ B	Ṙ L	Ṙ S	Ṙ F	Ṙ M	Ṙ R
Ṁ Ṙ	Ṁ Ḋ	Ṁ B	Ṁ L	Ṁ S	Ṁ F	Ṁ M	Ṁ R	Ṁ D
Ṙ Ḋ	Ṙ B	Ṙ L	Ṙ S	Ṙ F	Ṙ M	Ṙ R	Ṙ D	Ṙ R
Ḋ B	Ḋ L	Ḋ S	Ḋ F	Ḋ M	Ḋ R	Ḋ D	Ḋ R	Ḋ M
B L	B S	B F	B M	B R	B D	B R	B M	B F
L S	L F	L M	L R	L D	L R	L M	L F	L S
S F	S M	S R	S D	S R	S M	S F	S S	S L
F M	F R	F D	F R	F M	F F	F S	F L	F B
M R	M D	M R	M M	M F	M S	M L	M B	M Ḋ
R D	R R	R M	R F	R S	R L	R B	R Ḋ	R Ṙ

Etudiez chaque jour une portion de ce tableau, et sans attendre que vous l'ayez appris en entier, passez aux leçons suivantes dès que vous saurez trois à quatre colonnes. Bornez-vous dans cette leçon aux secondes et aux tierces.

VALEURS. — EXERCICES RHYTHMIQUES (4ᵉ leçon).

N'étudiez successivement chaque jour qu'une portion des exercices sur les valeurs; et passez aux leçons suivantes dès que vous en saurez une partie.

Les exercices qui suivent ne contiennent que des valeurs et point d'intonations; ils sont disposés par colonnes, et de telle façon qu'indépendamment de la valeur affectée à chaque voyelle, on reconnaît au coup-d'œil le rang qu'elle doit prendre dans la composition de la mesure. Les voyelles à prononcer sont en gros caractères, et celles qui indiquent les silences sont en petites lettres et d'un caractère penché.

PREMIÈRE SÉRIE. — MESURE C.

Dites chaque colonne successivement dans le sens vertical, en battant la mesure C.
Soutenez la voyelle a pendant quatre temps, e pendant deux temps, 1 pendant un temps.

a	ᶻ l e	l l e	l ᶻ e	l e l	l ᶻ l l	
e · ᶻ	e e	ᶻ l e	l ᶻ l ᶻ	l l e	ᶻ l l l	
e e	e l	ᶻ l l ᶻ	ᶻ e l	l l l ᶻ	l l l l	
l ᶻ e	e ᶻ l	e l l	ᶻ l ᶻ l	l e	l ᶻ e ᶻ	
ᶻ e ·	l e ·	e e	e · l	l l ᶻ l	l e ·	
ᶻ e ᶻ	l e ᶻ	e l ᶻ	e ᶻ l	e l l	ᶻ l l ᶻ	

Répétez cet exercice dans le sens horizontal. De cette façon, on obtient plus de variété dans les combinaisons.

DEUXIÈME SÉRIE. — MESURE $\frac{2}{4}$.

Opérez de la même manière que pour la première série, en battant la mesure 2/4.

e	ₒ O ᶻ	O O ᶻ	O o l	O ᶻ O	ₒ O ₒ O	
I · ₒ	ᶻ 1	ₒ O l	O ₒ ₒ ₒ	O O ᶻ	ₒ O O O	
l ᶻ	ᶻ O o	ₒ O O ₒ	ₒ l	O O O ₒ	O O O O	
O ₒ ᶻ	ᶻ ₒ O	ᶻ O O	ₒ O ₒ O	O l O	ₒ l ₒ	
ₒ l ·	O ₁	· l l	l · O	O O ₒ O	O l ·	
ₒ l ₒ	O l	ₒ l l	O ₒ l	ₒ O l	O O ₒ O O ₒ	

TROISIÈME SÉRIE. — MESURE $\frac{1}{4}$.

l	u U ₒ	u U ₒ	U ᵤ O	U ₒ U	l U ᵤ U U	
O · ᵤ	ₒ O	ᵤ U O	U ᵤ U ᵤ	U U O ·	ᵤ U U U	
O ₒ	ₒ · U ᵤ	ᵤ U U ᵤ	ᵤ O U	U U U ᵤ	U U U U	
U ᵤ ₒ	ₒ ᵤ U	ₒ U U	ᵤ U ᵤ U	U O · U	ᵤ O ᵤ	
ᵤ O ·	ᵤ O ·	ₒ O	· ᵤ U U ᵤ U	O ·		
ᵤ O ᵤ U O	ᵤ O	U ᵤ O	ᵤ U O	U U ᵤ U U ᵤ		

— XVI —

QUATRIÈME SÉRIE. — MESURE $\frac{3}{4}$.

e	•	0 o ɩ 1	01 o ɩ	ɩ 0 • o	1 o00o	01 ɩ 0	
e	ɩ	0 o ɩ 0o	00 e	ɩ 1 00	0 ɩ 01	00 ɩ o0	
1	• o ɩ	e o0	o θ 0	ɩ 1 o o 0	0 ɩ 00o	01 • 1	
1	e	1 • ɩ 0	o 1 • o 0	ɩ 0 ɩ 0	1 1	01 • 0o	
0 o e		1 ɩ o0	o 1 ɩ 0	ɩ 01 •	1 1 0o	01 o 1	
o θ	o	0 o ɩ o0	o o ɩ o 0	ɩ 01 o	1 0 o 1	01 o0o	
o 1	• ɩ	1 • 1 •	o o θ	ɩ 00 ɩ	1 0 o 0 o	00 ɩ 1	
o 1	o ɩ	1 ɩ 1 o	o 01 • o	ɩ o 1 0	0 o 1 1	00 ɩ 0 o	
o 0 e		1 • 0 ɩ	o 01 ɩ	ɩ o 0 o 0	o o 1 0 o	01 1 •	
ɩ	e	1 o 1	• o 00 o ɩ	ɩ o 01	0 o 0 o 1	01 1 o	

CINQUIÈME SÉRIE. — MESURE $\frac{6}{8}$.

1 • 1 •	01 ɩ 0	1 000 o	o 1 o 00	1 • 1 o	o 0 0 0 ɩ
1 • 1 0	000 ɩ 0	01 o 00	ɩ 0000	0 ɩ 1 •	1 0 o 00
1 01 0	1 0000	00 o o 00	ɩ 000 o	1 • 01	0 o 001
1 o 0 o 0	1 001	o 1 000	ɩ 000 o	01 00 o	00 o 1 0
0 ɩ 1 0	0 o 0000	000 000	ɩ o 000	1 01 o	000 1 o
1 • 01	000 1 •	000 o o 0	o 000 o 0	000 o 1	o 001 0
000 o o 0	o 1 01	000000 o	ɩ 0 o 00	01 1 0	o 0001
01 01	o 0 o 1 0	000000	ɩ 0 o 1	0000 ɩ	00001
0001 •	o 001 •	000000	o 00 ɩ 0	o 001 o	01 000
0 o 01 o	o 00 o 00	o 1 1 0	o 1 000 o	ɩ 00 ɩ	1 01 •

SIXIÈME SÉRIE. — MESURE $\frac{3}{8}$.

1 •	0 1	uuo • u	o 0 o	uuuuo	o uo u
o 0 0	uu 1	uuu u 0	uuuu o	o uuuu	o uo u
uuuuuu	1 o	0 • uuu	u uuu o	o 0 u U	u u O • u
1 0	0 o 0	uuo u U	uu o 0	uu u u u	U u O uu
1 uu	uo o u	0 0 u u	uo uuu	o uuu u	0 o • u
0 o uu	ɩ 0	uuo o	uu o uu	o u u O	u uuu o
uuo 0	o 0 0	o uu u U	o uuuu	u u O o	0 uu e
0 uuo	o uu O	o 0 uu	u uuuuu	0 • uo	o uu o

EXERCICES SUR LES INTERVALLES.

SECONDES ‖ $\frac{4}{4}$ Da |Ra |Ma |Fa |Sa |La |Ba |Da |Ṙa |Ḋa |Ba |La |Sa |Fa |
|Ma |Ra |Da ‖De Re |Da ‖De Be |Ḋa ‖Di Ri Mi Ri |Da ‖Ḋi Bi Li Bi |Ḋa ‖
|Di Ro Mo Fi MoRi |Da ‖Ḋi Bo Lo Si Lo Bo |Ḋa ‖DoRo Mo Fo So Fo MoRo |
|Da ‖Ḋo Bo Lo So Fo So Lo Bo |Ḋa ‖Do Ru Mu Fo So Lo Su Fu Mo Ro |Da ‖
|Do Bu Lu So Fo Mo Fu Su Lo Bo |Ḋa ‖Do Ru Mu Fo Su Lu Bo Lu Su Fo Mu Ru |
|Da ‖Ḋo Bu Lu So Fu Mu Ro Mu Fu So Lu Bu |Ḋa ‖Do Ru Mu Fu Su Lu Bu
Do Bu Lu Su Fu Mu Ru |Da ‖Ḋo Bu Lu Su Fu Mu Ru Do Ru Mu Fu Su Lu Bu |Ḋa ‖

TIERCES ‖ $\frac{6}{8}$ Do Ro Mo Di Mo |Ro Mo Fo Ri Fo |Mo Fo So Mi So |Fo So Lo Fi Lo|
|So Lo Bo Si Bo |Lo Bo Do Li Do |Bo Do Ro Bi Ro |Do Ro Mo Di . ‖
‖ $\frac{2}{4}$ Do Bu Lu Do Lo |Bo Lu Su Bo So |Lo Su Fu Lo Fo |So Fu Mu So Mo |
Fo Mu Ru Fo Ro	Mo Ru Du Mo Do	Ro Du Bu Ro Bo	Do Mu Ru Di ‖Do Mo Ro · Fu			
Mo So Fo · Lu	So Bo Lo · Du	Bo Ro Do · Mu ‖ $\frac{6}{8}$ Di Lo Bi So	Li Fo Si Mo			
Fi Ro Mi Do	Ri Bo Di o ‖ $\frac{3}{4}$ Di Mi Si	Ri Fi Li	Mi Si Bi	Fi Li Di		
Si Bi Ri	Li Di Mi	Bi Ri Bi	Di Mi Di	Mi Di Li	Ri · Bo Si	Di Li Fi
Bi · So Mi	Li Fi Ri	Si · Mo Di	Fi Ri Bi	Do · Mu De ‖		

QUARTES ‖ $\frac{2}{4}$ ₊ Do RuMu| Fo Do FoDo| Fo · MuRo Mu Fu| SoRo SoRo| So · FuMo Fu Su|
Lo Mo Lo Mo	Lo · Su Fo Su Lu	Bo Fo Bo Fo	Bo · Lu So Lu Bu	Ḋo So Ḋo So	
Ḋo · Bu Lo Bu Ḋu	Ṙo Lo Ṙo Lo	Ṙo · Ḋu Bo Ḋu Ṙu	Ṁo Bo Ṁo Bo	Ṁo · Ṙu Ḋo Ṁu Ḋu	
Ṙo Bo Ṙo Bo ‖ $\frac{3}{4}$ De ·	Ṁo RuDu Bo	Ṁo Bo · Mu	Ṙo DuBu Lo	Ṙo Lo · Ru	
Do BuLu So	Do So · Du	Bo Lu Su Fo	Bo Fo · Bu	Lo Su Fu Mo	Lo Mo · Lu
So Fu Mu Ro	So Ro · Su	Fo MuRuDo	Fo Do · Fu	Mo RuDu Bo	Ro Bo · Ru
De ₊ ‖De Fi	Ri Se	Me Li	Fi Be	Se Di	Li Re
Mi Mi · Bo	Re Li	Di Di · So	Be Fi	Li Li · Mo	Se Ri

— XVIII —

QUINTES ‖ 9/8 | D₁ · Ro Mo Fo So Do So | R₁ · Mo Fo So Lo Ro Lo | M₁ · Fo So Lo Bo Mo Bo |
F₁ · So Lo Bo D₀ Fo Do	S₁ · Lo Bo Do Ro So Ro	L₁ · Bo Do Ro Mo Lo Mo			
B₁ · Do Ro Mo Fo Bo Fo	D₁ · Mo Do Mo D₁ o ‖ Mo Ro Do Bo Lo Mo L₁ Mo				
Ro Do Bo Lo So Ro S₁ Ro	Do Bo Lo So Fo Do F₁ Do	Bo Lo So Fo Mo Bo M₁ Bo			
Lo So Fo Mo Ro Lo R₁ Lo	So Fo Mo Ro Do So D₁ So	Fo Mo Ro Do Bo Fo B₁ Fo			
Mo So Mo D₁ o ı o ‖ 2/4	D₁ So Do	R₁ Lo Ro	M₁ Bo Mo	F₁ Do Fo	S₁ Ro So
L₁ Mo Lo	B₁ Fo Bo	Do Mo Do o ‖ Mo L₁ Mo	Ro S₁ Ro	Do F₁ Do	Bo M₁ Bo
Lo R₁ Lo	So D₁ So	Fo R₁ So	D₁ ı ‖		

SIXTES ‖ 6/8 | Do Ro Mo Fo So Lo | D₁ · L₁ · | Ro Mo Fo So Lo Bo | R₁ · B₁ · | Mo Fo So
Lo Bo Do | M₁ · D₁ · | Fo So Lo Bo Do Ro | F₁ · R₁ · | So Lo Bo Do Ro Mo | S₁ · M₁ · |
| Lo Bo Do Ro Mo Fo | L₁ · F₁ · | Bo Bo Do Ro Ro Mo | F₁ · B₁ · | Do Mo Ro Do Mo Ro |
| D₁ o ı o ‖ 2/4 | Mo Ru Du Bu Lu So | M₁ S₁ | Ro Du Bu Lu Su Fo | R₁ F₁ | Do Bu Lu
Su Fu Mo | D₁ M₁ | Bo Lu Su Fu Mu Ro | B₁ R₁ | Lo Su Fu Mu Ru Do | L₁ D₁ |
So Fu Mu Ru Du Bo	S₁ B₁	Fo Fu Mu Ru Du Bo	F₁ B₁	De ‖ 3/4	Do Ro D₁ L₁
Ro Mo R₁ B₁	Mo Fo M₁ D₁	Fo So F₁ R₁	So Lo S₁ M₁	Lo Bo L₁ F₁	
Bo Do B₁ R₁	Mo Ro D₁ ı ‖ M₁ Mo Ro Mo So	R₁ Ro Do Ro Fo	D₁ Do Bo Do Mo		
B₁ Bo Lo Bo Ro	L₁ Lo So Lo Do	S₁ So Fo So Bo	F₁ Fo Mo Fo Ro	D₁ ı ı ‖	

SEPTIÈMES ‖ 6/8 | Do Ro Mo Fo So Lo | Bo Do Bo R₁ o | Ro Mo Fo So Lo Bo | Do Ro Do M₁ o |
| Mo Fo So Lo Bo Do | Ro Mo Ro F₁ o | Fo So Lo Bo Do Ro | Mo Fo Mo S₁ o | So Lo Bo
Do Ro Mo | Fo So Fo L₁ o | Lo Lo Bo Do Ro Mo | Fo Lo Fo B₁ o | Bo Bo Do Ro Do Bo |
| Do Mo Ro D₁ o ‖ 2/4 | Fo · Mu Ru Du Bu Lu | So Fu Su Mo o | Mo · Ru Du Bu Lu Su |
| Fo Mu Fu Ro o | Ro · Du Bu Lu Su Fu | Mo Ru Mu Do o | Do · Bu Lu Su Fu Mu | Ro Du Ru
Bo o | Bo · Lu Su Fu Mu Ru | Do Bu Du Lo o | Lo · Su Fu Mu Ru Du | Bo Lu Bu So o |
| So · Fu Mu Ru Du Bu | Do Mu Ru Do o ‖ 6/8 | Do Bo Ro Do Mo Ro | Fo Mo So Fo Lo So |
| Bo So Fo Mo Ro Do | Fo So Mo Fo Ro Mo | Do Ro Bo Do Lo Bo | So Ro Fo Mo Ro Do ‖

— XIX —

Batteries de tambours (4ᵉ leçon).

Pas ordinaire. ‖ C | e e | 1 1 | e e | 1 1 1 • o | 1 1 1 • o |
Plan, plan, ram plan plan, plan, plan, ram plan plan plan plan plan plan plan

| 1 1 1 o o | 1 1 e ‖
plan plan plan, ra ta plan plan plan.

La Retraite. ‖ 2/4 | 1 u u u u | e | 1 o o | 1 • o | 1 1 | 1 • o | 1 1 |
Plan ra ta pa ta plan, plan ram plan plan, plan plan plan plan, plan plan plan

| 1 o o | 1 1 | e |
plan ram plan plan plan plan.

Pas accéléré. ‖ 6/8 | 1 o 1 o | 1 o 1 • | 1 • o | 1 o 1 • |
Ram plan plan plan plan plan plan, ram plan plan plan plan plan,

| 1 • o | 1 o 1 o | 1 o 1 • | 1 o 1 • ‖
ram plan plan plan plan plan plan plan ram plan plan.

Exercices sur les dièzes et les bémols. (5ᵉ leçon).

Diap. L.
‖ 2/4 | D₁ R₁ | Do Doz R₁ | R₁ M₁ | Ro Roz M₁ | M₁ F₁ | Mo Mo F₁ | F₁ S₁ |
| Fo Foz S₁ | S₁ L₁ | So Soz L₁ | L₁ B₁ | Lo Loz B₁ | B₁ Ḋ₁ | Bo Bo Ḋ₁ | Ḋ₁ B₁ |
| Ḋo Ḋo B₁ | B₁ L₁ | Bo Bol L₁ | L₁ S₁ | Lo Lol S₁ | S₁ F₁ | So Sol F₁ | F₁ M₁ |
| Fo Fo M₁ | M₁ R₁ | Mo Mol R₁ | R₁ D₁ | Ro Rol D₁ ‖

‖ 2/4 | D₁ Doz Ro | Roz Mo Fo Foz | S₁ Soz Lo | Loz Bo Ḋ₁ ‖ Ḋ₁ Bo Bol |
| Lo Lol So Sol | F₁ Mo Mol | Ro Rol D₁ ‖

Air avec paroles (7ᵉ leçon).

Paroles de M. Léon BROUIN.

Diap. M.
‖ 3/4 | Mo Fo S₁ S₁ | L₁ S₁ Mo So | So Fo F₁ • Mo | R₁ ≀ ≀ | Mo Fo S₁ S₁ |
Quelle har - mo - ni - e naî - tra de nos ac - cords ! Un bon gé -

| Do Lo S₁ Mo So | So Fo M₁ R₁ | De ≀ :‖ Ro Mo F₁ F₁ | Fo Mo R₁ Mo Ro |
ni - e sou - rit à nos ef - forts. Grâ - ce à l'é - tu - de, Tous nos

| Mo Fo S₁ S₁ | Fez S₁ | Mo Fo S₁ S₁ | L₁ S₁ Mo So | So Fo M₁ R₁ | Fe M₁ |
jours sont se - reins, La so - li - tu - de s'é - gaie à nos re - frains,

| Mo Fo S₁ S₁ | Do Lo S₁ Mo So | So Fo M₁ R₁ | De ≀ ‖
La so - li - tu - de s'é - gaie à nos re - frains.

TABLEAU POUR L'ETUDE DES INTERVALLES.

DEGRÉS CONJOINTS.

BEETHOVEN.

Diap. L. *Allegro con moto.*

N° 1.

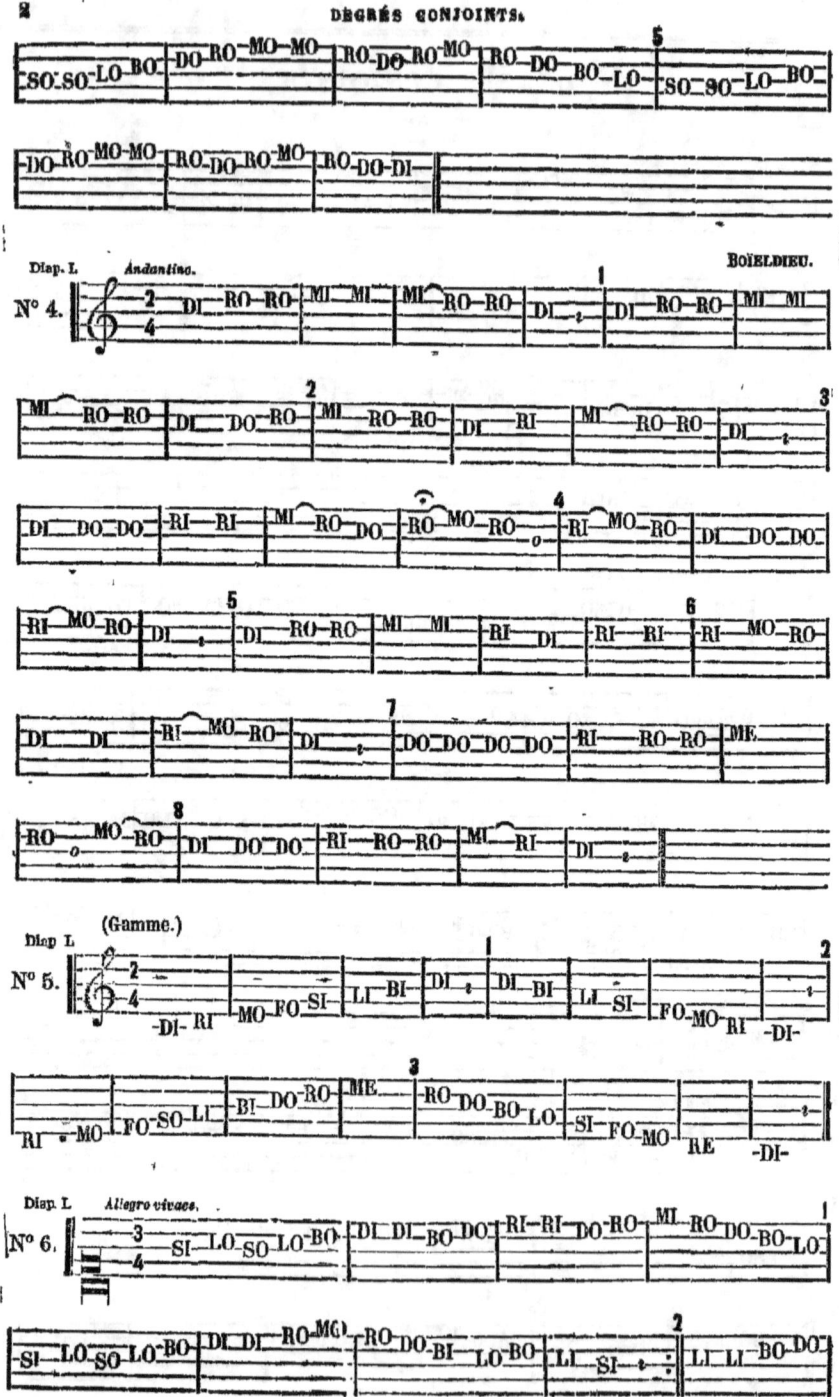

DEGRÉS CONJOINTS

-RI-RI-DO-BO-LI-LI-BO-DO-RO-MO-RI- 3 RI-RI-MO-FO-SO-FO-MI-MI-FI-MI-RI-

-DE-BO-LO-SI-LO-SO-LO-BO-DI-DO-DO-BO-DO-RI-RO-RO-DO-RO-MI-RO-DO-BO-LO- 5

-SI-LO-SO-LO-BO-DO-RO-MO-FO-SI-SO-FO-MI-RI-DE-

Disp. L. *Allegro.*

N° 7. -DE-LI-BI-DE-LI-BI-DE-RI-MI-RE-DI-RE-MI-FI-

-SE-FI-MI-RE RE RE 2 RE-MI-RI-DE-BI-LI-SE-LI-BI-

-DI-RI-ME- 3 RE-MI-FI-SE-SI-FI-ME-RE-DE-

Disp. L. *Allegro moderato.*

N° 8. 2-SE-LE SE-SI-LI-BI-DI-RI-DE-BI-2 DE-RE-

ME-MI- 3 RI-DI-BI-LO-BO-LE-SI-4 LE-LI-SI-FI-FO-MO-RI-MO-FO-

-SE-SI-FI-MI-MO-RO-DI-DO-RO-MI-MI-MO-RO-DO-RO-MI-MI-MO-RO-DO-RO

-MI-MI-FI-SI-LI-BO-LO-SI-SO-LI-BI-DO-RO-MO-RO-DE-BI-9 DE-

-RI-DO-RO-MI-FI-FI-10 MI-RI-DO-BO-LO-BO-BE-DI-

Mineur. DANEL.

Disp. R. *Andantino.*

N° 9. 2/4 -LO-BO-DO-RO-MI-MI-FI-FI-MI-MI-FO-MO-RO-DO-BI-DO-RO-

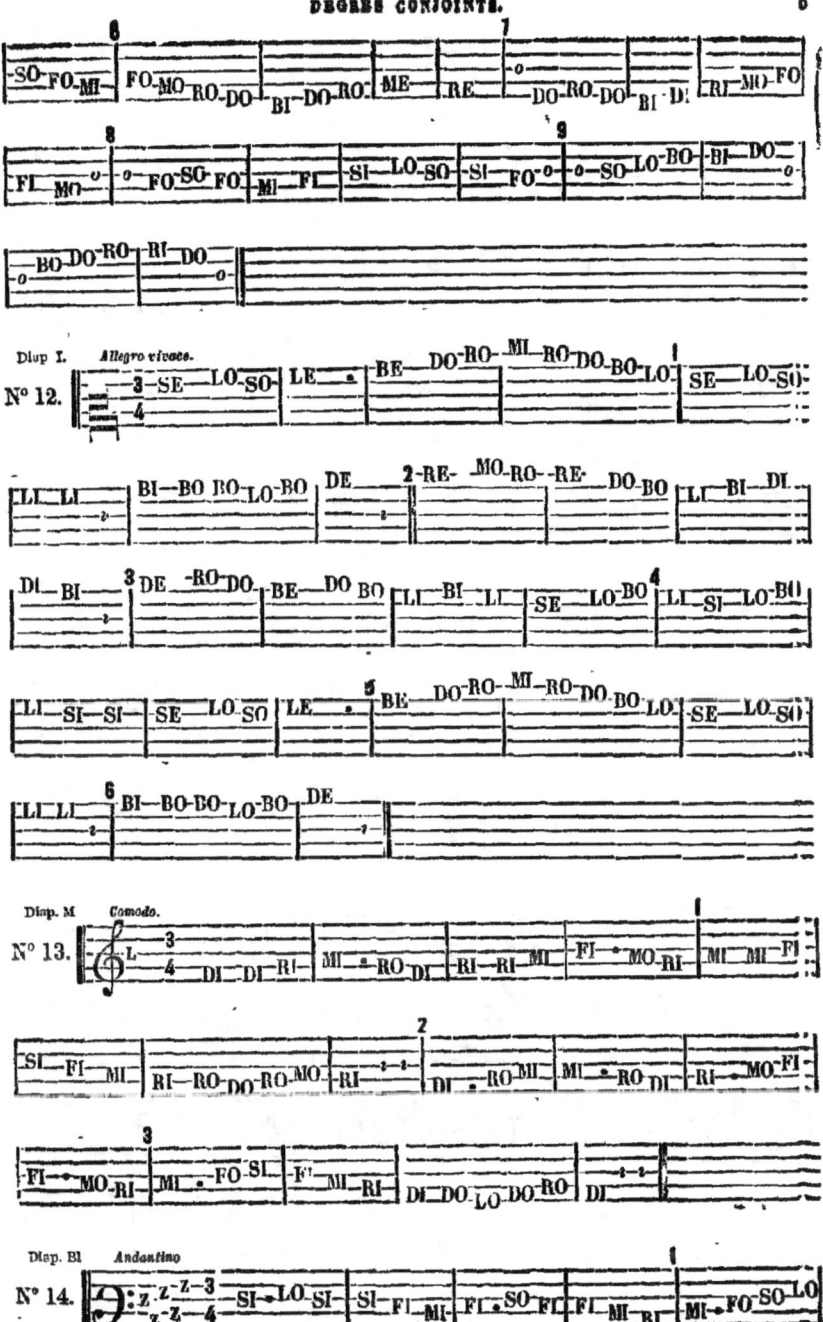

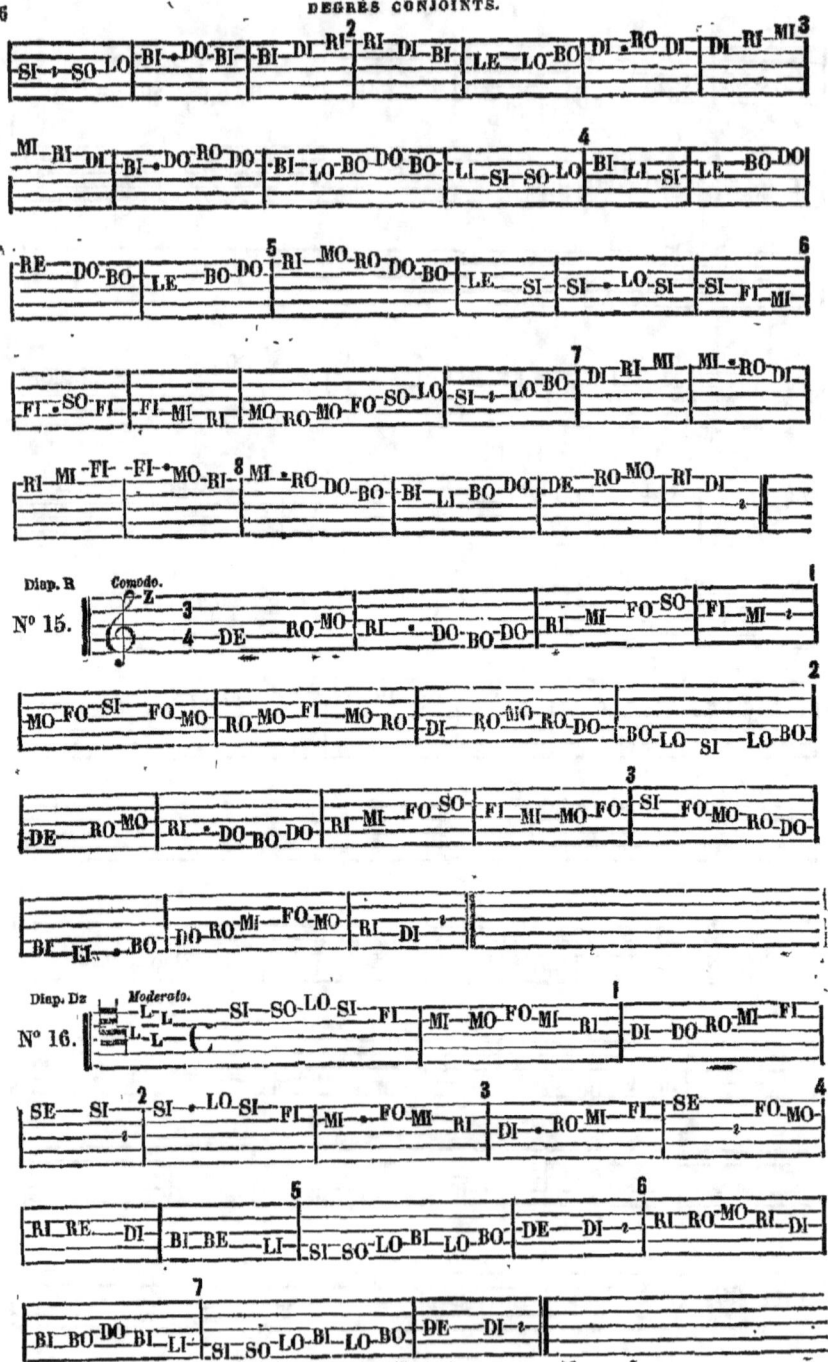

DEGRÉS CONJOINTS.

N° 17. Disp. D Moderato.
DO—RO | MI—RO | DI—BO—DO | BO—LO—SI—SO—LO—BO |
DI—BO—DO—RO—MO—FO | MI—RI—MO—FO | SI—FO—MI—RO—MO | FO—MO—RI—RO—MO—RO |
DO—BO—LO—SO—LI—BI | BI—DI—BO—DO | RO—MO—RI—MO—FO—SO | FI—ME—MO—FO |
SE—FO—MO—RO—DO | DI—BI—LO—BO—DO—RO | MI—RO—DI—BO—DO | BO—LO—SI—SO—LO—BO |
DI—BO—DO—RO—MO—FO | MI—RI—MO—FO | SO—FO—MI—MO—RO—MO | FO—MO—RI—RO—DO—BO |
LO—SO—LO—BO—DI—RO—MO | RE—DI |

MOZART.

N° 18. Disp. F Allegretto.
SO—FO | MI—MI—RO—MO | FI—FI—FO—MO | RI—RI—DO—RO |
ME—MO—FO | SE—SI—SI—FI—SO—LI—SO—FO | ME—RE—DE—BO—DO |
RI—RE—DO—RO | MI—ME—RO—MO—FI—FE—SO—FO | ME—MO—FO | SE—SI—SI |
FI—SO—LI—SO—FO | MI—RO—DO—RI—DO—BO | DI—DI—DI |

BEETHOVEN.

N° 19. Disp. S Allegro moderato.
ME—FI—SI—SI—FI—MI—RI | DI—DI—RI—MI—MI—RO—RE |
ME—FI—SI—SI—FI—MI—RI | DI—DI—RI—MI—RI—DO—DE | RE—MI—RO—DO |

DEGRÉS CONJOINTS.

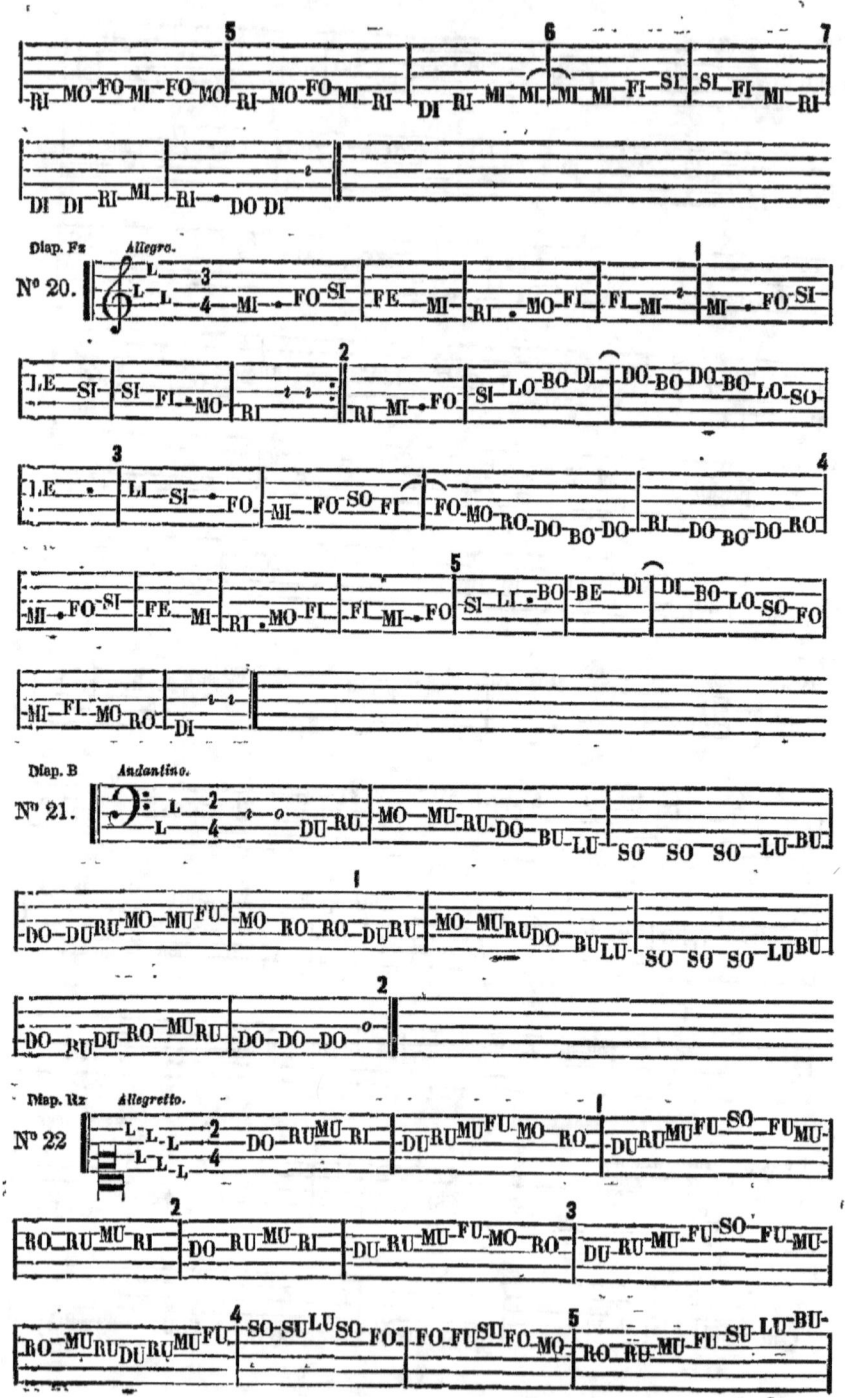

DEGRÉS CONJOINTS.

LU-SU-SU-FU-MO-MU-FU-SO-SU-LU-SO-FO-FO-FU-SU-FO-MO-RO-RU-MU-FU-SU-LU-SU-

-SU-FU-MU-RU-DI-

N° 23. Disp. R — *Moderato.* 3/4 MI-FU-SU-FO-MO-RI-MU-FU-MO-RO-DE-BU-DU-RU-DU-

-BI-BO-DO-RO-MO-FI-SU-LU-SO-FO-MI-FU-SU-FO-MO-RO-MO-FI-MO-RO-

-DI-BO-DO-RI-DO-BO-LO-SO-LE-LO-BO-DI-BO-LO-SO-LO-BI-LU-BU-DO-RO-

-DI-BO-LU-BU-DO-RO-DI-BI-LU-BU-DU-RU-MI-MU-FU-SO-FU-MU-RI-RU-MU-FO-MU-RU-

-DI-DO-BU-DU-RU-DU-BI-BU-LU-BU-DU-RU-MU-FO-FU-SU-LI-SO-FO-MI-MU-FU-SO-FU-MU-

-RO-RU-MU-FI-MO-RO-DI-

N° 24. Disp. Dz — *Andantino.* 6/8 DO-RO-MO-RO-DO-BO-LO-LO-LO-LO-BO-DO-RO-RO-RO-RO-MO-FO-

-SO-SO-SO-FO-MO-RO-DO-RO-MO-RO-DO-BO-LO-LO-LO-LO-BO-DO-

-RO-RO-MO-FO-MO-RO-DO-DO-DO-DO-

N° 25. Disp. B — *Mineur. Comodo.* 6/8 MI-MO-MI-MO-MI-RO-DI-BO-LI-o-BI-o-BI-BO-DI-RO-

-MI-MO-MI-MO-MI-RO-DI-BO-DI-o-BI-o-LI-o-LI-LO-BI-DO-RI-RO-

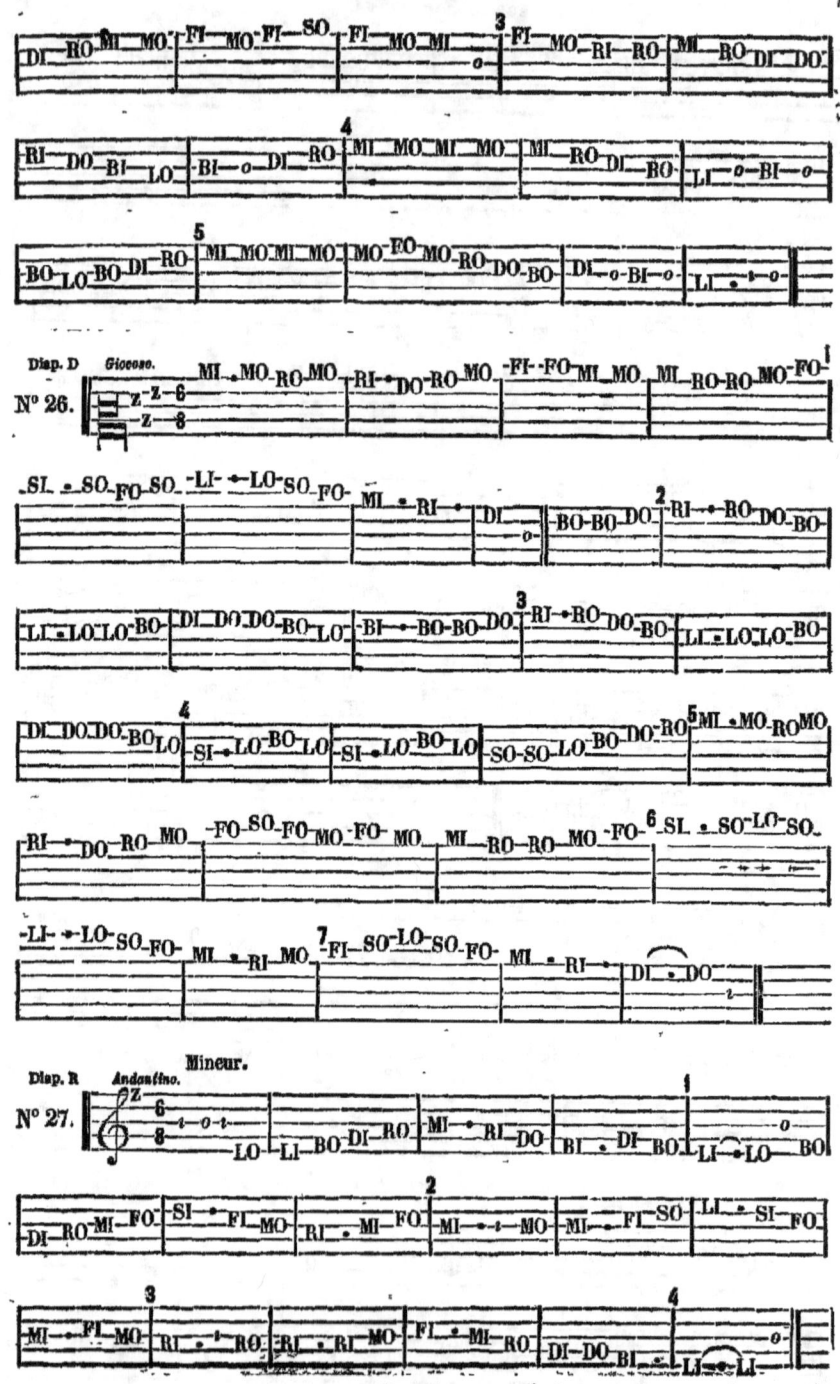

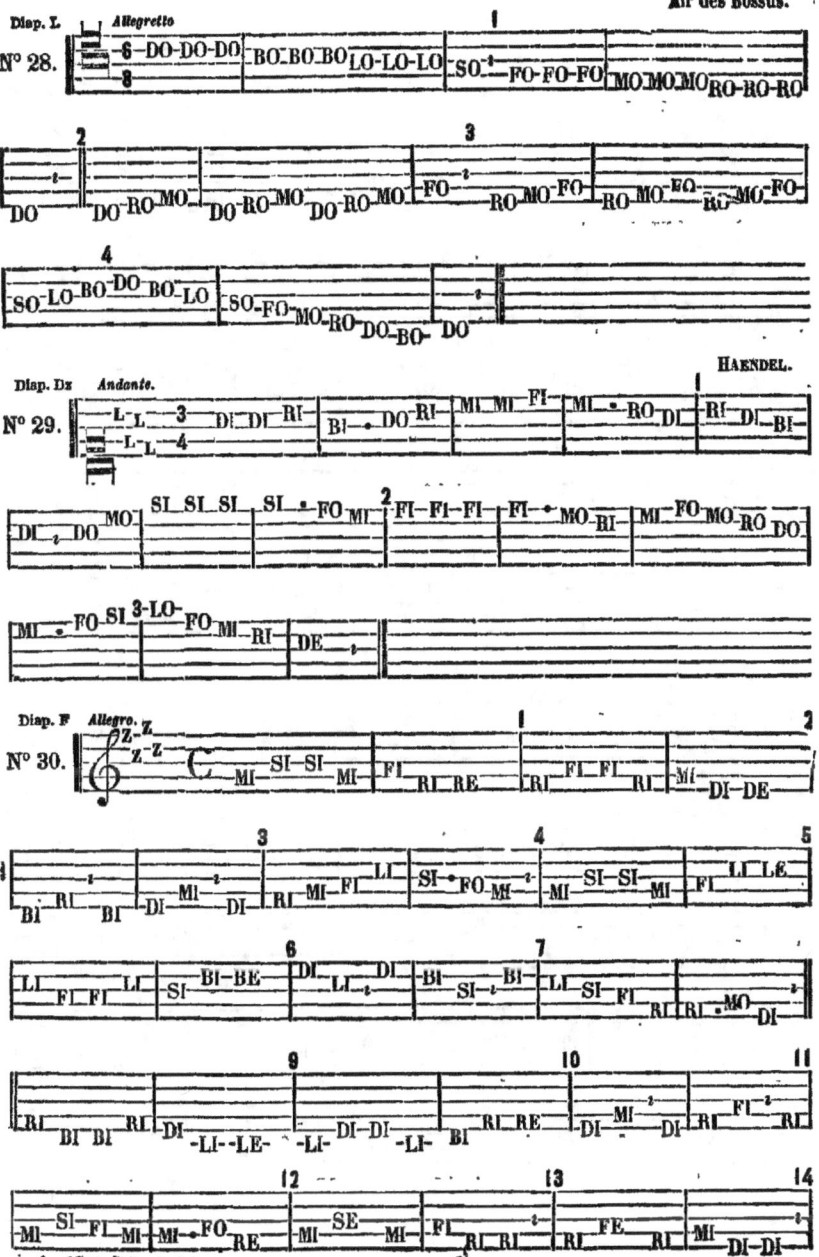

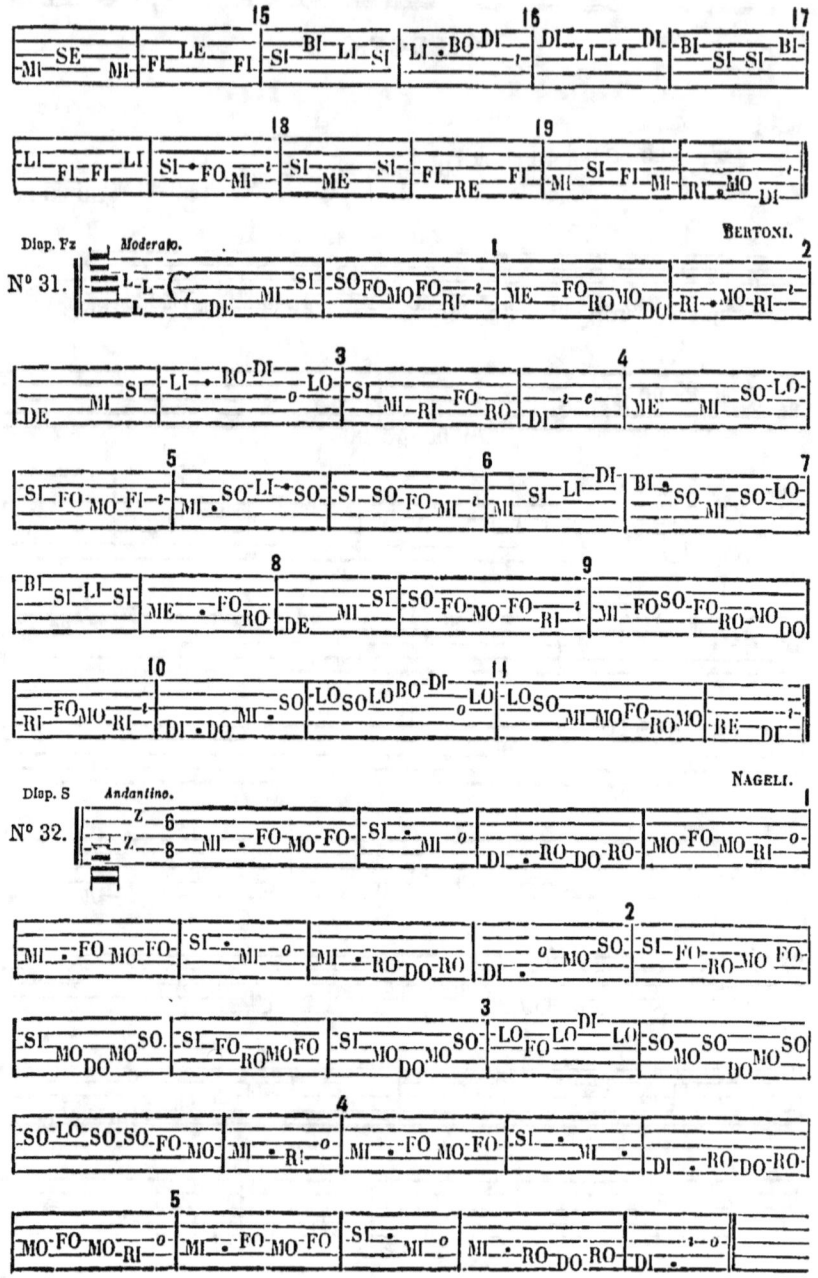

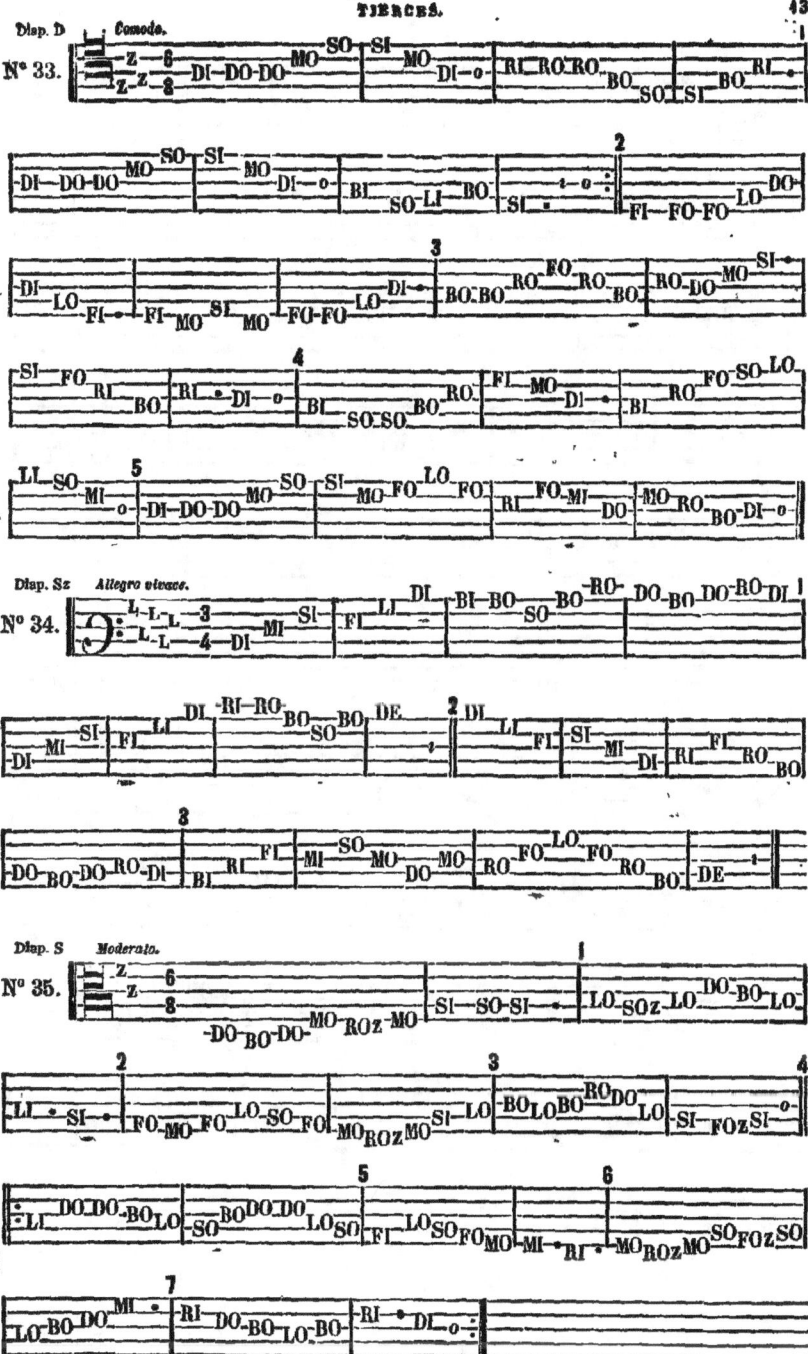

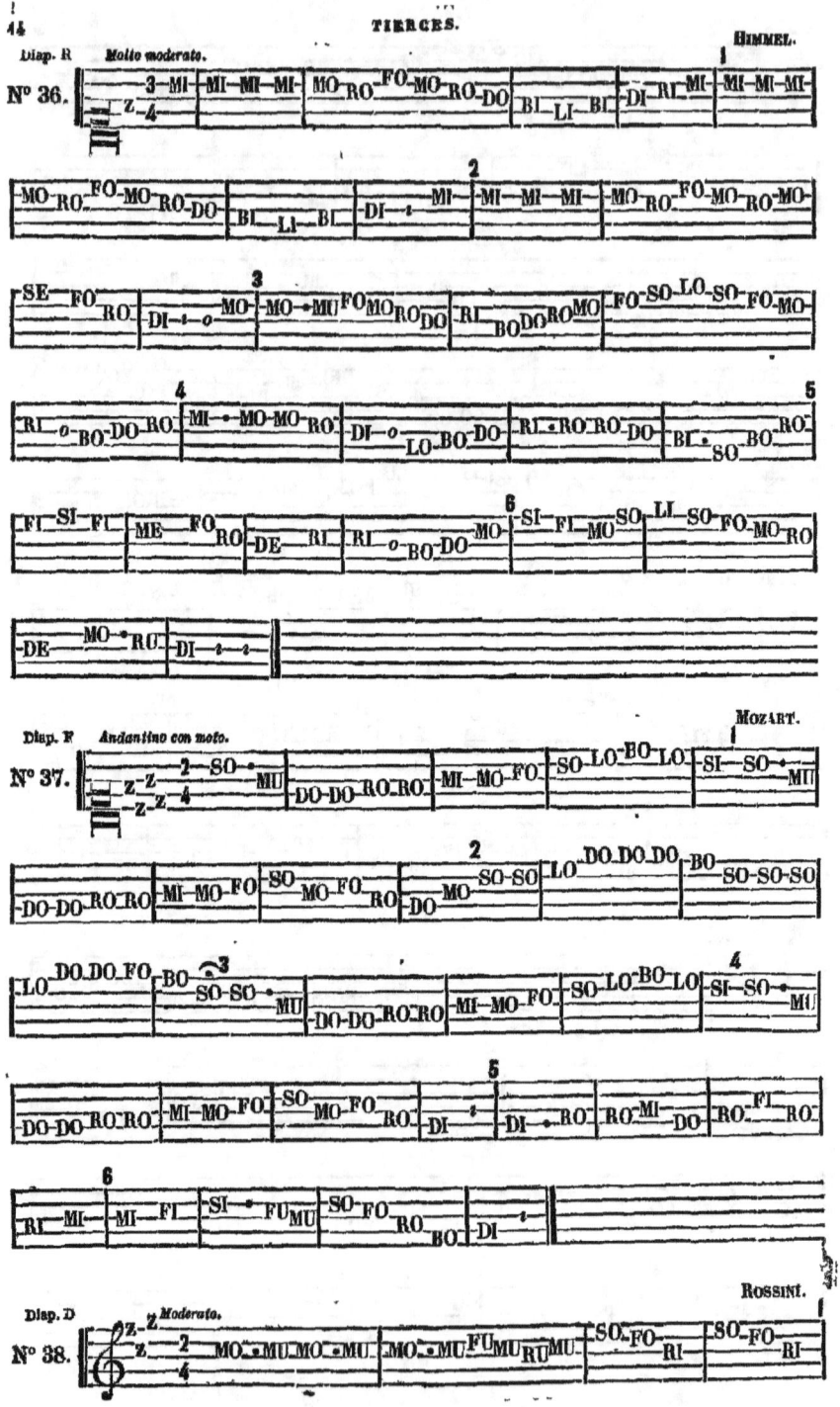

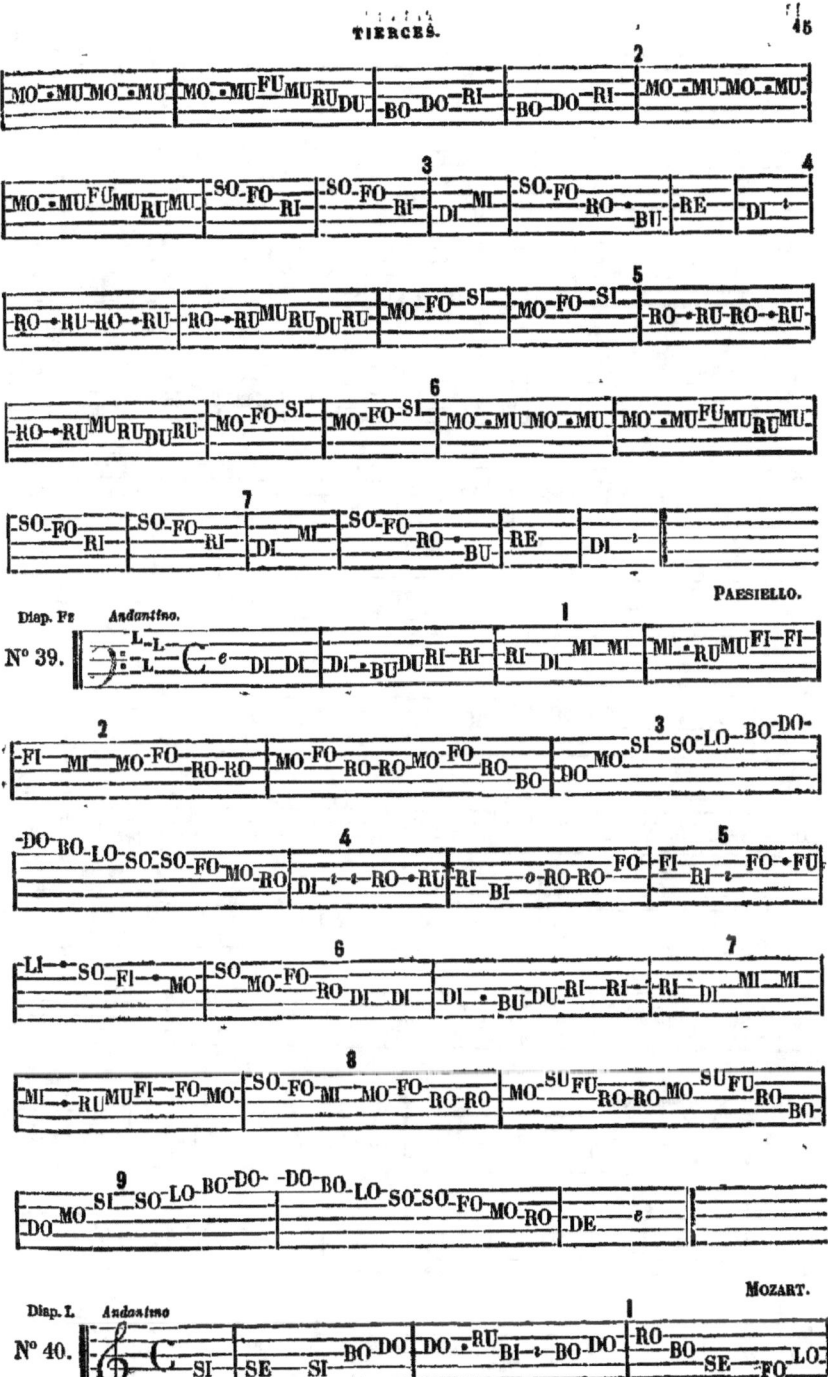

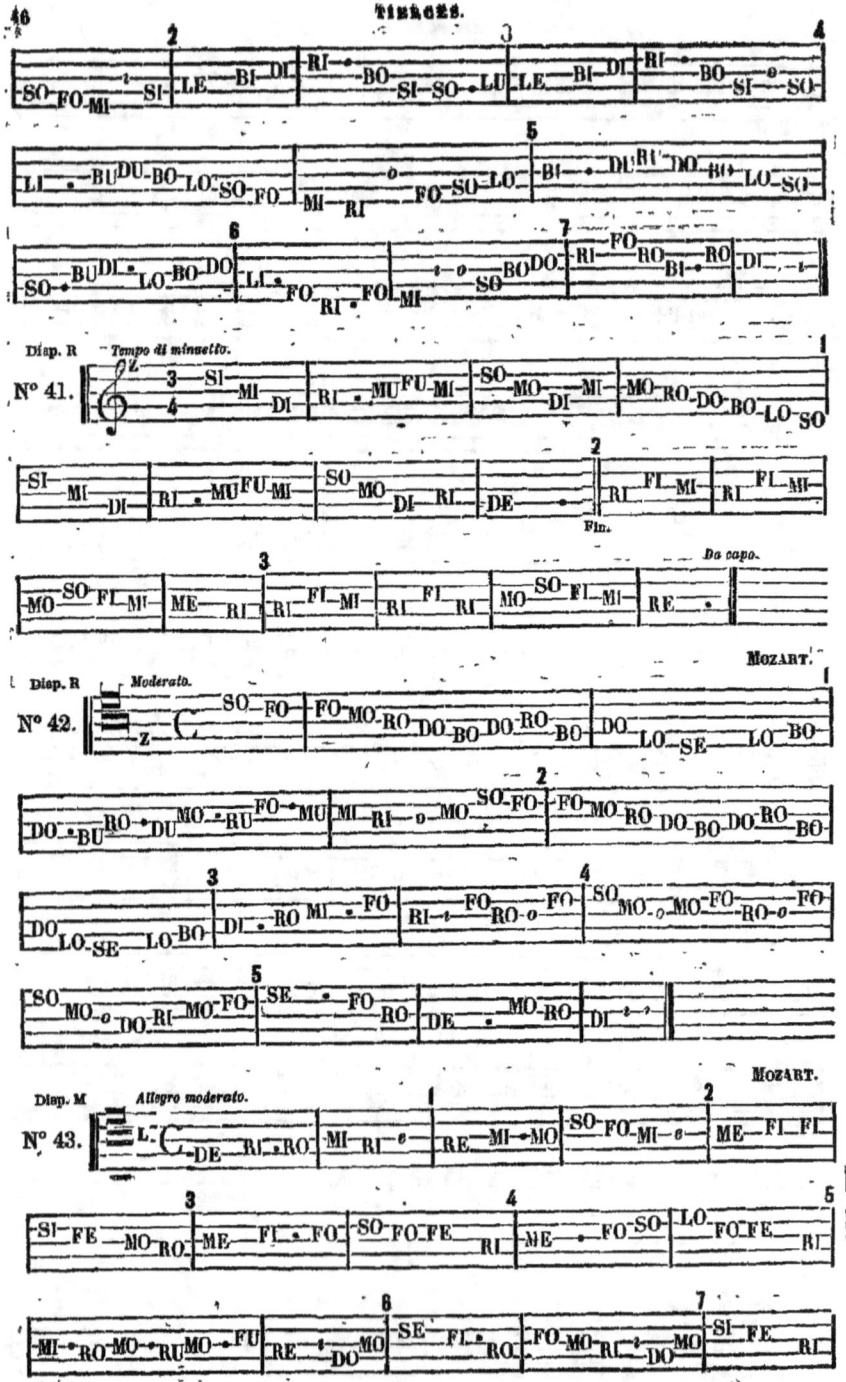

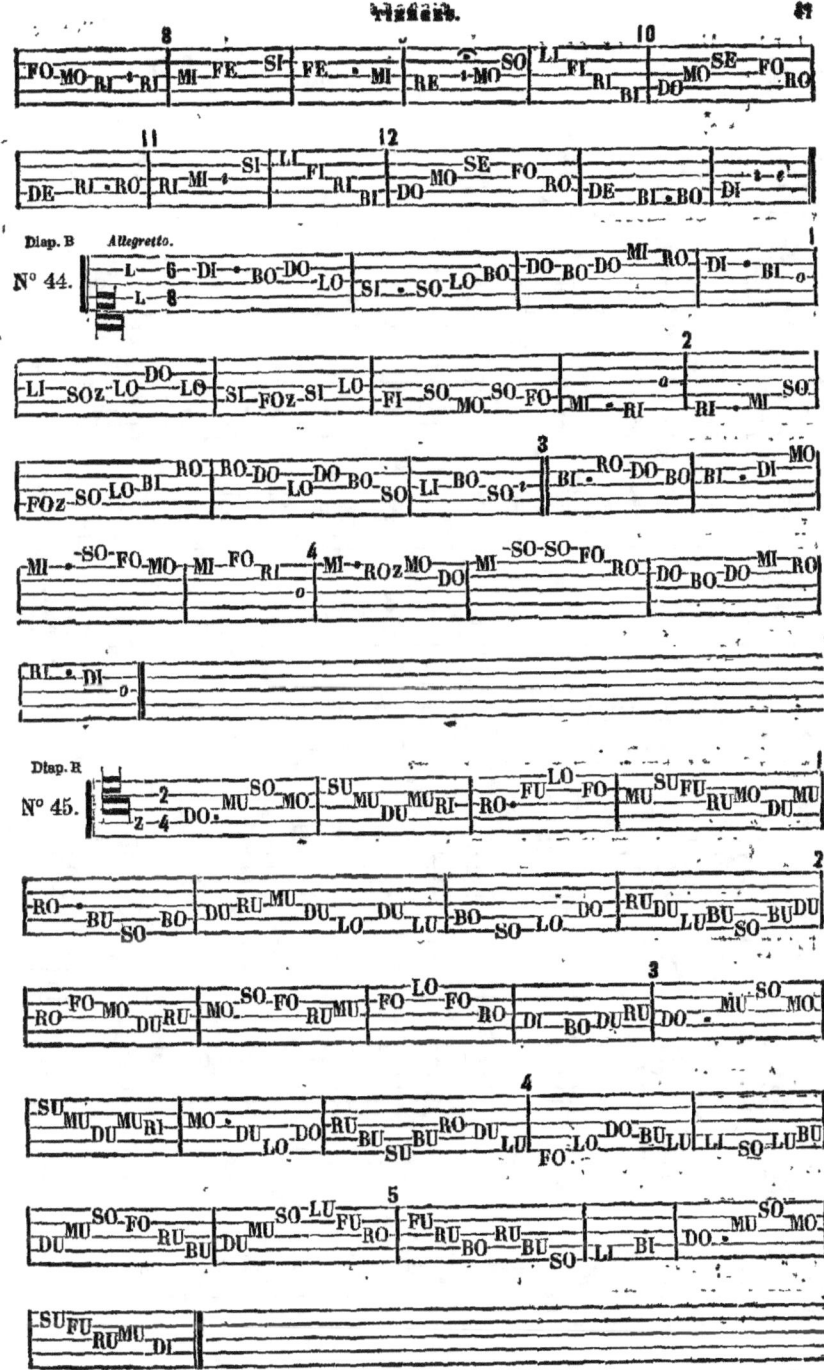

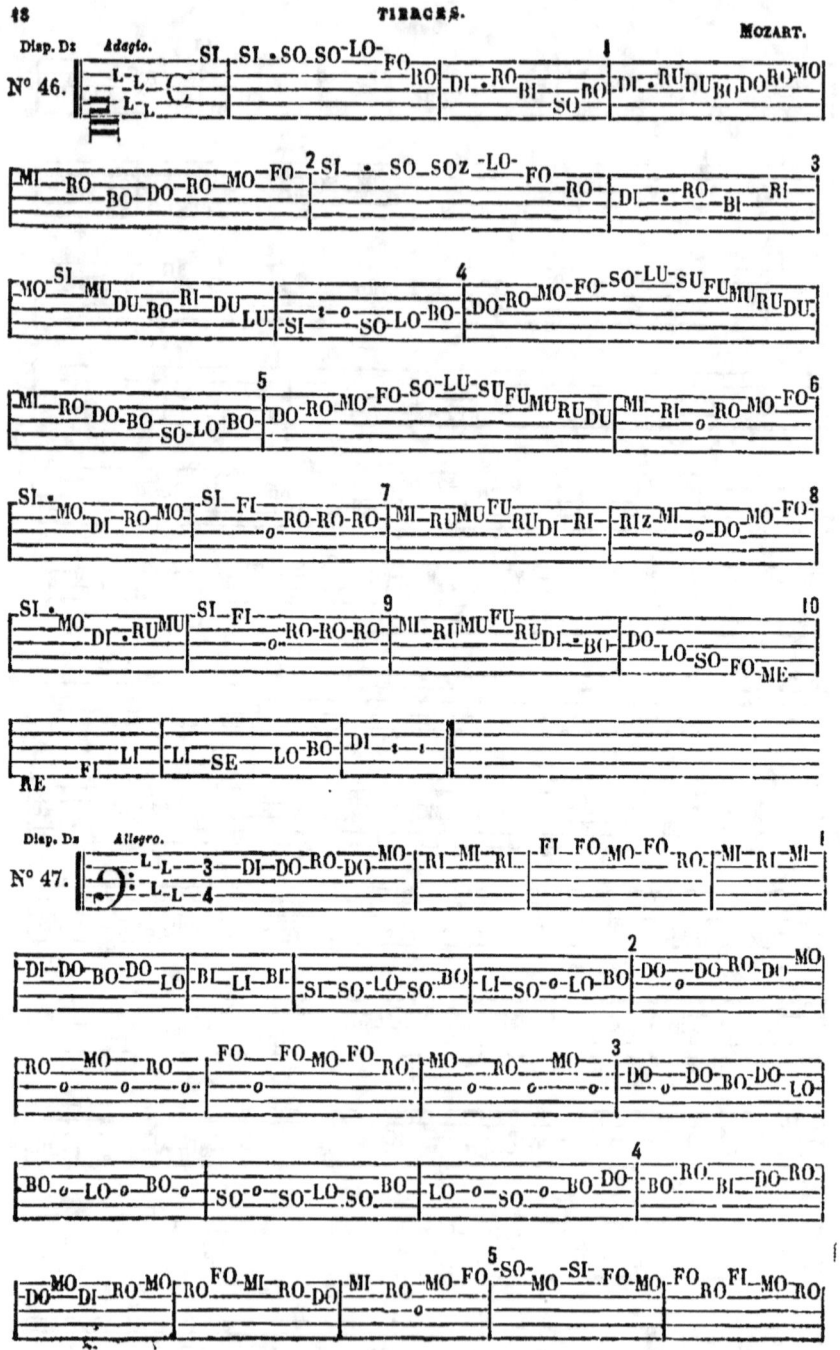

QUARTES.

MOZART

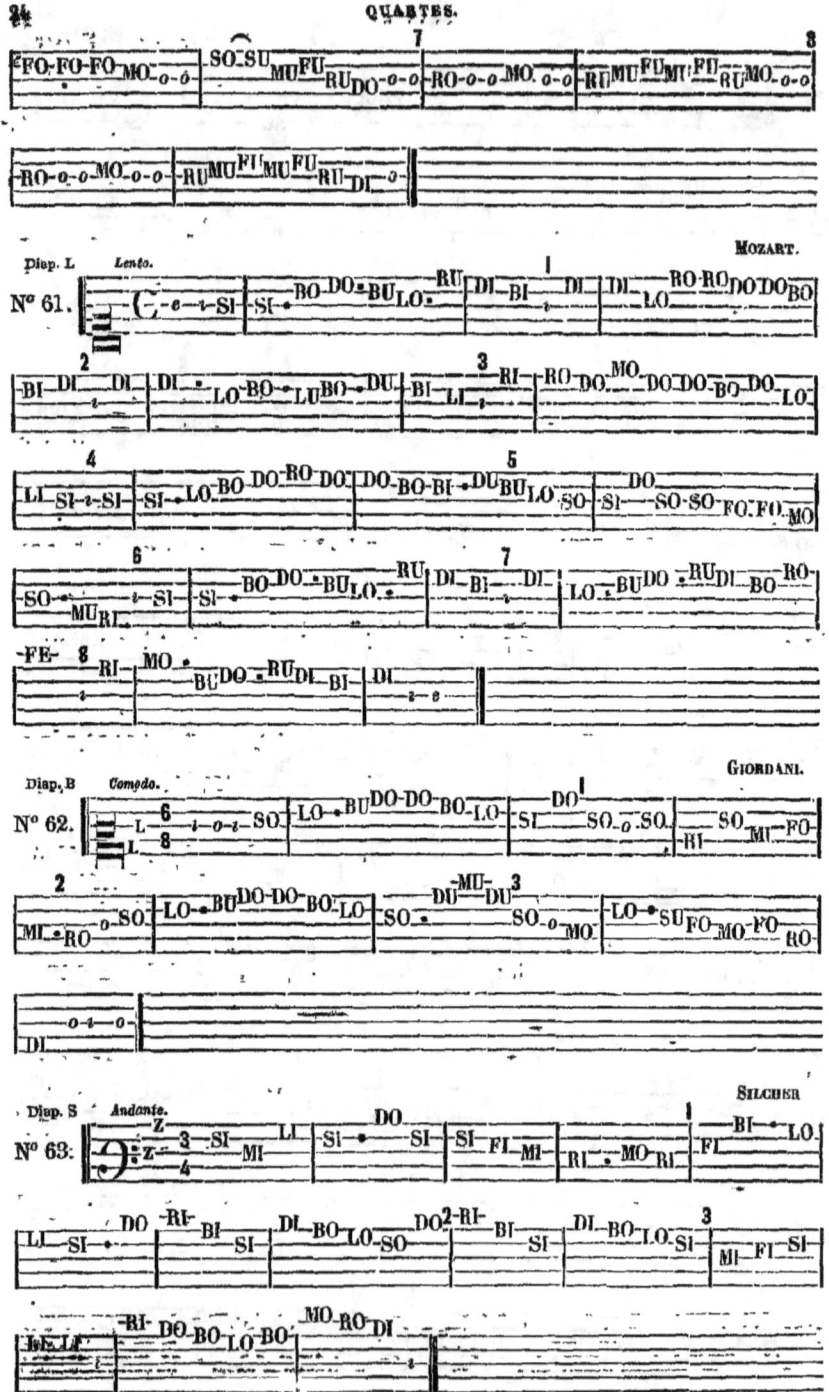

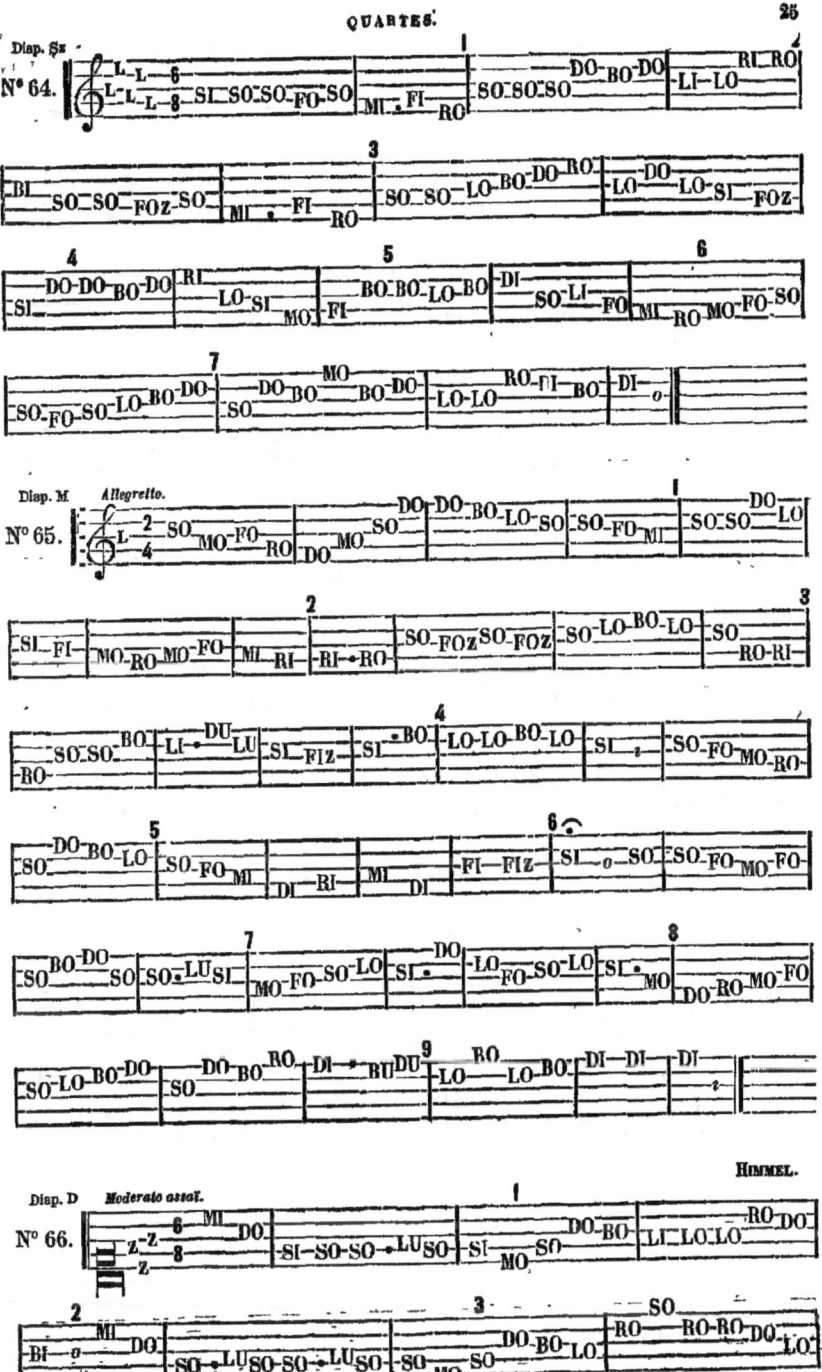

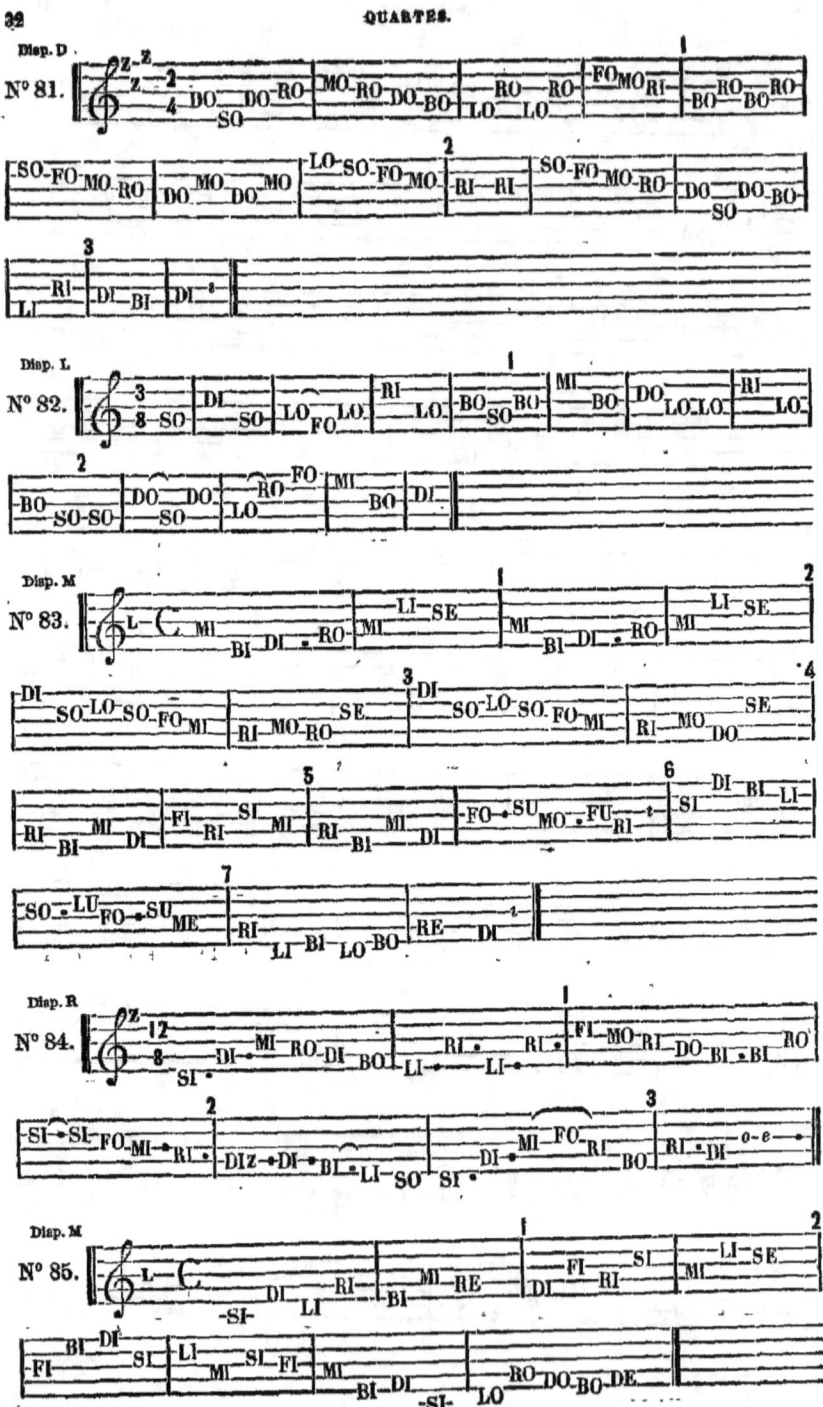

QUINTES.

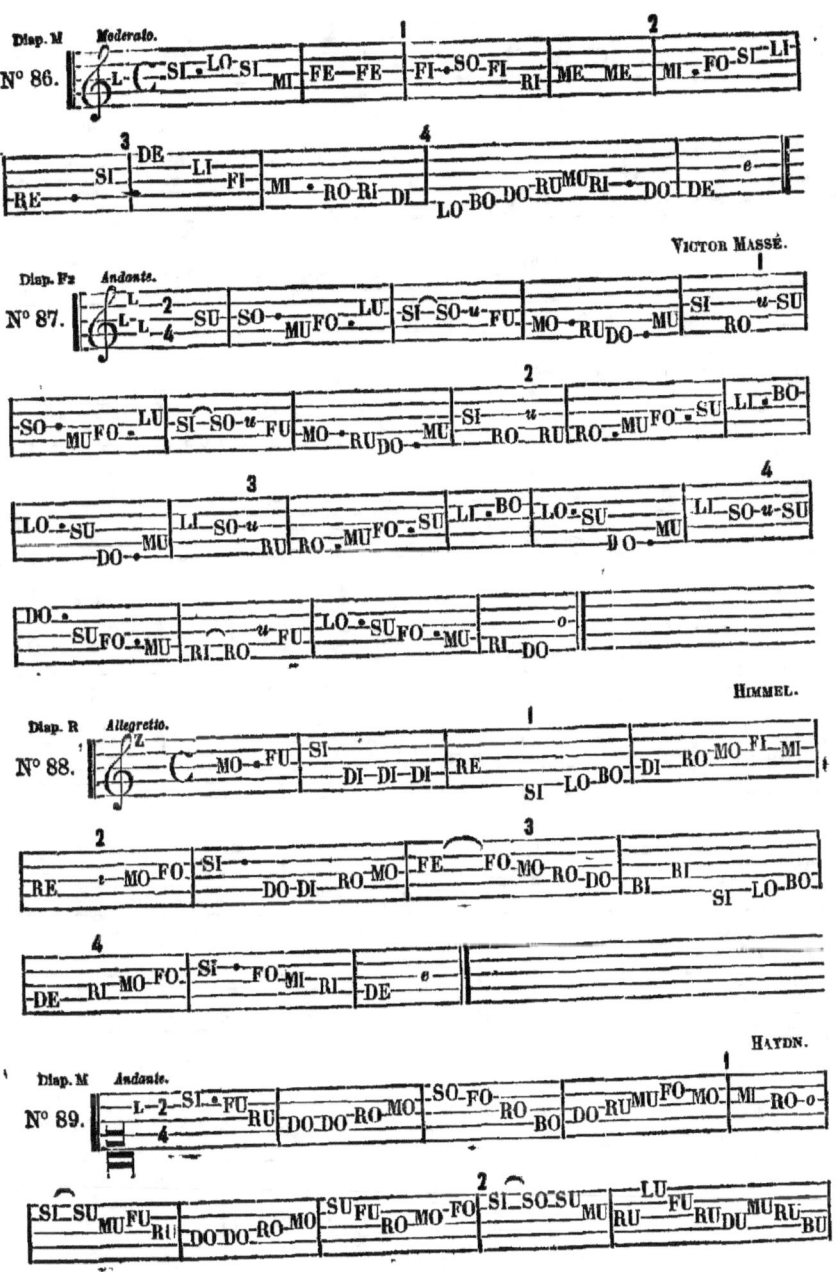

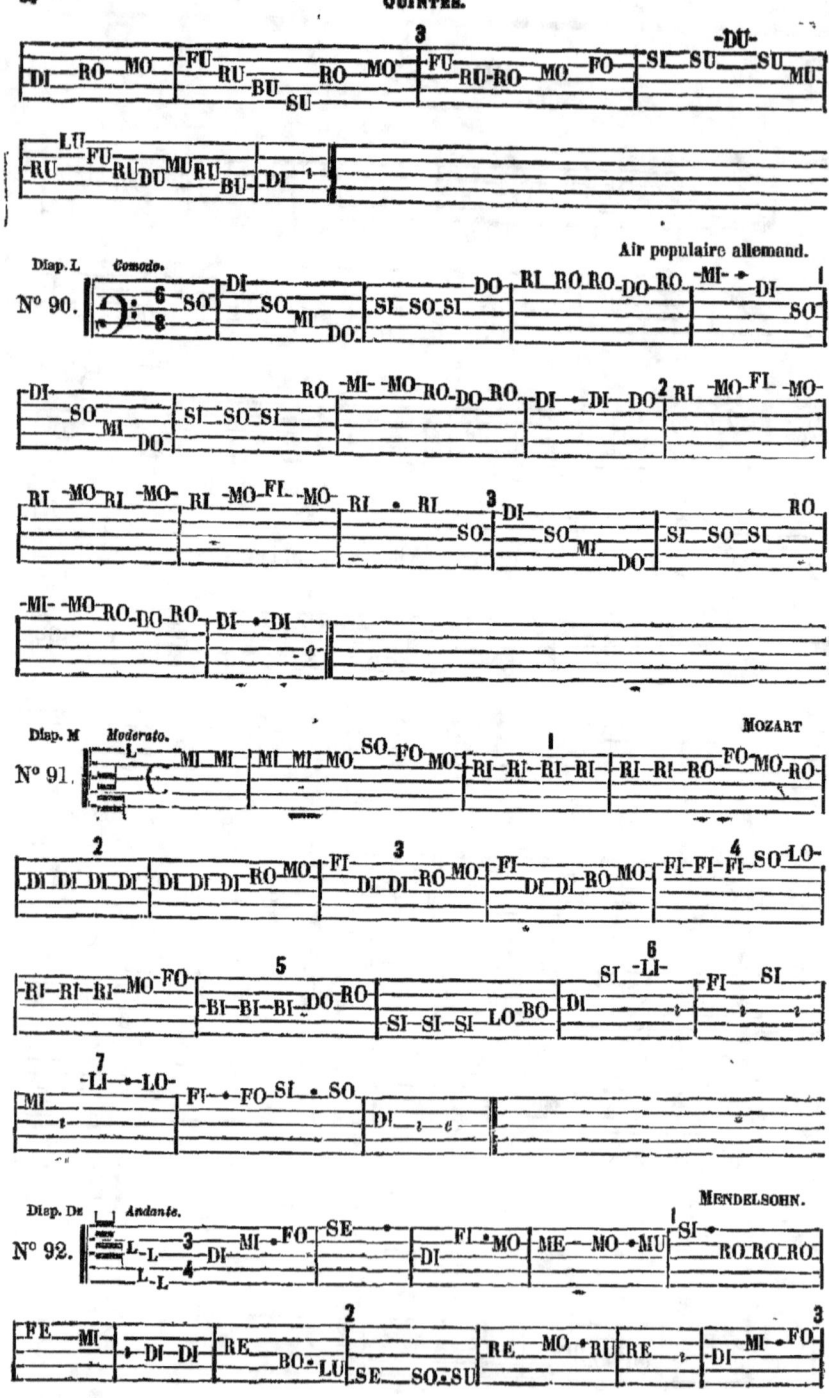

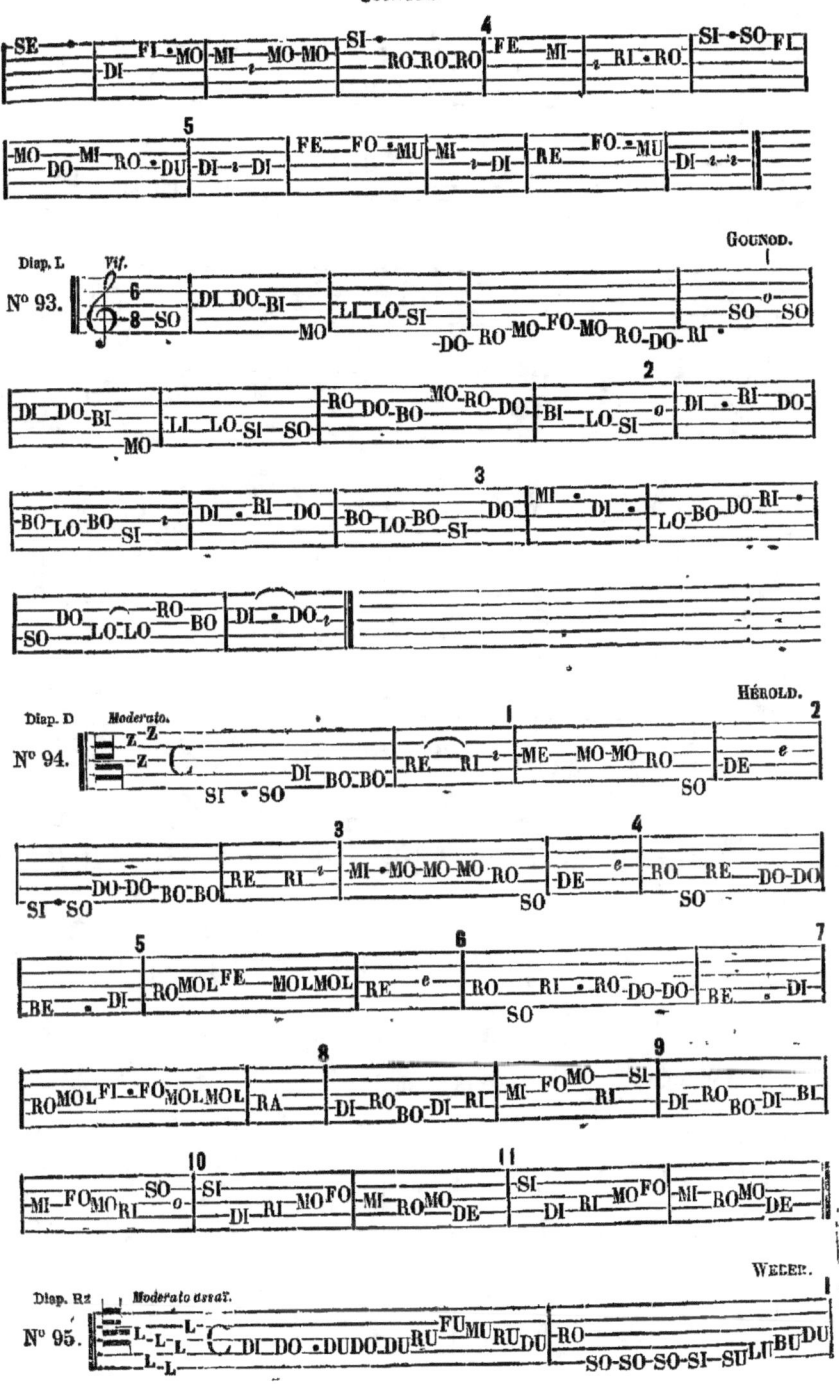

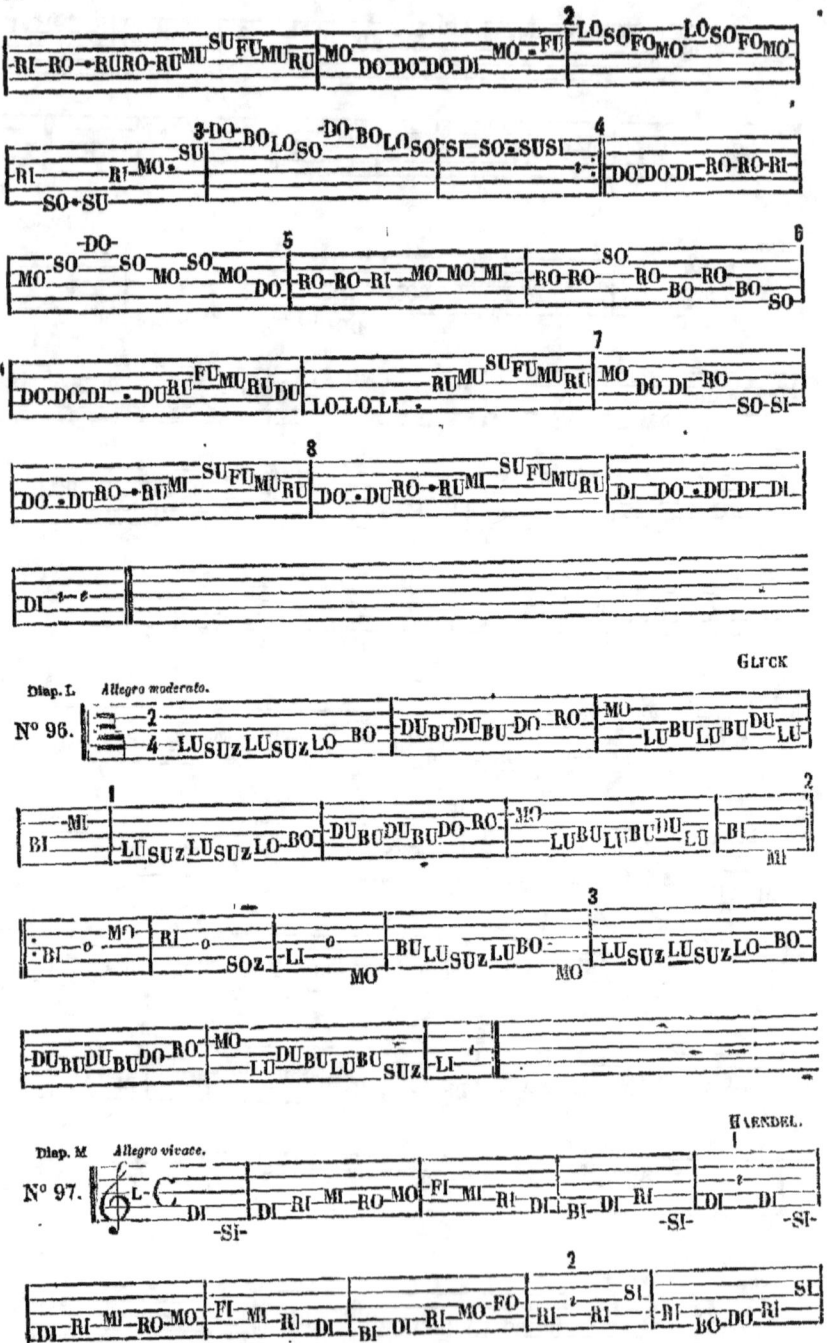

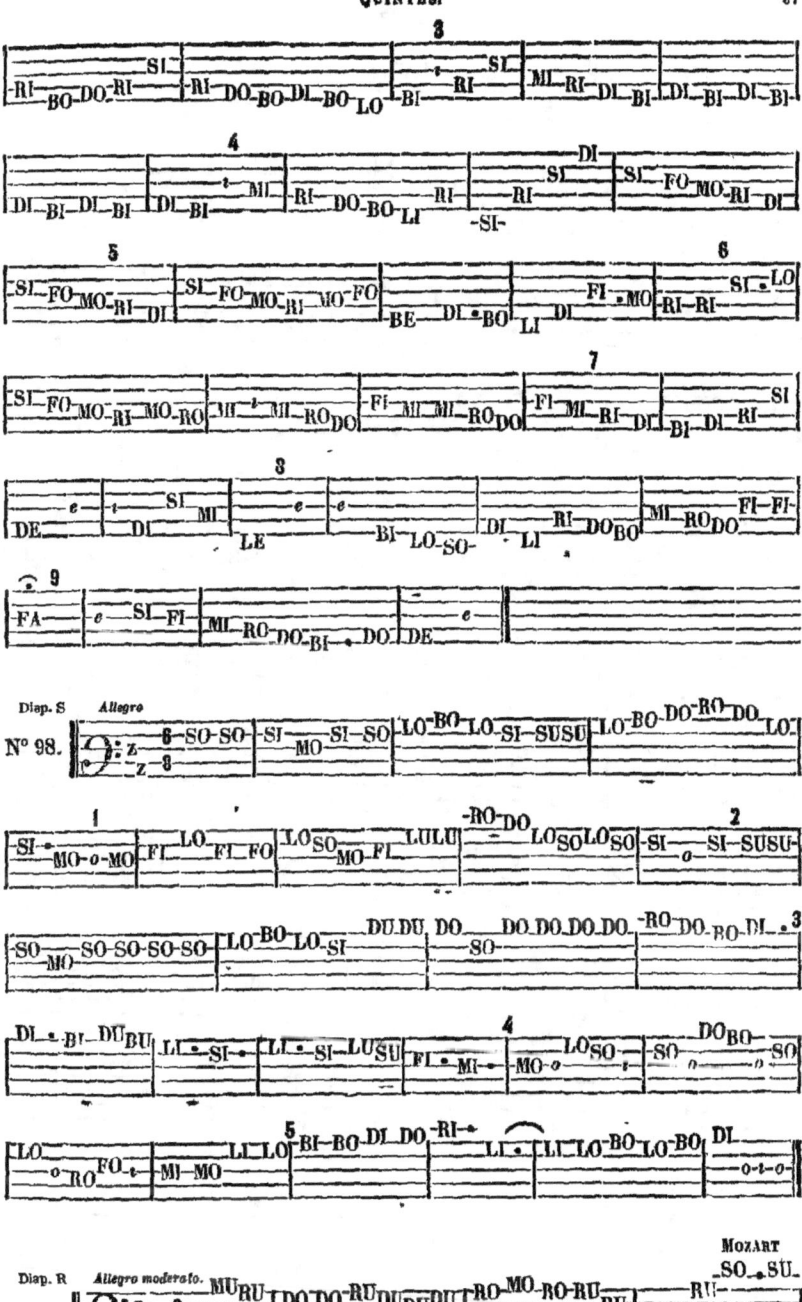

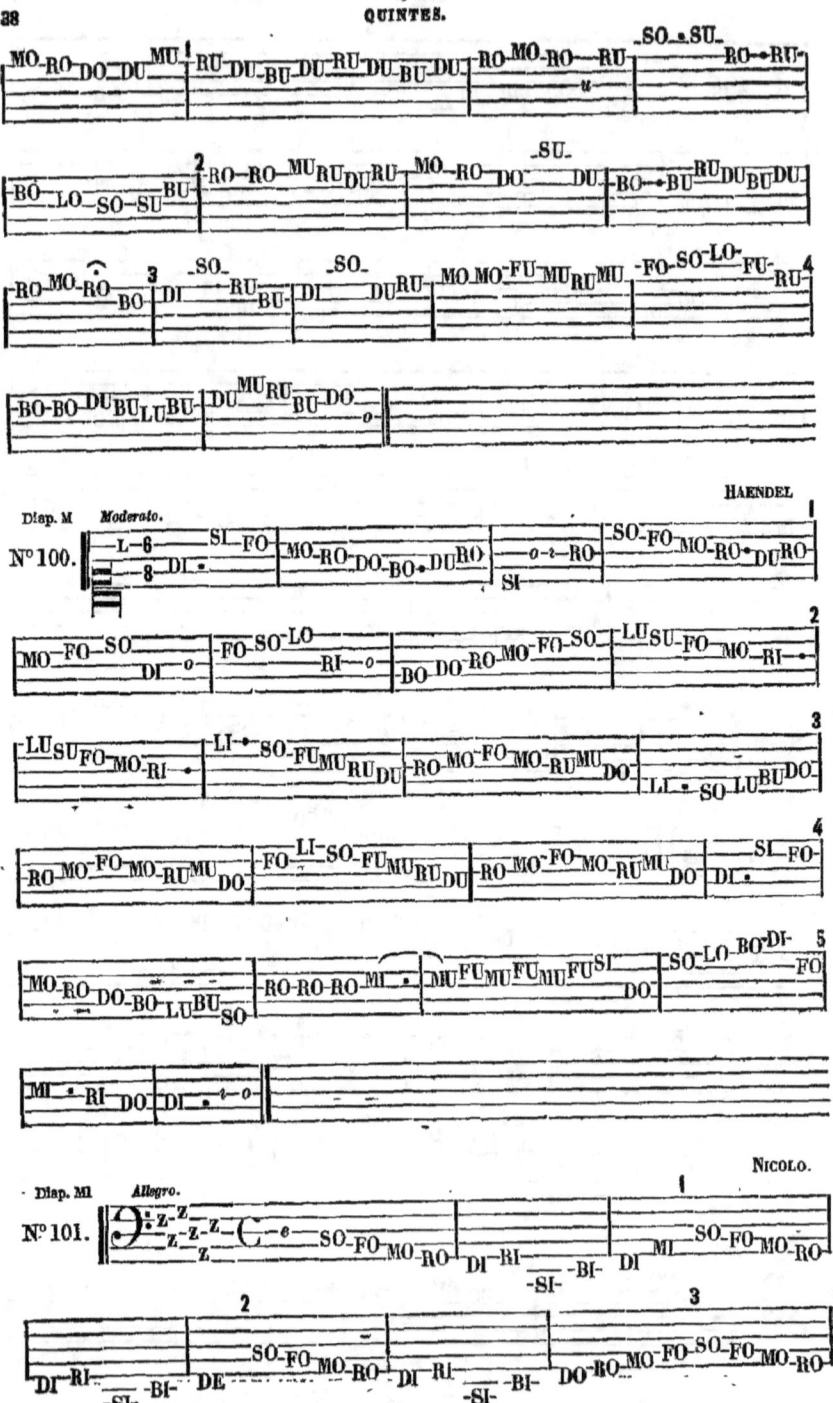

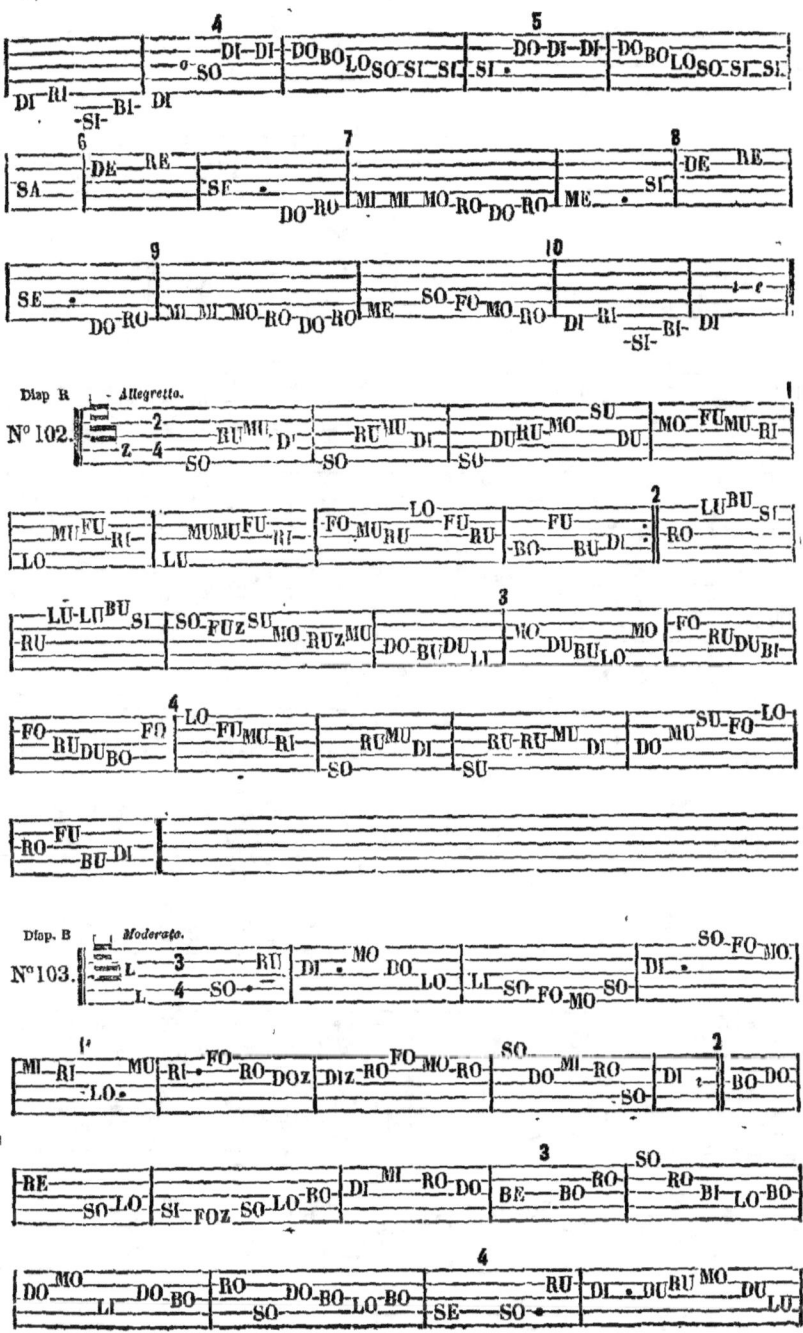

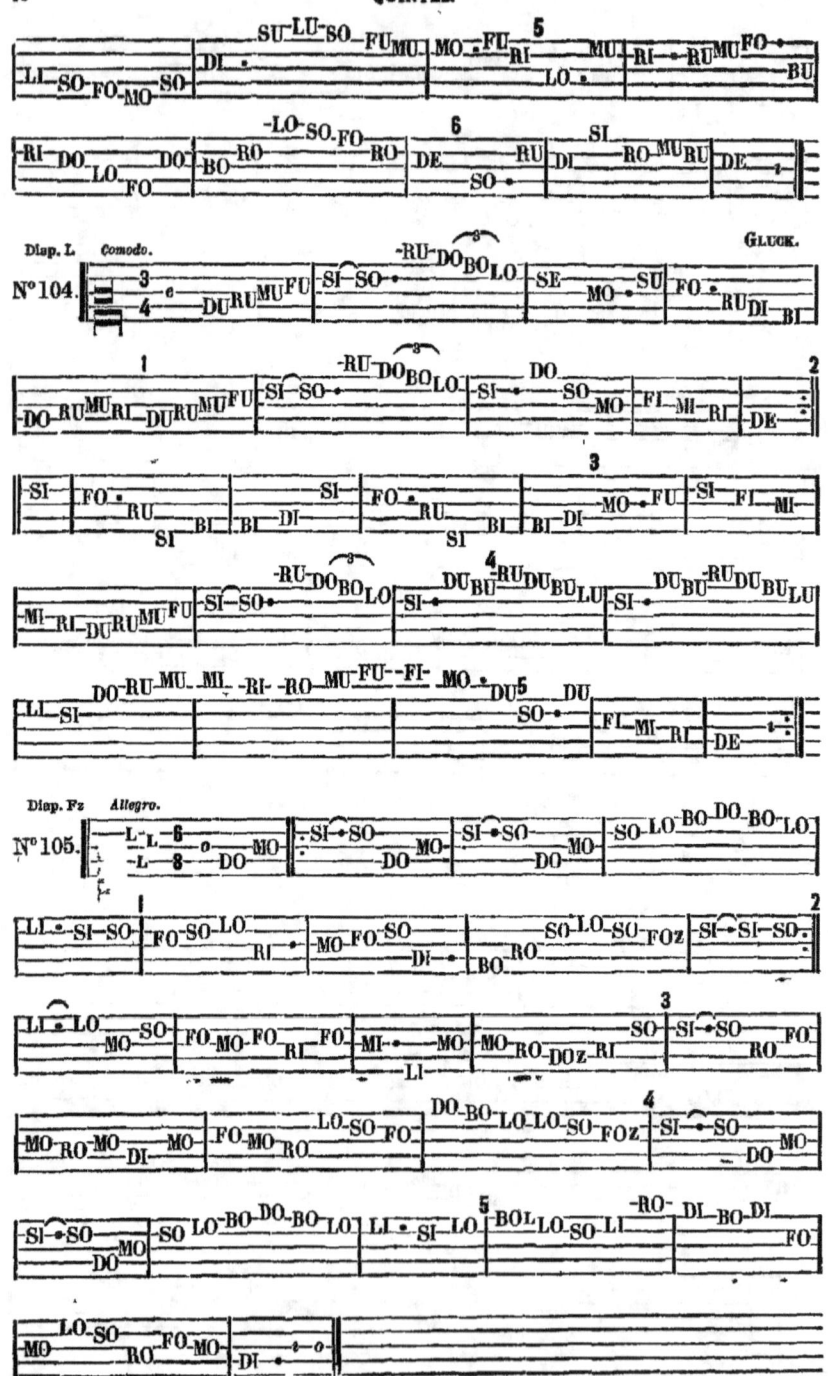

SIXTES.

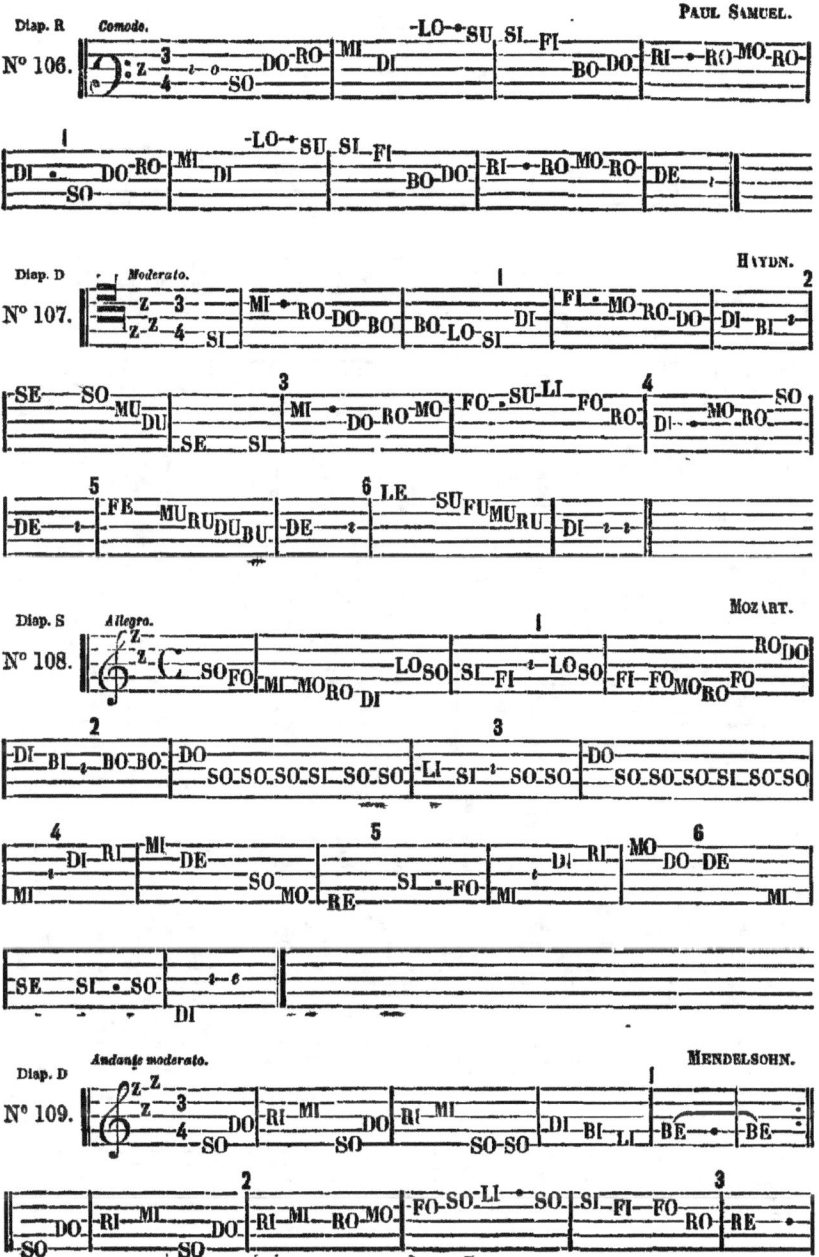

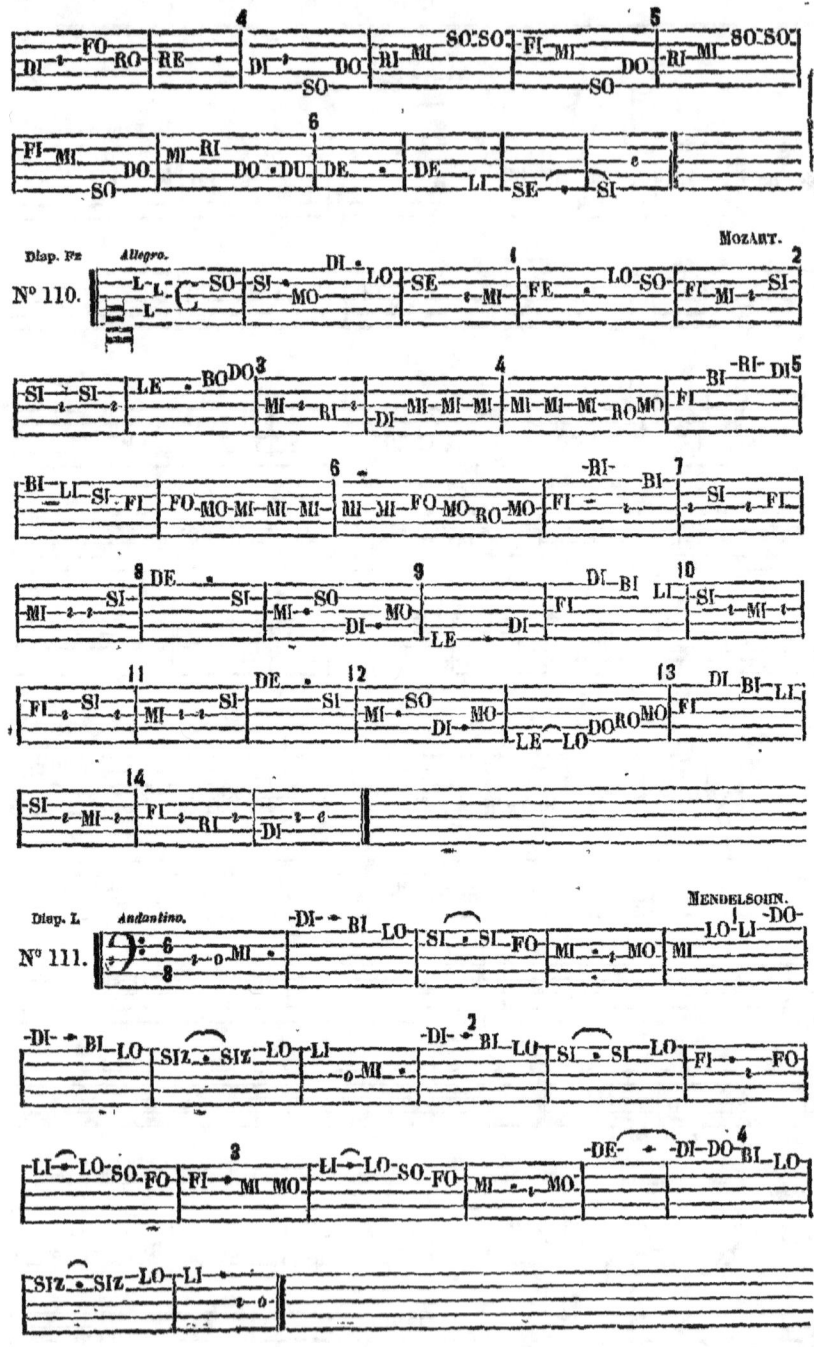

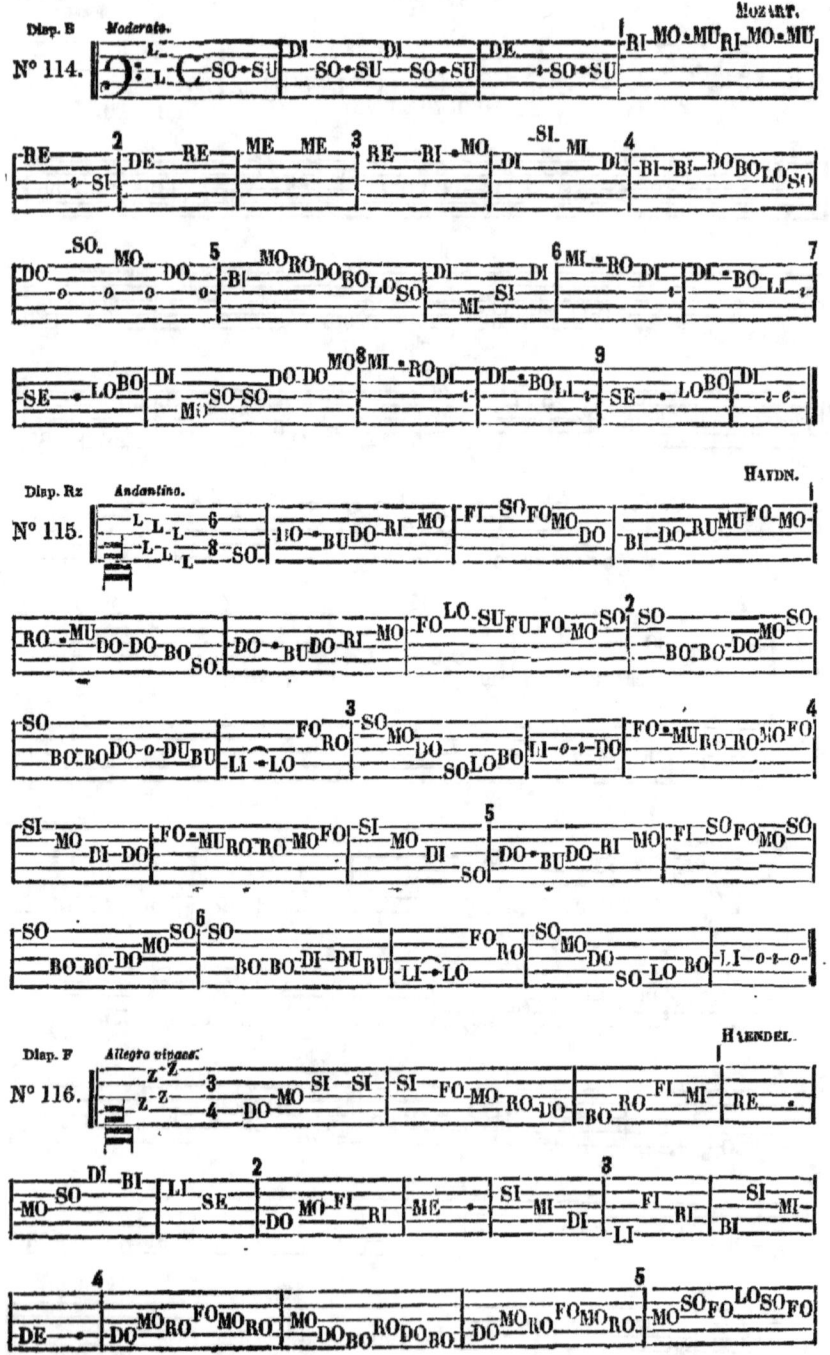

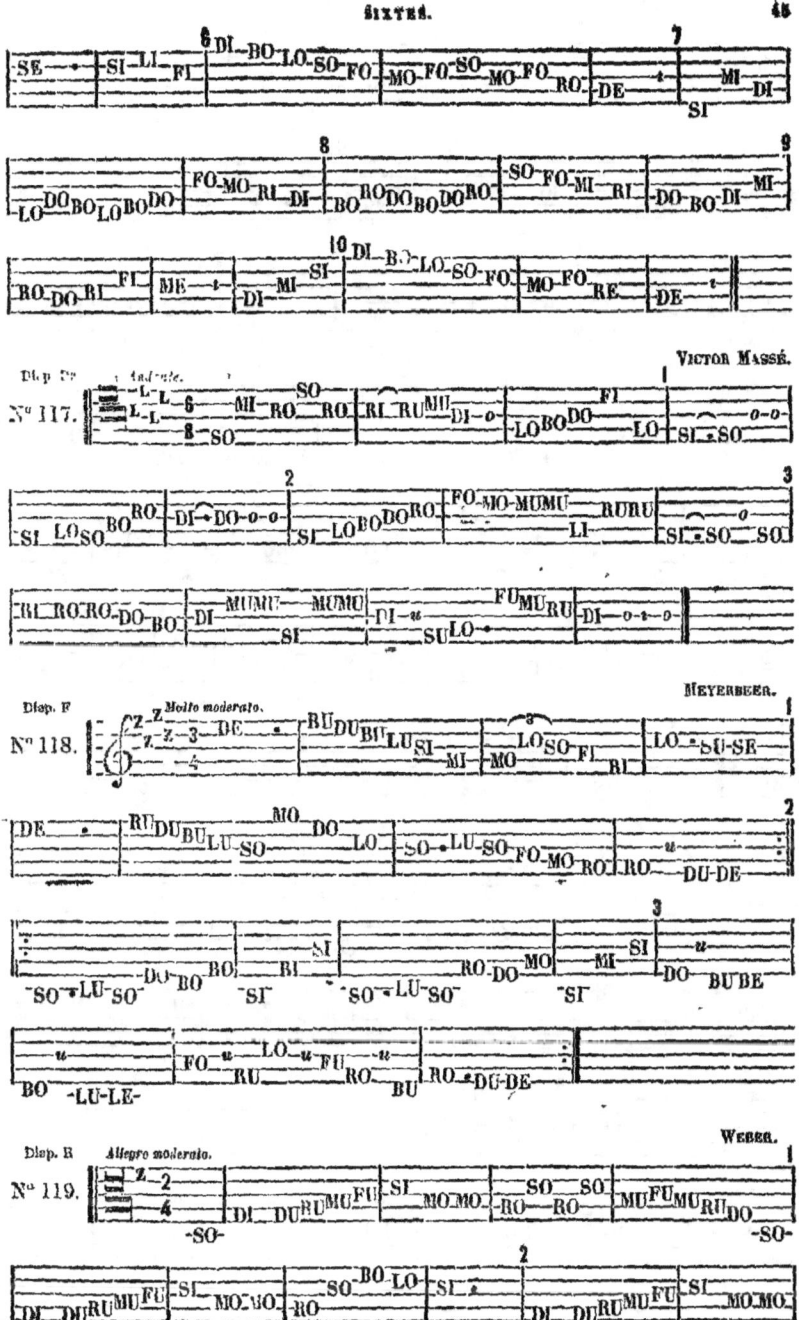

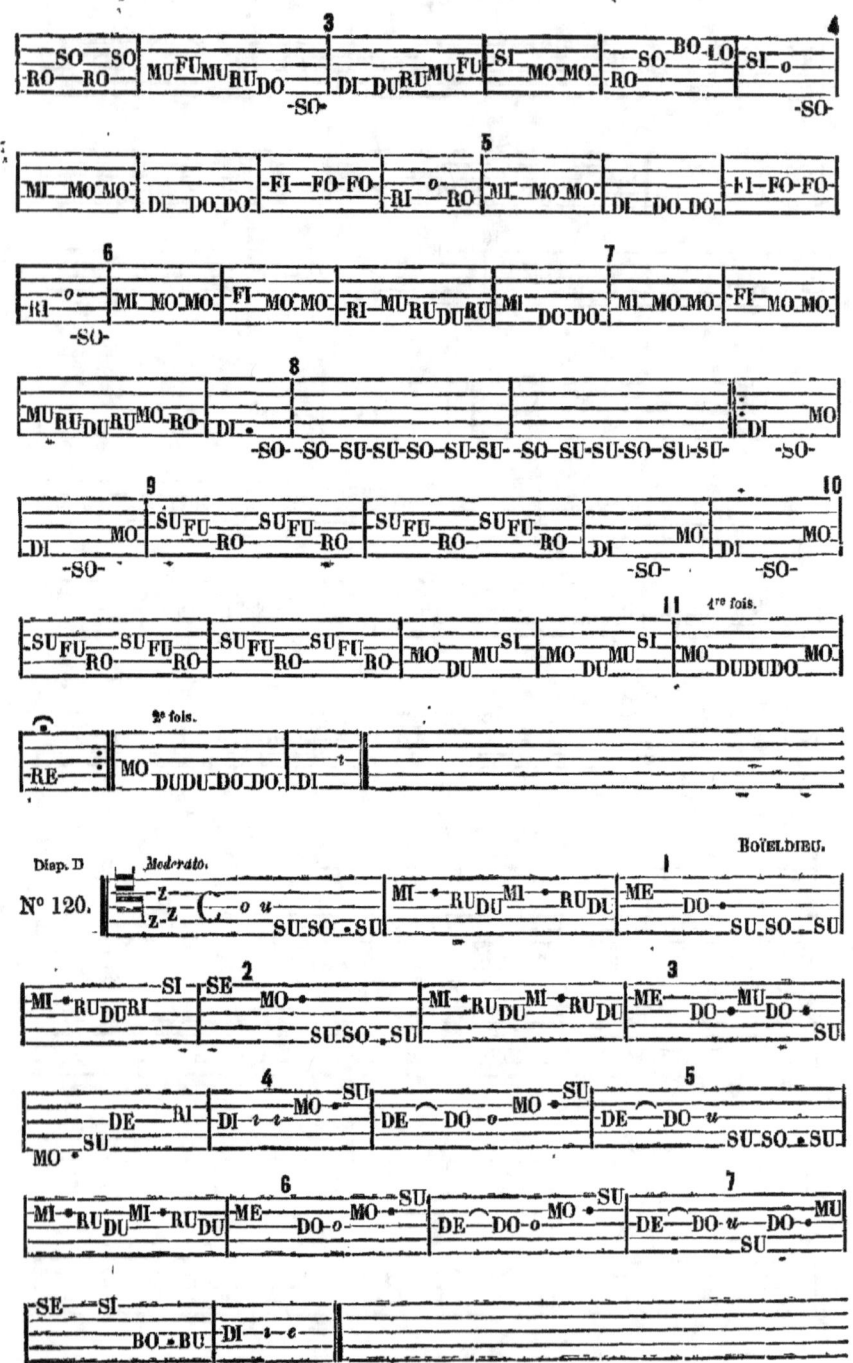

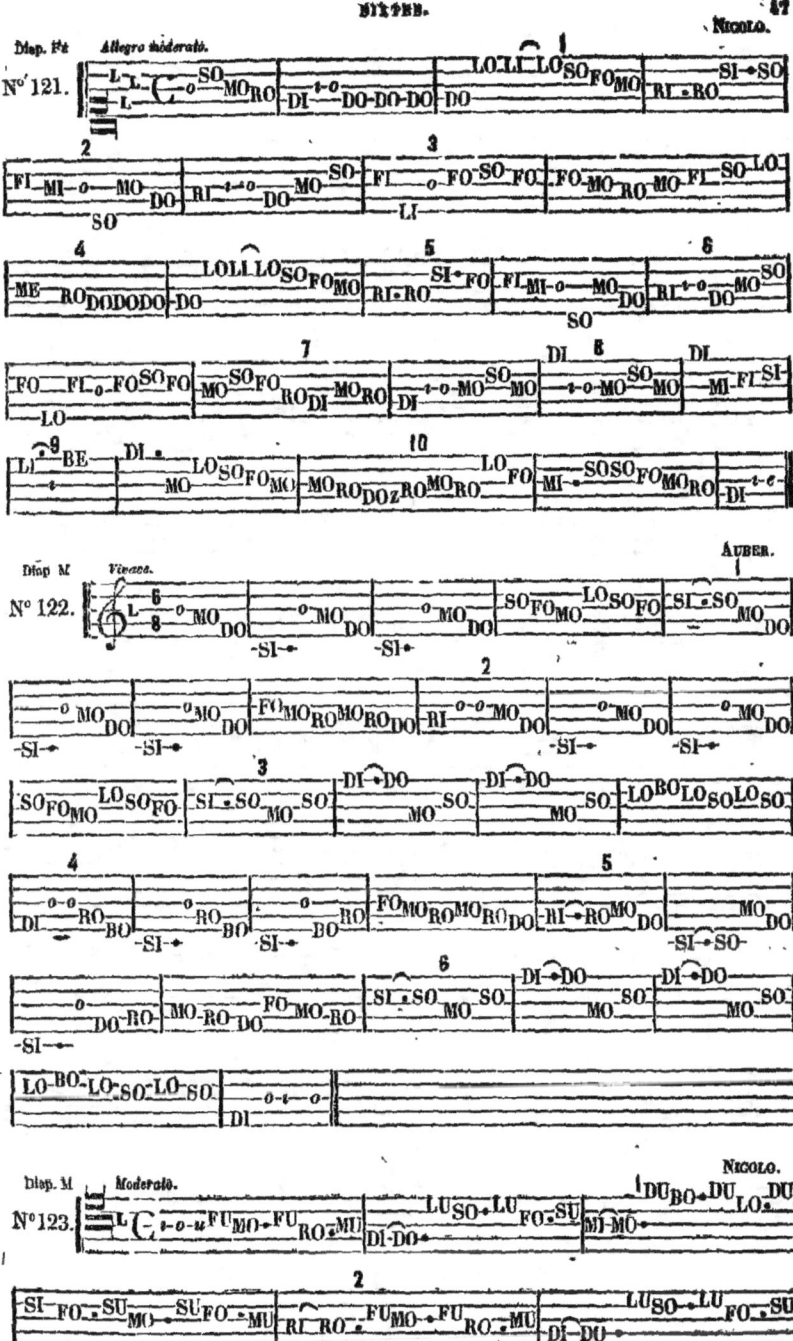

SEPTIÈMES.

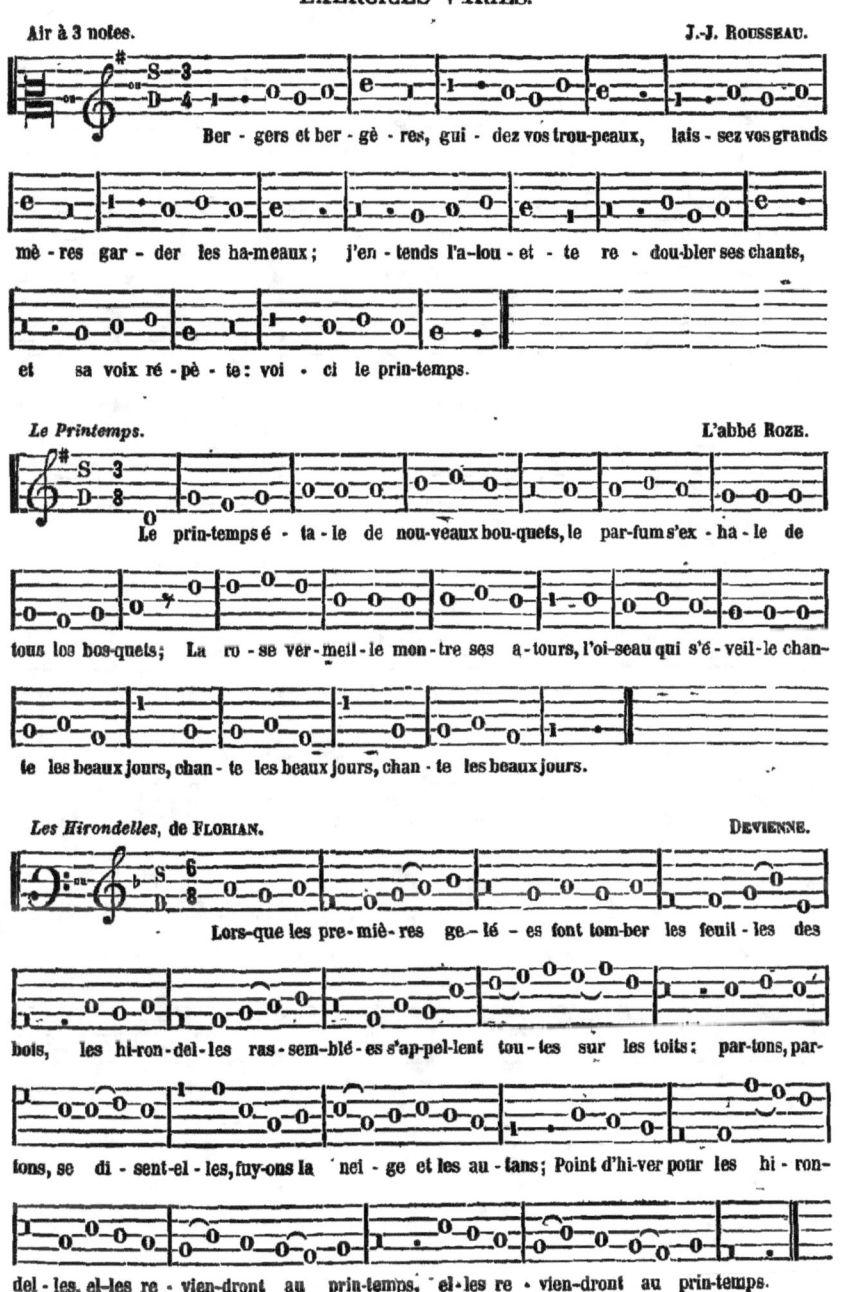

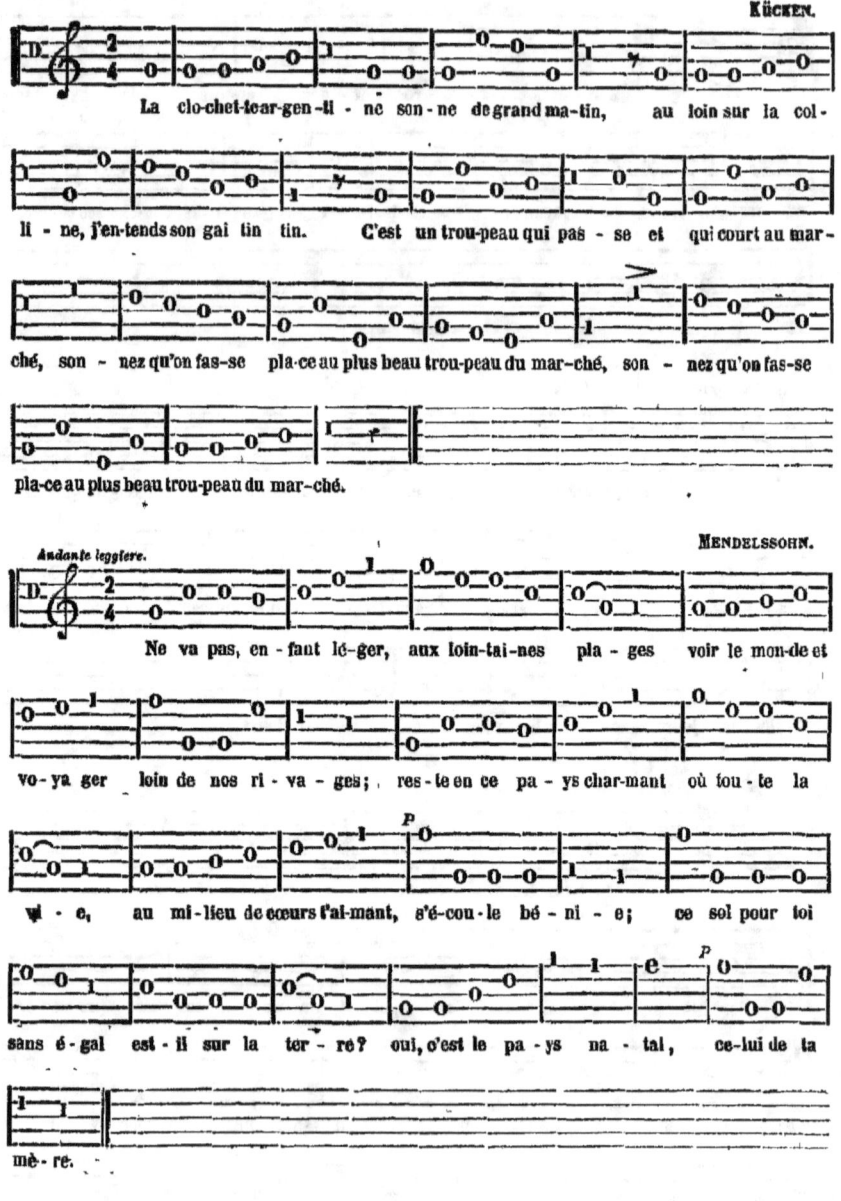

LE MAITRE ET L'ÉCOLIER.

L. TOURNIER.

Allegro.

« Qu'il fait som-bre dans cet-te clas-se, au mur gris rien qu'un ta-bleau noir, et puis tou-jours la mê-me pla-ce et tou-jours le mê-me de-voir, toujours toujours ce mê-me li-vre et toujours ce mê-me ca-hier! Peut-on ap-pe-ler ce-là vi-vre, ah! je l'ap-pel-le s'en-nuy-er, moi je l'ap-pel-le s'en-nuy-er. » Ain-si par-lait dans son é-co-le, un pe-tit é-co-lier mu-tin; le maî-tre a-lors prit la pa-ro-le et lui dit: « Quoi! chaque ma-tin, toujours de cet-te mê-me chai-re en-sei-gner la mê-me le-çon, ré-pé-ter la mê-me gram-mai-re, a ce mê-me pe-tit gar-çon, qui res-te

rallent.

tou-jours, quoi qu'on fas-se, i-gno-rant, dis-trait, pa-res-seux; le-quel de-vrait, dans cet-te

express.

clas-se, s'en-nuy-er le plus de nous deux? Tu le vois, l'é-lè-ve et le maî-tre, ont cha-cun leur joug à char-ger; mon en-fant, mais veux-tu con-naî-tre

doux et lent.

le vrai moy-en de l'al-lé-ger? Ai-me ton maî-tre com-me il t'ai-me, et tu ver-ras tout s'em-bel-lir, prends le de-voir pour loi su-prê-me, c'est tout le se-cret d'o-bé-ir. »

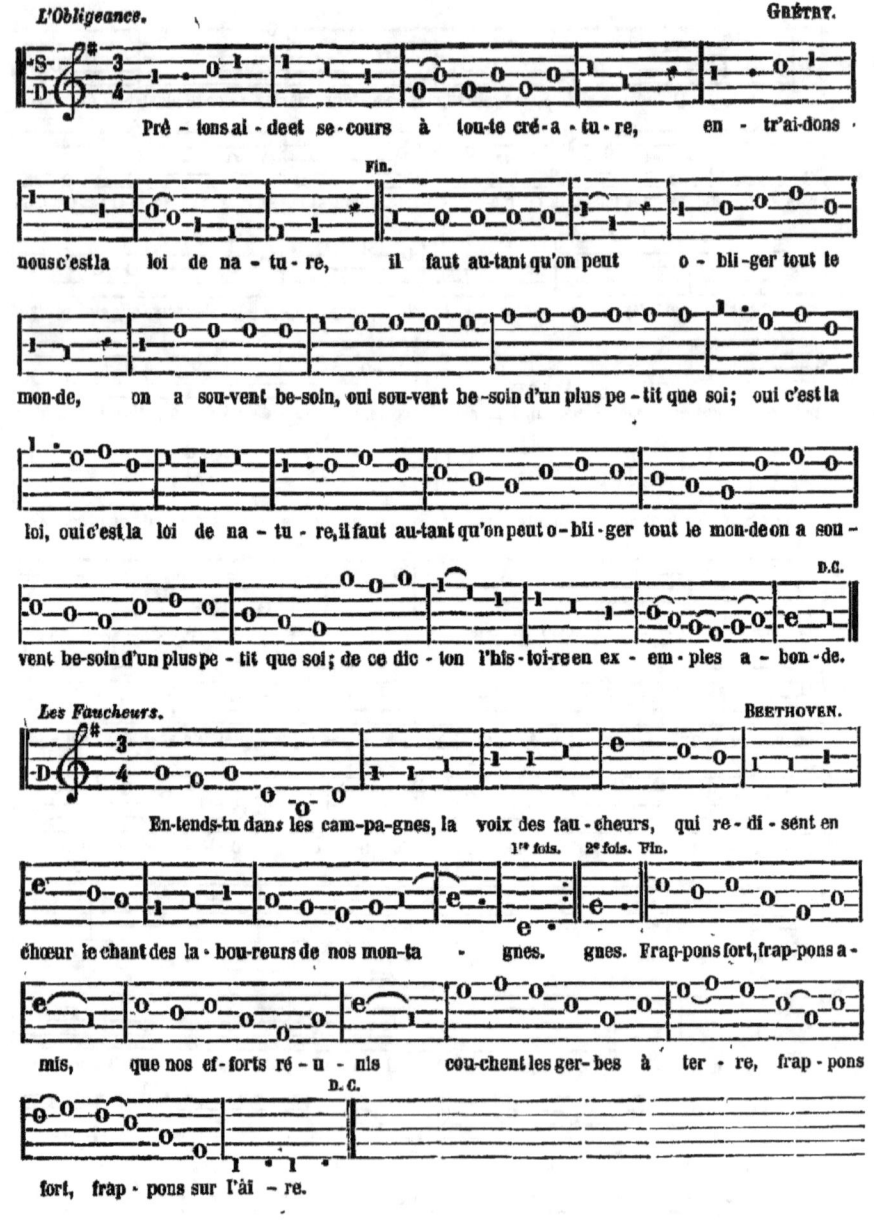

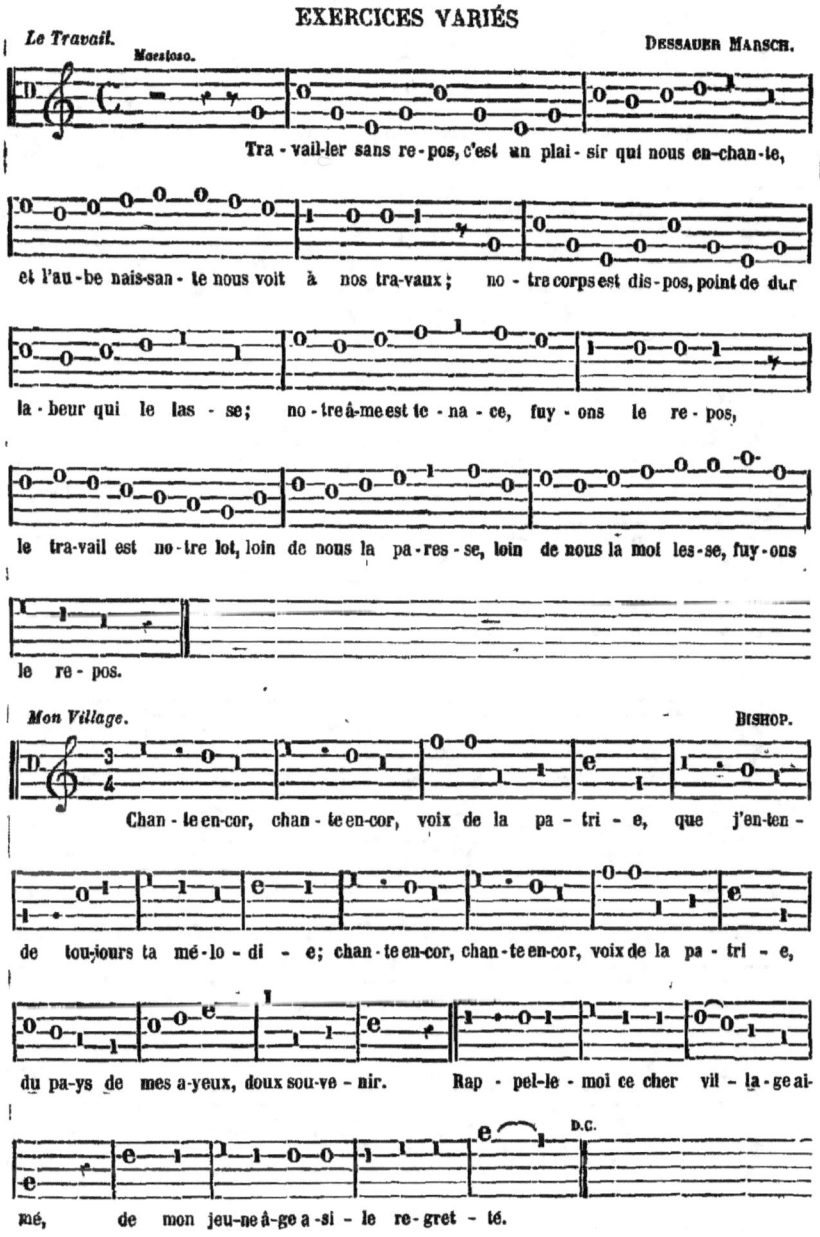

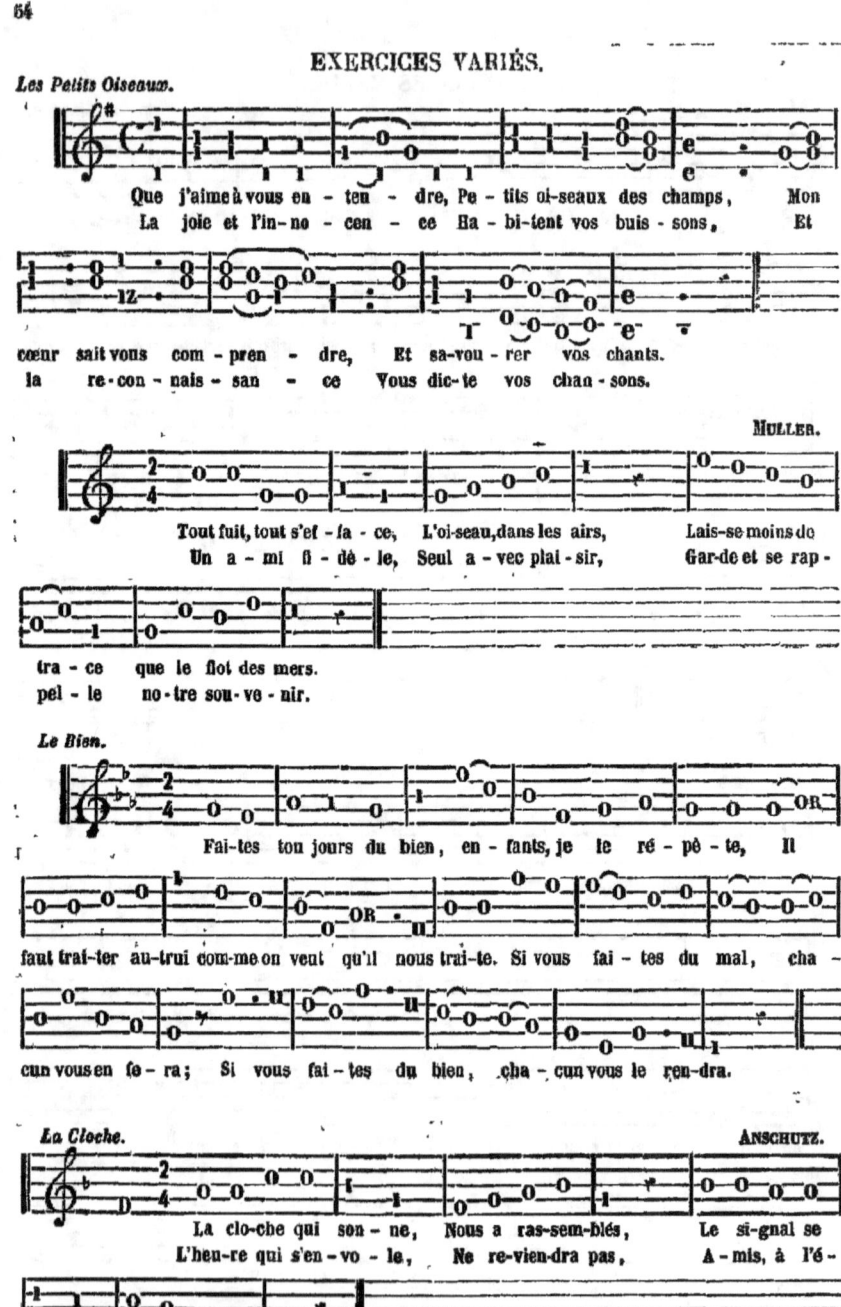

EXERCICES VARIÉS.

Le Crépuscule. *Andante.*

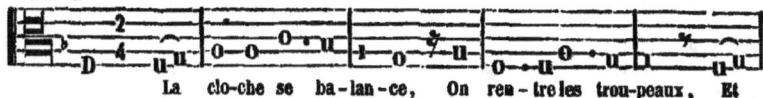

La clo-che se ba-lan-ce, On ren-tre les trou-peaux, Et

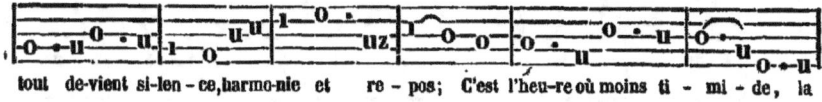

tout de-vient si-len-ce, harmo-nie et re-pos; C'est l'heu-re où moins ti-mi-de, la

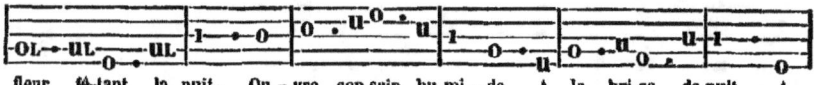

fleur fê-tant la nuit, Ou-vre son sein hu-mi-de A la bri-se de nuit, A

la bri-se de nuit.

L'Oisiveté.

Pen-dant l'é-té, Chan-te et bon-dit la sau-te-rel-le, Pen-dant l'é-
Pen-dant l'hi-ver, La sau-te-relle est sans pi-tan-ce, Pen-dant l'hi-

té, On la voit dans l'oi-si-ve-té; Mais au tra-vail, prompte et fi-
ver, Elle est ré-duite à vi-vre d'air, Et la four-mi dans l'a-bon-

dè-le, La four-mi ne fait pas comme el-le, Pen-dant l'é-té.
dan-ce, Lui dit: bel-le chan-teu-se, dan-se, Pen-dant l'hi-ver.

L'Aurore. WINTER.
Diap. F *Andantino.*

Vois! l'om-bre s'é-va-po-re, le ciel qui se co-lo-re, de
Mais de l'au-be nou-vel-le, mes-sa-gè-re fi-dè-le, l'ai-

la bril-lan-te au-ro-re, an-non-ce le re-tour, an-non-ce le re-tour.
ma-ble Phi-lo-mè-le, chan-te le dieu du jour, chan-te le dieu du jour.

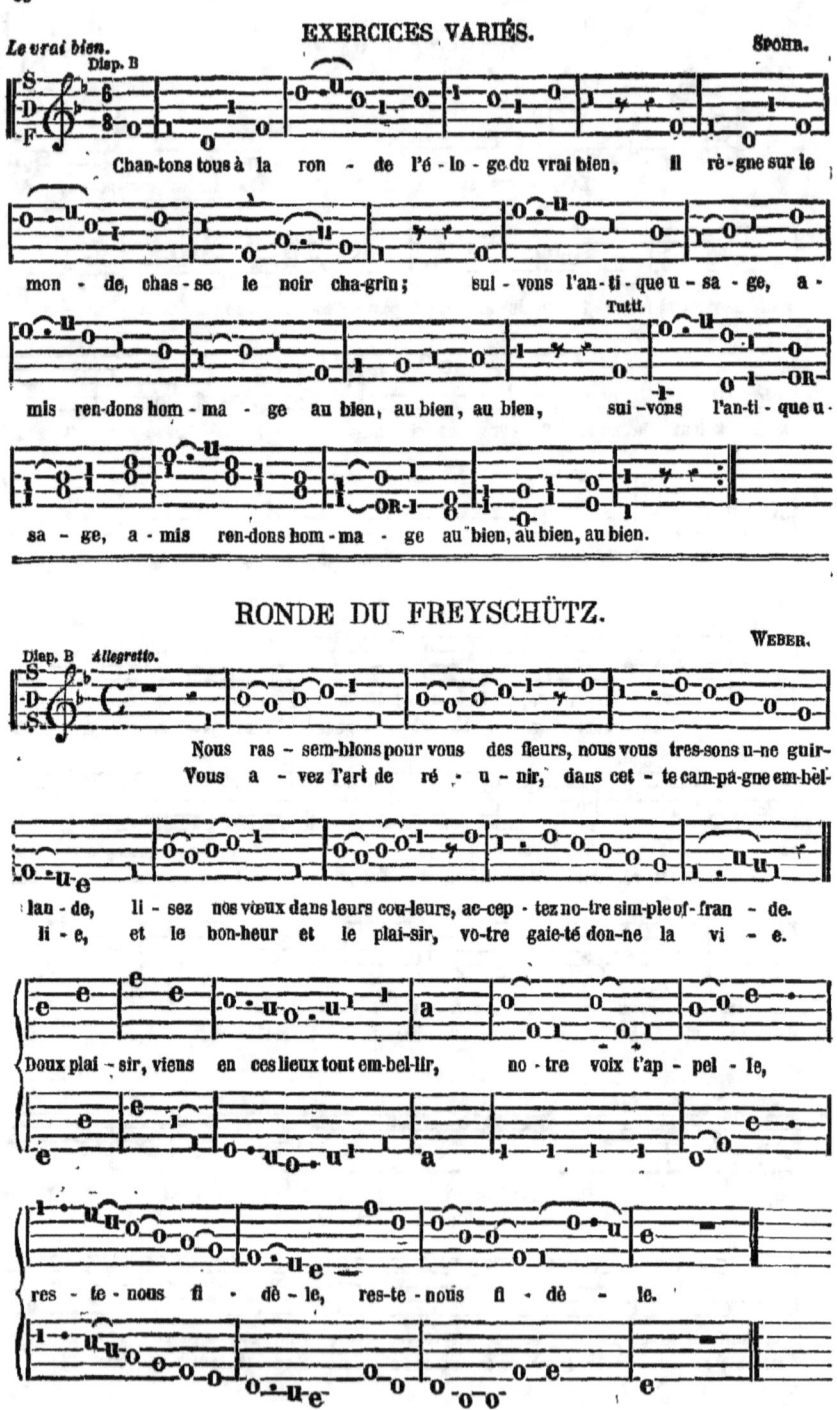

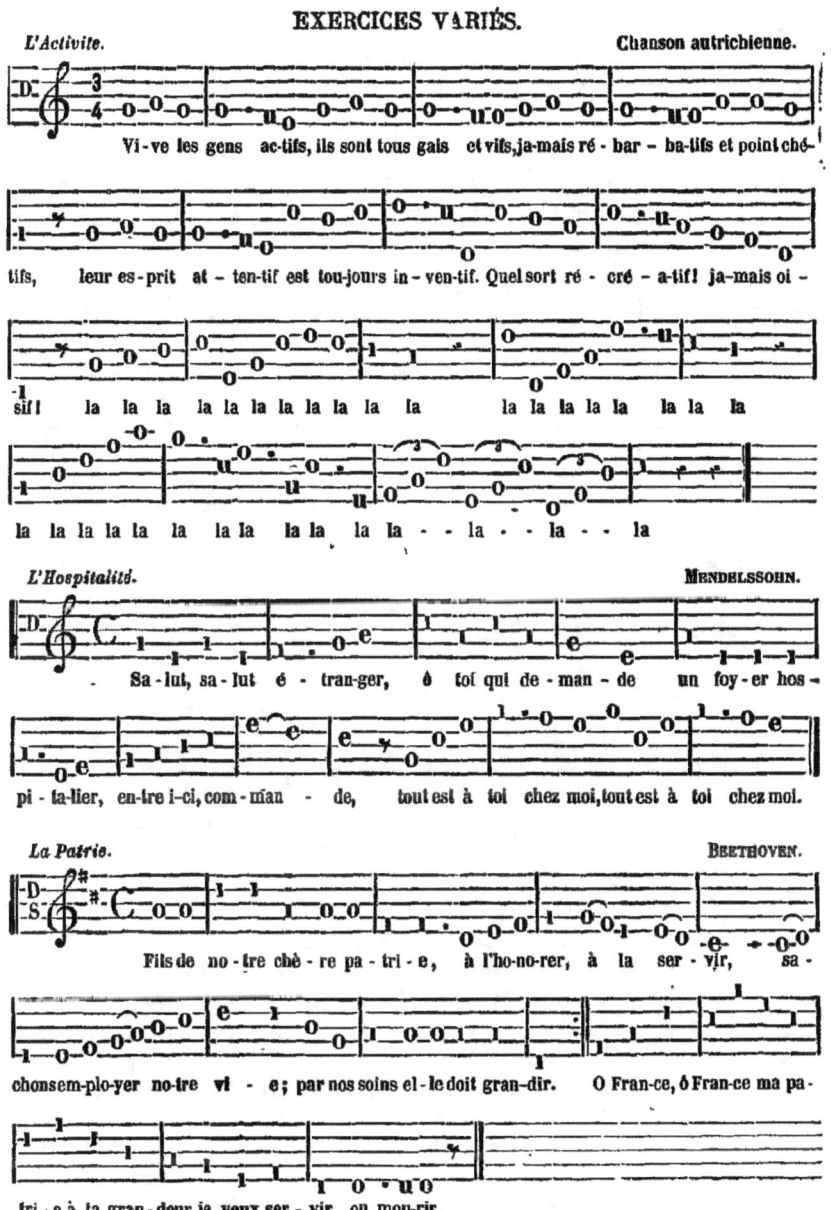

EXERCICES VARIÉS.

Chœur de sortie. — ADAM.

Cé - lé-brons, par nos chants, des sa-vants cé - lé-brons la gloi-re; dans nos cœurs, dans nos cœurs, con - ser-vons tou - jours leur mé-moi-re, gloi-re, hon-neur, gloi-re, hon-neur, gloi-re à nos bien - fai - teurs; que leurs noms re - ten - tis-sent et qu'à nos voix s'u-nis-sent tous les cœurs; chan - tons leur gloi-re, chan-tons, chan - tons.

Charmant ruisseau. *Andante.* — DOMNICH.

Char - mant ruis-seau, le ga - zon de vos ri - ves,
Quand sur vos bords, j'ad-mi - re la na - tu - re,

Vaut plus pour moi que le plus beau sé - jour; Au bruit si doux de
Et que l'é - cho re - dit mes chants joy - eux, Je vois vos fleurs, vo-

vos eaux fu - gi - ti - ves, J'en-tends le vent se mê - ler nuit et jour,
tre u - ni-que pa - ru - re, Se ré - flé - ter dans vos flots gra - ci - eux,

Char - mant ruis-seau, le ga - zon de vos ri - ves, Vaut plus pour moi que le plus
Char - mant ruis-seau, la va - gue sur vos ri - ves, Re - flè - te en-cor l'a-zur si

beau sé - jour.
pur des cieux.

EXERCICES VARIÉS.

La Farandole. 𝄋
Diap. L.

VOGEL.

Ah! voy - ez la fa - ran - do - le joy - eu - se et fol - le s'é - lan - ce et s'en -

1^{re} fois.

vo - le, ah! voy - ez la fa - ran - do - le s'é - lan - ce et vo - le en joy - eux tour - bil - lons.

2° fois, fin.

vo - le en joy - eux tour - bil - lons. Du som - met de la mon - ta - gne el - le en - va - hit la cam -

pa - gne, el - le fou - le les sil - lons et des - cend jus - qu'au fond des val - lons.

1^{re} fois.

sans re - pos, sans ar - rêt et sans trê - ve, el - le par - court tou - te la grè - ve,

2° fois.

grè - ve el - le dé - rou - le ses an - neaux et puis s'en - rou - le en plis nou - veaux.

Ah! voy - ez la fa - ran - do - le qui s'é - lan - ce joy - eu - se et fol - le, ah! voy - ez là - bas ses

joy - eux é - clats, cou - rons sur ses pas pren - dre nos é - bats.

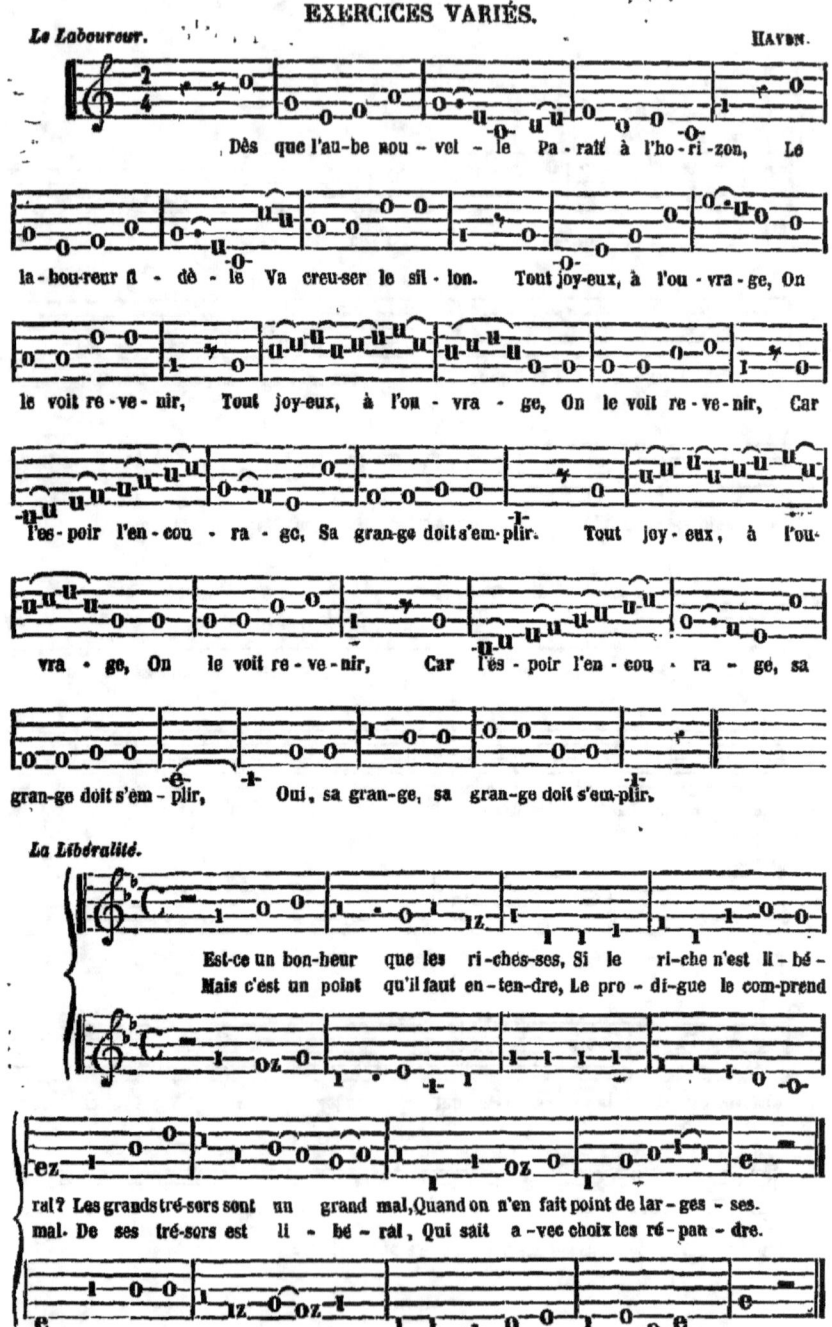

EXERCICES VARIÉS.

MONSIGNY.

Il é-tait un oi-seau gris, gris de sou-ris, Qui, pour lo-ger ses pe-
Quand ces oi-seaux vont chan-tant, des le prin-temps, La vio-lette a plus d'o-
Ces oi-seaux ont tant chan-té, pen-dant l'é-té, Que leur go-sier et leur

tits, fit pe-tit nid; Si-tôt qu'ils sont tous é-clos, bien à pro-pos, Ils vont
deur, plus de fraî-cheur, Le pa-pil-lon vo-le mieux, de-vant nos yeux, Et-bour-
bec, sont tout à sec; Mais nous sa-vons leur chan-son, et nos gar-çons, S'en vont

chan-tant nuit et jour, tout à l'en-tour : Sui-vez, sui-vez-nous dans les bois, Sui-
don-ne nuit et jour, tout à l'en-tour : Sui-vez, etc.
chan-tant nuit et jour, tout à l'en-tour : Sui-vez, etc.

vez, sui-vez-nous dans les bois, Sui-vez-nous tou-jours, la nuit et le jour.

Chant des contrastes.

Mar-chons tous, mar-chons tous en bon ordre et dou-ce-ment, chan-tons tous,
Mar-chons tous, mar-chons tous, marchons plus ra-pi-de-ment, chan-tons tous,
Dan-sons tous, chan-tons tous, ni vi-te ni len-te-ment, dan-sons tous.

chan-tons tous, chan-tons dou-ce-ment, mou-vons en sens op-po-sés, nos bras, nos mains
chan-tons tous plus ra-pi-de-ment, et chan-tons aus-si plus fort, mais sans cris et
chan-tons tous d'u-ne au-tre fa-çon, in-ven-tons des mou-ve-ments sem-bla-bles et

et nos pieds, len-te-ment, len-te-ment, gra-ci-eu-se-ment.
sans ef-forts, vi-ve-ment, vi-ve-ment, gra-ci-eu-se-ment.
dif-fé-rents, u-nis-sons, u-nis-sons, les op-po-si-tions.

EXERCICES VARIÉS.

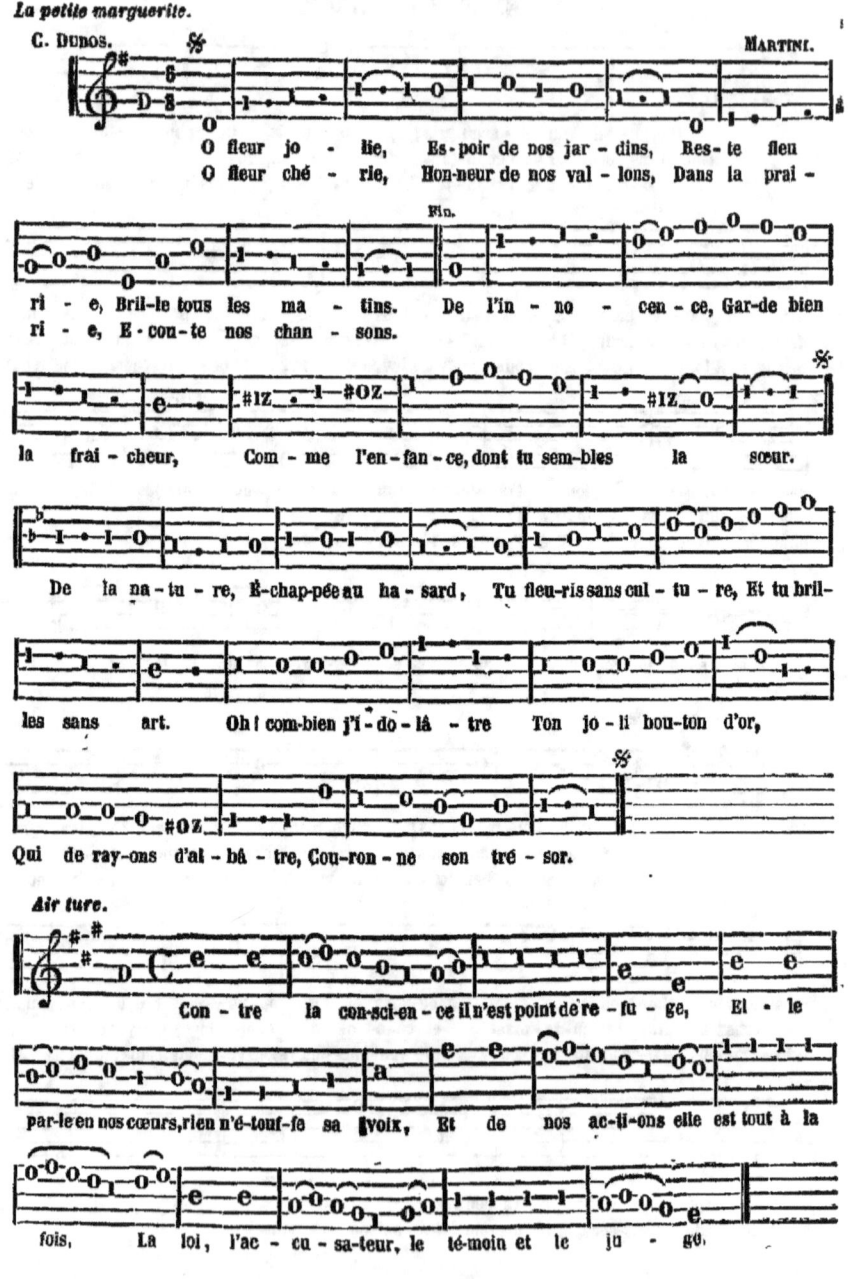

La petite marguerite. — C. DUBOS. / MARTINI.

O fleur jo - lie, Es - poir de nos jar - dins, Res - te fleu-
O fleur ché - rie, Hon - neur de nos val - lons, Dans la prai -

ri - e, Bril - le tous les ma - tins. De l'in - no - cen - ce, Gar - de bien
ri - e, E - cou - te nos chan - sons.

la fraî - cheur, Com - me l'en - fan - ce, dont tu sem - bles la sœur.

De la na - tu - re, É - chap - pée au ha - sard, Tu fleu - ris sans cul - tu - re, Et tu bril-

les sans art. Oh! com - bien j'i - do - lâ - tre Ton jo - li bou - ton d'or,

Qui de ray - ons d'al - bâ - tre, Cou - ron - ne son tré - sor.

Air turc.

Con - tre la con - sci - en - ce il n'est point de re - fu - ge, El - le

par - le en nos cœurs, rien n'é - touf - fe sa voix, Et de nos ac - ti - ons elle est tout à la

fois, La loi, l'ac - cu - sa - teur, le té - moin et le ju - ge.

CHANTS GYMNASTIQUES
(S. Fr. del).

L'Hygiène. — BOÏELDIEU.

Allegro.

Chan-tons, dan-sons a-vec grâ-ce et me-su-re, chan-tons, dan-
Can-tia-mo, bal-lia-mo, con gra-zi-a con mi-su-ra, can-tia-mo, bal-

sons dans le jar-din d'en-fants. Car Hy-gie or-don-ne aux en-fants, les
lia-mo nel-lo fan-ci ul' or-to. Co-mand' I-gi-a ai fan-ci ulli, il

dan-ses et les joy-eux chants. Dans la na-tu-re, dans la ver-du-re,
sal-tar il can-tar lie-ti. Nel-la na-tu-ra, nel-la ver-du-ra,

sous le ciel bleu, tout ra-di-eux des ray-ons d'or du so-leil no-tre a-mi, qui fait
sot-to l'ciel blù, ful-gu-ra to d'ai rag-gi d'o-ro del sol a-mi-co, che ma-

mû-rir les fruits, fait gran-dir les pe-tits, for-ti-fie et gué-rit, ra-ni-me et ré-jou-it, doux so-
tu-ra frut-ti, fa cres-cer' i pic-cin', da for-za sa-ni-ta, ra-vi-va ral-le-gra, dol-ce

rall.

leil, bon so-leil, bon so-leil.
sol', jo-ve sol', jo-ve sol'.

LA DOCILITÉ.

Ai-mons qui nous don-ne de sa-ges le-çons, Et ne mé-pri-sons l'a-
Cherchons dans l'his-toi-re des hom-mes par-faits, Et de leurs beaux faits gar-
Ce-lui qui veut ê-tre sa rè-gle et sa loi, Et n'a-voir que soi pour

vis de per-son-ne. Pour fai-re le bien, ne né-gli-geons rien.
dons la mé-moi-re. Pour fai-re le bien ne né-gli-geons rien.
gui-de et pour maî-tre, Se re-pen-ti-ra : et qui le plain-dra?

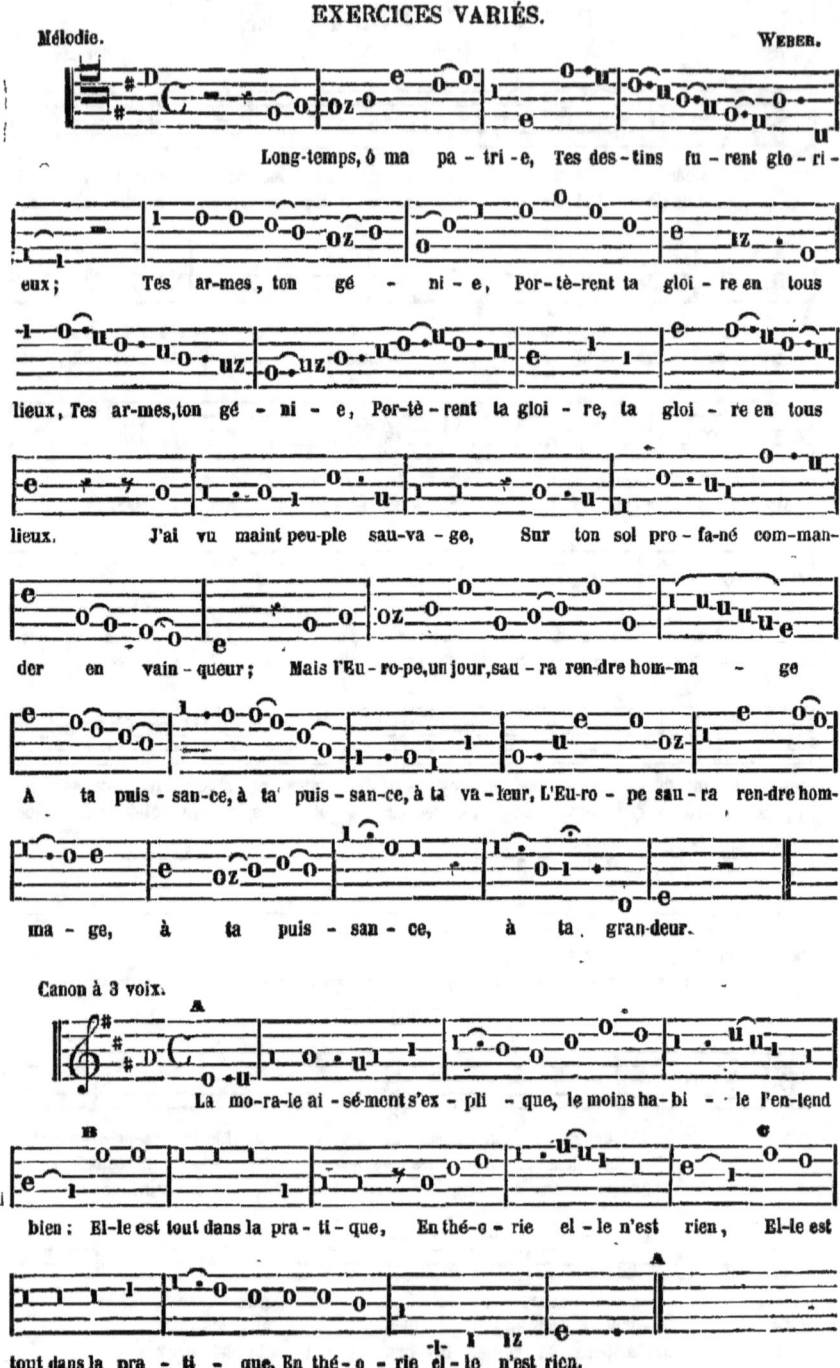

MARCHE ALLEMANDE.

EISENHOFER.

Disp. R
1^{re} partie. || Mı Mo Fo | Sı Mı | Sı Fo Mo | Ro Mo Fo o | Rı Ro Mo | Fı Rı |
2/4 De la jeu-nes-se chan-tons les heu-reux jours, que l'al-lé-gres-se
2^e partie. Dı Do Ro | Mı Dı | Mı Ro Do | Bo Do Ro o | Bı Bo Do | Rı Bı |
3^e partie. || Dı Do Do | Dı Dı | Dı Do Do | So So So o | Sı So So | Sı Sı |

Fı Mo Ro | Mo Fo So o | Fız Mo Ro | So Ro Rı | Lı Foz Ro | Bo-Lu So o |
em-bel-lis-se leur cours; Un fier cou-ra-ge fait bat-tre no-tre cœur,
Rı Do Bo | Do Ro Mo o | Dı Do Do | Bı Bı | Dı Do Do | Bo Do Ro o |
Sı So So | Do Do Do o | Lı Lo Lo | Sı Sı | Fız Foz Foz | So Lo Bo o |

Sı Foz So | Mo Lo Lı | Rı Mo Foz | So Lo Bo o | Bı Lo Bo | Do Ro Mo o |
c'est à notre â-ge qu'on trou-ve le bon-heur, c'est à notre â-ge
Rı Ro Ro | Dı Dı | Bı Do Lo | Ro Do Bo o | Bı Lo Bo | Do Ro Mo o |
Bı Bo Bo | Dı Dı | Rı Ro Ro | Bo Lo So o | Bı Lo Bo | Do Ro Mo o |

Rı Mo Foz | Sı ⁚ ‖ Mı Mo Fo | Sı Mı | Sı Fo Mo | Ro Mo Fo o | Rı Ro Mo |
qu'est lé bon-heur. Que la pa-tri-e nous ap-pelle aux com-bats, qu'el-le nous
Rı Doz Do | Bı ⁚ ‖ Dı Do Ro | Mı Dı | Mı Ro Do | Bo Do Ro o | Bı Bo Do |
Rı Ro Ro | Sı ⁚ ‖ Dı Do Do | Dı Dı | Dı Do Do | So So So o | Sı So So |

Fı Rı | Fı Mo Ro | Mo Fo So o ‖: Dı Lo Fo | Sı Mı | Dı Lo Fo |
cri-e: en-fants, ar-mez vos bras! Pour la dé-fen-dre, tout prêts on
Rı Bı | Rı Do Bo | Do Ro Mo o ‖: Fo Do Do Fo | Mı Dı | Fo Do Do Fo |
Sı Sı | Sı So So | Do Do Do o ‖: Lı Fo Lo | Do So Do Bo | Lı Fo Lo |

So-Fu Mo o | Ro Mo Fı | Mo Fo So Lo | Sı Bı | Dı ⁚ :‖
nous ver-ra, ses jeu-nes fils sont tou-jours là.
Mo-Ru Do o | Bo Do Rı | Do Ro Do Ro | Mı Rı | Dı ⁚ :‖
Do-Du Do o | Sı ⋅ Bo | Do Ro Mo Fo | Sı Sı | Dı ⁚ :‖

CHANT DU SOMMEIL,

Pour Asiles et Écoles maternelles.

LE SOLEIL.

Musique de WEBER.

Diap. F *Allegretto risoluto.* *cresc.*

```
1 ||  So | So  So  So  So  Mo  So | Só  Do  So  Sı   Do | Do  Do  Do  Do  So  Do |
2 || 6/8  Mo | Mo  Mo  Mo  Mo  Do  Mo | Mo  So  Mo  Mı   So | So  So  So  So  Mo  So |
3 ||  Do | Do  Do  Do  Do  So  Do | Do  Mo  Do  Dı   Mo | Mo  Mo  Mo  Mo  Do  Mo |
      Vois  sur  la  col-li-ne,  l'as-tre  du  ma-tin,  sa-lut  à  sa splen-deur di-
```

F P *cresc.*

```
| Me  . | Dı  .  : | Fo | Fo  Fo  Fo  Fo  Fo  Lo | Bol  Bol  Bol  Lı   Do |
| De  . | Sı  .  : | Fo | Fo  Fo  Fo  Fo  Fo  Fo | Fo   Fo   Fo   Fı   Lo |
| Se  . | Mı  .  : | Fo | Fo  Fo  Fo  Fo  Do     | Rol  Rol  Rol  Dı   Fo |
  vi - ne!    La  nuit  qui dé-cli-ne  fuit  dans  le  loin-tain,  le
```

F

```
| Do  Do  Do  Do  Lo  Do | Do  Fo  Do  Dı   Do | Do  Do  Do  Do  Do  Do | Be  . |
| Lo  Lo  Lo  Lo  Fo  Lo | Lo  Lo  Lo  Lı   Lo | So  So  So  Foz Foz Foz| Se  . |
| Fo  Fo  Fo  Fo  Fo  Fo | Fo  Do  Fo  Fı   Fo | Mo  Mo  Mo  Lo  Lo  Lo | Se  . |
  jour  se  de-vi-ne  quand l'om-bre prend fin;  la  ter-re en-tiè-re  s'il-lu-mi-
```

P *Refrain.*

```
| Rı  . : || So | Sı . Sı  So | Lol  So  Foz Sı   Bo | Rı  . : So | Sı . Sı  So |
| Bı  . : || So | Sı . Sı  So | Lol  So  Foz Sı   Bo | Rı  . : So | Sı . Sı  So |
| Sı  . : || So | Sı . Sı  So | Lol  So  Foz Sı   Bo | Rı  . : So | Sı . Sı  So |
   ne.     U-ne  clar-té   pu-re et fé-con-de,    A  nos  yeux é-
```

FF

```
| Lol  So  Foz  Sı   Bo | Re  : ||: e  :  | e  : | Mı . Mı . |
| Lol  So  Foz  Sı   Bo | Re  : ||: Dı . Dı . | Dı . Dı . | Dı . Dı . |
| Lol  So  Foz  Sı   Bo | Re  : ||: Dı . Dı . | Dı . Dı . | Sı . Sı . |
   clai-re  le  mon-de.     Sa-lut,   sa-lut,   sa-lut,
```

```
| Sı . Mı . | Ro  Ro  Ro  Ro  Do  Ro | Mı . : o :||
| Mı . Dı . | Bo  Bo  Bo  Bo  So  Bo | Dı . : o :||
| Sı . Sı . | So  So  So  So  Mo  So | Dı . : o :||
  sa-lut,   sa-lut  à  l'as-tre  du  jour.
```

LA GARDE PASSE.

GRÉTRY.

La gar-de pas-se, il est mi-nuit, Qu'on se re-ti-re et plus de bruit, la gar-de pas-se et la voi-ci; Ren-trez en di-li-gen-ce, o-bé-is-sez, fai-tes si-len-ce, c'est la loi du ca-di.

Qu'on se re-ti-re et plus de bruit, la gar-de pas-se, il est mi-nuit, plus de bruit, plus de bruit, Que tout se tai-se i-ci, Ren-trez chez vous en di-li-gen-ce, o-bé-is-sez, fai-tes si-len-ce, c'est la loi du ca-di.

CHŒUR FACILE.

Sacchini.

Diap. F

```
|: : o So|S₁ .Do Bo L₀|Se   Mo So|So .Fu M₁ .Ro|R₁ D₁ : |
3/4
|: : o Mo|M₁ .Lo So Fo|Me   DoMo|Mo .RuD₁ .Bo|B₁ D₁ : |
|: : o Do|D₁ .Do Do Do|De   D₁  |Fo .Fu S₁ .So|S₁ D₁ : |
     A-dieu, vous qui par-tez,   A  dieu, bel-le jeu-nes-se,
```

S₁ Mo Do Bo Lo	Se Mo So	So .Fu F₁ .Mo	M₁ R₁ :	S₁ So So So So
M₁ Do Lo So Fo	Me Do Mo	Mo .Ru R₁ .Do	R₁ B₁ :	S₁ So So So So
D₁ Do Do Do Do	De Do Do	B₁ B₁ D₁	Se :	S₁ So So So So
 Au foy-er pa-ter-nel, puis-siez-vous re - ve - nir, nous gar-de-rons de

Le L₁	Bo Ro Do Bo Lo Bo	B₁ L₁ :	R₁ F₁z L₁	L₁ .Do Bo Lo
S₁ F₁z .Foz	So Bo Lo So Foz So	S₁ F₁z :	F₁z R₁ F₁z	F₁z .Lo So Foz
Re R₁	S₁ S₁ So So	Re :	R₁ R₁ R₁	De Do Do
 vous un tou-chant sou-ve-nir, que nous soy-ons aus-si

Ro Bo S₁ .Soz	L₁ B₁ D₁	Be L₁	S₁ : :	R₁ F₁z L₁	L₁ .Do Bo Lo
Se R₁	M₁ S₁z L₁	Se F₁z	S₁ : :	F₁z R₁ F₁z	F₁z .Lo So Foz
Be B₁	D₁ D₁ D₁	Re •	S₁ : :	R₁ R₁ R₁	De Do Do
 chers à vo-tre ten-dres - se, que nous soy-ons aus-si

Ro Bo S₁ .Soz	L₁ B₁ D₁	Be L₁	S₁ : o So	S₁ .Do Bo Lo	Se Mo So
Se R₁	M₁ S₁z L₁	Se F₁z	S₁ : o Mo	M₁ .Lo So Fo	Me DoMo
Be B₁	D₁ D₁ D₁	Re •	S₁ : o Do	D₁ .Do Do Do	De D₁
 chers à vo-tre ten-dres - se. A-dieu, vous qui par-tez, qu'un

So .Fu M₁ .Ro	R₁ D₁ :	S₁ Mo Do Bo Lo	Se Mo So	So .Fu F₁ .Mo
Mo .Ru D₁ .Bo	B₁ D₁ :	M₁ Do Lo So Fo	Me Mo Mo	Mo .Ru R₁ .Do
Fo .Fu S₁ .So	S₁ D₁ :	D₁ Do Do Do D₁	De Do Do	B₁ B₁ D₁
 sort heu-reux vous gui-de, re-ve-nez au plus tôt puis-qu'il vous faut par-

M₁ R₁ :	S₁ So So So So	Le L₁	B₁ .Bo Bo Bo	B₁ D₁ :	S₁ M₁ F₁
D₁ B₁ :	S₁ So So So So	Fez F₁z	F₁ .Fo Fo Fo	F₁ M₁ :	M₁ D₁ R₁
Se :	S₁ So So So So	Se S₁	S₁ .So So So	S₁ D₁ :	De D₁
 tir, re-ve-nez en ces lieux où l'a-mi-tié ré-si-de, vous se-

S₁ .Do Bo Lo	So .Mu S₁ .Soz	L₁ B₁ Do Fo	Me R₁	M₁ : D₁	L₁ B₁ D₁
M₁ .Lo So Fo	Mo .Du M₁ .Mo	F₁ S₁ Lo Ro	De B₁	D₁ : M₁	F₁ S₁ L₁
De Do Do	De D₁	Fe F₁	Se S₁	D₁ : D₁	Fe F₁
 rez tou-jours chers à no tre sou-ve-nir, à no -

Me •	Re •	D₁ : :	
De •	Be •	D₁ : :	
Se •	Se •	D₁ : :	
 uos - ve - nir.

CHANT DU BIVOUAC.

Diap. F KUCKEN.

|| Do Mo | S₁ S₁ | L₁ B₁ | Ďe | So o So Lo | So · Fu Fo Fo | F₁ Lo So |
2/4 Do Mo | M₁ M₁ | F₁ F₁ | Me | Mo o Mo Fo | Mo · Ru Ro Ro | R₁ Fo Mo |
|| Do Mo | Ḋ₁ Ḋ₁ | Ḋ₁ Ḋ₁ | Ḋe | Do o Ḋu Ḋo | Ṣo · Ṣu Ṣo Ṣo | Ṣ₁ Ṣo Bo |

Quand tra-ver-sant la fron-tiè-re, L'en-ne-mi vient t'en-va-hir, L'en-ne-
Pour gar-der l'in-dé-pen-dan-ce, Nos pè-res ont com-bat-tu, Nos pè-

So · Mu Mo Mo	Mo o Mo So	Ḋ₁ Ḋ₁	R₁ R₁	Me	Ro o Lo Ro
Mo · Du Do Do	Do o Mo So	M₁ S₁	S₁ B₁	Ďe	Lo o Lo Lo
Do · Ṣu Ṣo Ṣo	Do o Do Mo	Do So M₁ Do	So Ro Bo So	Ḋ₁ Ro Mo	Fo o Fo Fo

mi vient t'en-va-hir, Fas-lui mor-dre la pous-siè-re, Car il
res ont com-bat-tu, Pour dé-fen-dre no-tre Fran-ce, Montrons

Ḋ₁ Ḋ₁	Do Bo Lo Bo	Do o ♪		: So Do	Do u Bu Bo Bo	B₁ Bo Lo
S₁ Mo So	F₁ F₁	Mo o So So		S₁ Mo Mo	Fo u Fu Fo Fo	F₁ So Fo
Mo So Mo Do	Ṣ₁ Ṣ₁	Do o ♪		Do Do	Ṣo u Ṣu Ṣo Ṣo	Ṣ₁ Ṣo Bo

faut vain-cre ou mou-rir. Sou-viens-toi, sou-viens-toi, jeu-ne sol-dat, de ce
la mê-me ver-tu.

Lo u Su So So	So o So So	So Ro So So	S₁ So So	So u Du So So
Fo u Mu Mo Mo	Mo o Mo Mo	Mo Fo Fo Fo	F₁ Fo Fo	Mo u Mu Mo Mo
Do u Du Do Do	Do o Do So	Bo So Bo Bo	Bo So Bo So	Do u Su Do So

re-frain des com-bats: Un Fran-çais ne trem-ble pas, il meurt et ne se rend

So o So Do	Do u Bu Bo Bo	B₁ Bo Lo	Lo u Su So So	So o So So
Mo o Mo Mo	Fo u Fu Fo Fo	F₁ So Fo	Fo u Mu Mo Mo	Mo o Mo Mo
Do o Do Mo	Ro u Ṣu Ṣo Ṣo	Ṣ₁ · Ṣo Bo	Do u Du Do Do	Do o Do Do

pas. Sou-viens-toi, jeu-ne sol-dat, De ce re-frain des com-bats, Car ten

Lo Lo Bo Bo	Do Do Ro Ro	Me	Mo Fo Lo Ro	Do o Mo Lo
Fo Lo Soz Soz	Lo Lo Bo Bo	Do Du Bo Bo	Lo Lo Lo Fo	Mo o Mo Mo
Fo Fo Mo Mo	Lo Lo So So	Do Do Ro Mo	Fo Fo Fo Fo	Ṣo Ṣu u Ṣo Ṣo

bras est l'es-pé-ran-ce de la Fran-ce, de la Fran-ce, dé-fends-la, ô sol-

So o Lo Bo	Ḋ₁	
Fo o Fo Fo	M₁	
Ṣo Ṣu u Ṣo Ṣo	Ḋ₁	

dat! sau-ve-la.

CHŒUR.

DALAYRAC.

Dans cet-te rou - te dif-fi-ci-le, Où nous som-mes tous voy-a-geurs, Ai-dant no-tre mar-che in-ha-bi-le, Sous nos pas vous se-mez des fleurs. Un mot sor-ti de vo-tre bou-che A le don de ren-dre joy-eux, Com-me u-ne voix ve-nant des cieux, Com-me u-ne voix ve-nant des cieux. Vo-tre bon-té rem-plit no-tre â-me, D'un sen-ti-ment de pur a-mour, La gra-ti-tu-de qui nous en-flam-me, Aug-men-te en nous de jour en jour.

CHŒUR A TROIS VOIX.

MARTINI.

Diap. Fa PP

$\frac{2}{4}$

So | D₁ Do Do | BuDuRuBu So So | D₁ Lo Ro | D₁ Bo So | L₁ So So |
Di - vi - ne har - mo - ni - - e, Pas-se en no-tre cœur, Em - bel - lis la

So | M₁ Mo Mo | F₁ Fo Fo | Mo So Lo Fo | M₁ Ro So | D₁ Do Do |

So | D₁ Do Do | R₁ Ro Ro | M₁ Fo Fo | S₁ So So | F₁ Mo Mo |

B₁ Do Do | R₁ Do Bo | B₁ Do Do | R₁ MuRuMuDu | L₁ Bo Bo | R₁ MuRuMuDu |
vi - e, Cal - me la dou - leur; Di - vi - ne har - mo - ni - e, Pas-se en no - tre

B₁ SoMo | F₁ Mo Ro | R₁ Mo Do | B₁ DuBuDu Lu | F₁z So So | B₁ DuBuDuLu |

R₁ MoDo | F₁ So So | S₁ Do Do | S₁ So So | S₁ SoSo | S₁ So So |

L₁ Bo So | R₁ DuBu Lu Su | D₁ So So | R₁ DuBu Lu Su | Do o o So |
cœur, Em - bel - lis la vi - e, Cal - me la dou - leur, Em -

F₁z So So | S₁ So So | S₁ So So | S₁ So So | So o o So |

S₁ So So | Fo So Fo So | Mo So Mo So | Fo S Fo So | Mo o o So |

Do Mo Bo Ro | Do So Lo Ro | D₁ Bo - Bu | D₁ o Do | B₁l Bol Bol | L₁ Lo Do |
bel - lis la vi - e, Cal - me la dou - leur, L'a - mi - tié si chè - re, Doit

M₁ So So | So Do Do Lo | M₁ Ro - Ru | M₁ o So | S₁ So So | F₁ Fo Lo |

D₁ Ro Ro | M₁ Fo Fo | S₁ So - Su | D₁ o Do | D₁ Do Do | D₁ Do Do |

B₁ Bo LuBu | D₁ o Do | B₁l Bol Bol | L₁ Lo Do | B₁ Bo - Bu | D₁ . |
nous é - clai - rer, Ai - mons - nous en frè - res, Sa-chons par - don - ner,

F₁ Fo Fo | M₁ o So | S₁ So So | F₁ Fo Lo | F₁ So - Fu | M₁ . |

D₁ Do Do | D₁ o Do | D₁ Do Do | D₁ Do Do | S₁ So - Su | D₁ . |

Fo Fo Fo - Fu | M₁ Mo So | F₁ Bo - Bu | De ‖
Ai - mons-nous en frè - res, Sa-chons par - don - ner.

Bo Bo Bo - Bu | D₁ Do So | B₁ Fo - Fu | Me

So So So - Su | S₁ So So | S₁ So - Su | De

LES VACANCES.

Diap. F

(Musical notation in Galin-Paris-Chevé solfège notation)

Du re-tour des va - can - ces, Sa - lu - ons le beau jour, De lon - gues jou - is - san - ces, Cé - lé - brons le re - tour, Cé - lé - brons, cé - lé - brons le re - tour. De l'a - mour d'u - ne mè - re, Goû - tons la char - man - te dou - ceur, Car si la gloi - re est chè - re, Plus doux en - cor est le bon - heur, Car si la gloi - re est chè - re, Plus doux en - cor est le bon - heur, Plus doux en - cor est le bon - heur, Plus doux en - cor est le bon - heur.

LE DÉPART DES CHASSEURS.

ASTHOLZ.

[Sheet music in solfège notation, 2/4 time]


Hal-loh! hal-loh! hal-loh! Tra la la la la la la

Har-dis chas-seurs, en sel-le! Par-tons, par-tons au son du cor, La meu-te nous ap-pel-le, La meu-te nous ap-pel-le. Au bois cou-rons en-cor, Au bois cou-rons en-cor. Tra la la la

Sui-vons le loup re-bel-le! Mar-chons, mar-chons tou-jours d'ac-cord, La pri-se se-ra bel-le, La pri-se se-ra bel-le.

Lent et doux.

Fo-rêts où rè-gne l'om-bre, Sé-jours, sé-jours ai-més de nous, Dans vos bos-quets sans nom-bre, Que

Re... De...
Le... Se...

S₁ . So L₁ . Lo	Be ⁏ S₁	R̊₁ S₁ R̊₁ S₁	M̊e	D₁ L₁	F₁z D₁ B₁ L₁				
R₁ . Ro F₁z . Foz	Se ⁏ R₁	F₁ F₁ S₁ S₁	Se	S₁ M₁	R₁ F₁z F₁z F₁z				
nos plai-sirs sont doux,	Dans vos bosquets sans nom - bre,	Que nos plai-sirs sont							
B₁ . Bo R₁ . Ro	Re ⁏ B₁	B₁ B₁ B₁ R₁	De	M₁ D₁	R₁ R₁ R₁ D₁				
R₁ . Ro R₁ . Ro	Ṣe ⁏ S₁	S₁ S₁ S₁ B₁	De	D₁ D₁	R₁ R₁ R₁ R₁				

cresc.

Se ⁏ S₁	F̊₁ . M̊o R̊₁ D₁z	R̊e S₁ S₁	D̊₁ . So R̊₁ . So	M̊e ⁏ S₁			
Re ⁏ S₁	B₁ . Bo B₁ L₁z	Be S₁ F₁	M₁ . So B₁ . So	De ⁏ S₁			
doux; Le jour pa-raît à pei - ne, Au bord du fir - ma - ment, Que							
Be ⁏ B₁	R₁ . Mo F₁ M₁	Fe B₁ R₁	D₁ . Mo F₁ . So	Se ⁏ M₁			
Ṣe ⁏ S₁	S₁ . So S₁ S₁	Ṣe S₁ S₁	S₁ . So S₁ . So	De ⁏ D₁			

F̊₁ . M̊o R̊₁ D₁z	R̊e S₁ S₁	M̊₁ . Do R̊₁ . Bo	De ⁏ S₁	S₁ F̊₁ M̊₁ R̊₁	
B₁ . Bo B₁ L₁z	Be S₁ S₁	D₁ . So S₁ . So	Se ⁏ S₁	S₁ B₁ D̊₁ B₁	
nous quit-tons la plai - ne, Chan-tant joy-eu - se - ment, Que nous quit-tons la					
R₁ . Mo F₁ M₁	Fe B₁ S₁	S₁ . Mo F₁ . Ro	Me ⁏ M₁	R₁ F₁ F₁ F₁	
S₁ . So S₁ S₁	Ṣe S₁ S₁	D₁ . Do S₁ . So	De ⁏ D₁	B₁ S₁ S₁ S₁	

rit.

D̊e S₁ S₁	L₁ R̊₁ D̊₁ B₁	De ⁏ S₁	Be ⁏ S₁	R̊e D̊₁ ⁏ ‖		
Se M₁ S₁	F₁ L₁ S₁ F₁	Me ⁏ S₁	Fe ⁏ S₁	Fe So . Su So . Su ‖		
plai - ne, Chan-tant joy-eu-se-ment. Par - tons, par - tons. Tra la la la						
Me S₁ D₁	D₁ F₁ M₁ R₁	De ⁏ S₁	Re ⁏ S₁	B̥e M₁ ⁏ ‖		
De M₁ D₁	F₁ F₁ S₁ S₁	De ⁏ S₁	Ṣe ⁏ S₁	Ṣe D₁ ⁏ ‖		

‖ ⁏ o . Su	R̊₁ . u Su	R̊₁ . u R̊u	D̊₁ S̑₁	S̊₁ M̊₁	R̊₁ . u Su	R̊₁ M̊₁
pp So . Su So . Su	B₁ . u Su	B₁ . u Bu	De D̑₁	D̊₁ D̊₁	B₁ . u Su	B₁ B₁
2/4 Tra la la tra la la la la la la la tra la la						
⁏ o . Su	F₁ . u Su	F₁ . u Fu	Me	M₁ M₁	F₁ . u Su	F₁ S₁
⁏ o . Ṣu	S₁ . u Ṣu	S₁ . u Ṣu	Ṣe	S₁ S₁	S₁ . u Ṣu	S₁ S₁

D₁ . u Su	D₁ . u Su	De D̑e	
S₁ . u Su	S₁ . u Su	Se Se	
la tra la tra la.			
M₁ . u Mu	M₁ . u Mu	Me Me	
D₁ . u Du	D₁ . u Du	De De	

LA FORÊT.

Musique de MENDELSSOHN-BARTHOLDY.

Diap. F													
1	3/4	So · Du	Di · Bo	Mo · Ru	De	Bo Lo	Si	So So	So · Fu				
2		Mo · Su	Si · · So	Bo · Bu	De	Bo Lo	Si	So Mo	Ro · Ru				
3		Do · Mu	Mi · Ro	So · Fu	Me	So Fo	Mi	Mo Do	Bo · Bu				

Dans les bois si - len - ci - eux, où rè - gneu - ne paix pro-

F									
Fi	Mi Mo · Lu	Li Si	Mo · Du	Di Bi	Mo · Mu	Mi Mo Do	Mo · Du		
Ri	Di Do · Mu	Mi · Mi	Mo · Lu	Li Si	So · Du	Di Do Lo	Do · Lu		
Si	Di Lo · Du	Di Bi	Do · Mu	Mi Mi	Do · Lu	La Lo Do	Lo · Du		

fon - de, loin de tous les bruits du mon - de, com - ment ne pas être heu-

Be	·	Be	Bo · Bu	Ro · Du	Bi	Bo · Lu	So · Bu Si	Fiz
Si	Bi · Lo	Bi	Li So · Su	Li		Bi So · Fuz	Mo · Su Mi	Riz
Mi	Bi · Lo	Si	Fiz Mo · Mu	Fiz	Si	Mo · Mu	Bo · Bu Bi	Bi

reux? Tout s'a - pai - se tout s'a - pai - se dans tes bois si - len - ci-

	pp						pp		
Me	↕	e	Mo · Ru	Re	↕	e	Do · Bu	Be	↕
Me	↕	e	Do · Su	Se	↕	e	Mo · Ru	Re	↕
Me	So · Lu	Se	·	e	So · Lu	Se	·	e	So · Lu

eux, ô fo - rêt, bois é - pais, ô fo - rêt, ô fo - rêt, bois é-

	cresc.					F		dim.	
↕	Bi · Bo	Le	Li	Si Di	Bi	Me	Do · Ru	De	Do · Ru
↕	Mi · Mo	Fe	Ri	Mi Si	Si	Si Di	Bol · Bul	Le	Bol · Bul
Se	·	e	Fi	Si Si	Si	Di Si	Mo · Su	Fe	So · Su

- pais, ô fo - rêt à l'om - bra - ge é - pais, ô fo - rêt, com -

	pp					
De	Bo · Lu	Si Di	Bi	De		
Le	Ro · Ru	Mi Si	Fi	Me		
Fe	Fo · Fu	Se	Si	De		

ment te quit - ter ja - mais.

LE CHANT.

KREUTZER.

Allegro.

6/8

: o : Mo|Mi Mo Mi Mo|Mi . Mo Fo So|Li . : Fo|Ro So Ro Mo So Mo|
Tout chan-te dans le mon - - - de: le ma - te - lot sur

: o : Do|Di Do Di Do|De . |Di . : Ro|Bi Bo Di Do|
Chan-tons les fruits d'au - tom - - - ne, chan-tons Mars et Bel-

: o : Do|Di Bo Li Soz|Li . Bo| Lo So|Fi . : Ro|Si So Di Do|

Ro So Ro Mi Mo|Ri Ro Mi Foz|Si . Si So|Si Bo Ri Bo|Si Bo Ri Bo|
l'on - de, le ber - ger dans les champs, le cap-tif dans la chaî - ne, le

Bi . Di Do|Bi Bo Di Do |Bi . Bi o | e : | : o : So|
lo - ne, les fa - veurs du prin - temps; qu'aus-

Si . Di Do|Ri Ro Ri Ro |Si . Si o | e : | e : |

Bi Ro Fi Ro|Bi Ro Fi Ro|Fi Fo Mi Do|Si . Si Mo|Ri o : So|
cap - tif dans la chaî - ne, pour al - lé - ger sa pei - - - ne, fait

Si Bo Ri Bo|Si Bo Ri Bo|Ri Ro Di Mo|Mi . Mi Do|Bi o : o |
si la bien - fai - san - ce, la paix et l'a - bon - dan - - - ce,

e : | e : So|Si So Si So|Se . |Si o : o |

Do So Do Ro So Ro|Mo Do Mo Fo Ro Fo|Se . |Se . |
en - ten - dre ses chants, en-ten-dre ses chants,

: o : So|Do So Do Ro So Do|Mo D Mo Fo Ri Fo|So Mo Do Ro Bo Fo|
soient l'ob - jet de nos chants, l'ob-jet de nos chants, l'ob-jet de nos

| e : | : o : So|Do So Do Ri So Ro|Mo Do Mo Fo Ro Bo|
soient l'ob - jet de nos chants,

|Si Mo Lo Fo Ro|Mi . Si . |Di o : o ||
fait en - ten - dre ses chants.

|Mi Do Di Do|Di . Bi . |Di o : o |
chants soient l'ob - jet de nos chants.

|Di Do Fi Fo|Si . Si . |Di o : o |

CHŒUR.

Bauni.

(Choral music notation with solfège syllables Su Du Ru Mu Fu, etc., in 2/4 time)

Al-lons, al-lons, al-lons, bon cou-ra-ge, il faut met-tre un ter-me au loi-sir,

Al-lons, al-lons, al-lons, al-lons, il faut met-tre un ter-me au loi-sir.

Pour un maî-tre bon et sa-ge, Le tra-vail est un plai-sir, Pour un maî-tre bon et sa-ge, le tra-vail est un plai-sir. Al-lons, al-lons, al-lons, bon cou-ra-ge, il faut met-tre un ter-me au plai-sir. Al-lons, al-lons, al-lons, al-lons, il faut met-tre un ter-me au plai-sir.

bon cou-ra-ge, il faut met-tre un ter-me au loi-sir.

p DUO.

Nous som-mes frè-res et de-vons nous u-nir, De nos de-voirs n'ou-bli-ons pas les chaî-nes; A-vec ar-deur nous sau-rons vous ser-vir, vous qui veil-lez pour a-dou-cir nos pei - - nes.

CHŒUR DE GAULOIS.

BELLINI.

Diap. R

1ers et 2es Ténors. ‖C| S₁ Do‑RuMí S₁ | S₁ Fo‑MuR₁ ɛ |R₁ Doz‑RuM₁ F₁ |
Gau‑le, chè‑re pa ‑ tri ‑ e, quand nos aî‑nés sont

| F₁ Mo‑RuD₁ ɛ | S₁ Do‑RuM₁ S₁ | S₁ Fo‑MuRo o L₁ | L₁ Ro‑Mu So‑ FuRo‑Mu |
dis‑pa‑rus, que no‑tre voix leur cri ‑ e: nous i ‑ mi‑te‑rons vos ver‑

| D₁ Mo‑RuD₁ ɛ | S₁ So‑ Su S₁ ‧ ‧ Lu| S₁ ‧ ‧ Fu F₁ ɛ |M₁ Roz‑Mu S₁ ‑ Foz|Mo o Se ɛ ‖
tus, vos ver‑tus. Con‑tre Ro‑me l'i ‑ do ‑ le et son joug op‑pres‑seur, oui,

Basses. ‖ S₁ Do‑RuM₁ S₁ | S₁ Fo‑MuR₁ ɛ |R₁ Doz‑RuM₁ F₁ | F₁ Mo RoD₁ ɛ |
La ter ‑ ri ‑ ble pa ‑ ro ‑ ‑ le, bien‑tôt bien‑tôt va re ‑ ten ‑ tir;

| S₁ Do‑RuM₁ S₁ | S₁ Fo‑MuRo o L₁ | L₁ Ro‑Mu So‑ FuRo‑Mu|D₁ Mo‑RuD₁ ɛ‖
loin de l'an‑ti‑que Gau ‑ le, l'ai ‑ gle ro‑main va donc en‑fin s'en ‑ fuir.

Basses et Ténors. ‖ S₁ Bo‑Ru S₁ ‑ Lo| S₁ ‧ ‧ Fu F₁ ɛ |M₁ Roz‑Mu S₁ ‑ Foz|M₁ F₁ e |
Tom‑be le Ca‑pi‑to ‑ le et son joug op‑pres‑seur,

| S₁ Do‑RuM₁ S₁ | S₁ Fo‑MuR₁ o u Lu|L₁ Ro‑Mu So‑ FuRo‑Mu|Da ‖
con ‑ tre Ro‑me l'i ‑ do ‑ le, s'é‑lè‑ve en ‑ fin un cri ven‑geur.

Ténors ‖ S₁ So‑Ru L₁ L₁ | S₁ D₁ M₁ ɛ | S₁ Fo‑MuR₁ F₁ |F₁ Mo‑RuD₁ ɛ |
Sous les bras de nos frè ‑ res, le‑vés le‑vés de tou ‑ tes parts

1ers Basses. ‖ R₁ Ro‑RuR₁ R₁ |De D₁ ɛ |B₁ Ro‑Du B₁ R₁ |R₁ Do‑ SuM₁ ɛ |

2es Basses. ‖ B₁ Bo‑Bu B₁ B₁ | S₁ Do‑Mu Se |B₁ Ro‑Du B₁ R₁ |R₁ Do‑ SuM₁ ɛ |

| S₁ So‑Su L₁ S₁ | S₁ D₁ M₁ o u Mu| S₁ Fo‑MuR₁ M₁ |D₁ ɛ L₁ Soz‑ Lu |
tom‑be donc en pous‑siè ‑ re, ô vil ‑ le des Cé‑sars, tom ‑ be,

| R₁ Ro‑RuR₁ R₁ |De D₁ o u Du|B₁ Ro‑Du B₁ S₁ |L₁ Do‑Mu L₁ ɛ |

| B₁ Bo‑Bu B₁ B₁ | S₁ Do‑Mu Se |B₁ Ro‑Du B₁ S₁ |L₁ Do‑Mu L₁ ɛ |
ô vil ‑ le des Cé‑sars, tom ‑ be,

| B₁ B₁ S₁ Foz‑Su L₁ L₁ F₁ Mo‑Fu| S₁ B₁ Bo Lo So Fo Mo Ro |L₁ So‑Lu |
tom‑be, ô ville, ô vil‑le des Cé‑sars, tom ‑ be donc en pous‑siè‑re, ô

| M₁ Roz‑Mu S₁ S₁ |R₁ Doz‑Ru F₁ ɛ |M₁ F₁ F₁ F₁ |F₁ Mo‑Fu |

| M₁ Roz‑Mu S₁ S₁ |R₁ Doz‑Ru F₁ ɛ |M₁ F₁ F₁ F₁ |F₁ Mo‑Fu |
ô ville, ô vil‑le des Cé‑sars, tom ‑ be donc en pous ‑ siè‑re,

| So‑ FuRo‑Mu|D₁ ɛ :‖ Se | S₁ ‧ ‧ Su S₁ S₁ |M₁ ɛ Se | S₁ ‧ ‧ Su S₁ S₁ |De e |
vil ‑ le des Cé‑sars, ô vil ‑ le des Cé‑sars, ô vil ‑ le des Cé‑sars.

| Mo‑Ru Bo‑Su|D₁ ɛ :‖ Se | S₁ ‧ ‧ Su S₁ S₁ |M₁ ɛ Se | S₁ ‧ ‧ Su S₁ S₁ |De e |

| Mo‑Ru Bo‑Su|D₁ ɛ :‖ Se | S₁ ‧ ‧ Su S₁ S₁ |M₁ ɛ Se | S₁ ‧ ‧ Su S₁ S₁ |De e |

CHŒUR DE CHASSEURS.

WEBER.

Diap. S Molto vivace.

1er ténor. : o So ‖: D₁ Du Su Du Ru | M₁ Do Do | R₁ Ro Ro | Mo Ro Do So
2e ténor. : o So ‖: S₁ Su Su Su Su | S₁ So So | B₁ Bo Bo | Do Bo Do So
$\frac{2}{4}$ Est - il un sort pré-fé- ra - ble au sort du joy-eux chas-seur, l'en-
 voix du clai-ron so-no - re, an - non - ce au loin ses plai-sirs, pour
1re basse. : o So ‖: M₁ Mu Mu Mu Su | D₁ Mo Mo | So Ro So Ro | So Fo Mo So
2e basse. : o So ‖: D₁ Du Du Du Du | D₁ Do Do | S₁ So So | Do So Do Mo

1re fois. 2e fois.
| D₁ Du Su Du Ru | M₁ Do Do | B₁ Ro Do | B₁ o So :‖ B₁ o Ro | M₁ Mo Mo | D₁ Do Do |
| S₁ Su Su Su Su | S₁ So So | S₁· Bo Lo | S₁ o So :‖ S₁ o Bo | B₁ Bo Bo | L₁ Lo Lo |
nui tou-jours re-dou-ta-ble res-pec-te son cœur; la
lui la nais-sante au-ro - re u-nit les zé - - phyrs au sein des cam-pa-gnes, l'é-
| M₁ Mu Mu Mu Su | D₁ Mo So | S₁ Ro Foz | S₁ o So :‖ S₁ o So | S₁ So So | L₁ Mo Mo |
| D₁ Du Du Du Du | D₁ Do Do | R₁ Ro Ro | S₁ o So :‖ S₁ o So | M₁ Mo Mo | L₁ Lo Lo |

| F₁ Fo Fo | R₁ Ro Ro | M₁ Mo Mo | D₁ D₁ | F₁ Fo Fo | R₁ o So | M₁ Mo Mo | F₁ Mo Mo |
| L₁ Lo Lo | B₁ Bo Bo | B₁ Bo Bo | L₁ L₁ | L₁ Lo Lo | B₁ o So | D₁ Do Do | D₁ Do Do |
cho des mon-ta-gnes ap-porte au loin-tain le joy-eux re-frain, au sein des cam-pa-gnes l'é-
| F₁ Fo Fo | S₁ So So | S₁ So So | L₁ M₁ | F₁ Ro Ro | S₁ o So | S₁ So So | L₁ So So |
| R₁ Ro Ro | S₁ So So | M₁ Mo Mo | L₁ L₁ | R₁ Ro Ro | S₁ o So | D₁ Do Do | F₁ Do Do |

| R₁ Mu Ru Du Ru | M₁ Do Do | M₁ Mo Mo | F₁ Mo Mo | Mu Ru Du Ru Mo Ro | D₁ · So |
| B₁ Du Bu Lu Bu | D₁ So So | D₁ Do Do | D₁ · Do | B₁ Bo Bo | D₁ · So |
cho des mon - ta-gnes ap-porte au loin-tain le joy - - eux re-frain : tra
| S₁ So So | S₁ Mo Mo | S₁ So So | L₁ So So | F₁ So Fo | M₁ · So |
| S₁ So So | D₁ Do Do | D₁ Do Do | F₁ Do Do | S₁ So So | D₁ · So |

| So Su Su So Su Su | So Su Su So Su Su ‖: D₁ So Mo | D₁ So Mo |
| So Su Su So Su Su | So Su Su So Su Su ‖: S₁ So Do | S₁ So Do |
la la la la la la la la la la la la la la la la la la la
| So Su Su So Su Su | So Su Su So Su Su ‖: M₁ Mo Mo | M₁ Mo Mo |
| So Su Su So Su Su | So Su Su So Su Su ‖: So Su Su So Su Su | So Su Su So Su Su |

| So Fo Ro | So Fo Ro | So Fo Ro | So Fo Ro :‖ Mo Du Mu S₁ | Mo Du Mu S₁ |
| Bo Bo Bo Bo | Bo Bo Bo Bo :‖ So Su Su B₁ | So Su Su B₁ |
la la la la la la la la la la la la la la la
| Ro Fo Ro Fo | Ro Fo Ro Fo :‖ Mo Mu Mu R₁ | Mo Mu Mu R₁ |
| So Su Su So Su Su | So Su Su So Su Su :‖ So Su Su So Su Su | So Su Su So Su Su |

1re fois. 2e fois. Fin.
| Mo Du Du Do Mo | Re ‖ Mo Du Du Do Du Du | De |
| Do Du Du Do Do | Be ‖ Do Du Du Do Du Du | De |
la la la la la la la la la la la la.
| Mo Mu Mu Mo Do | Re ‖ Mo Mu Mu Mo Mu Mu | Me |
| So Su Su So Do | Be ‖ So Su Su So Su Su | Se |

CHŒUR.

MEES

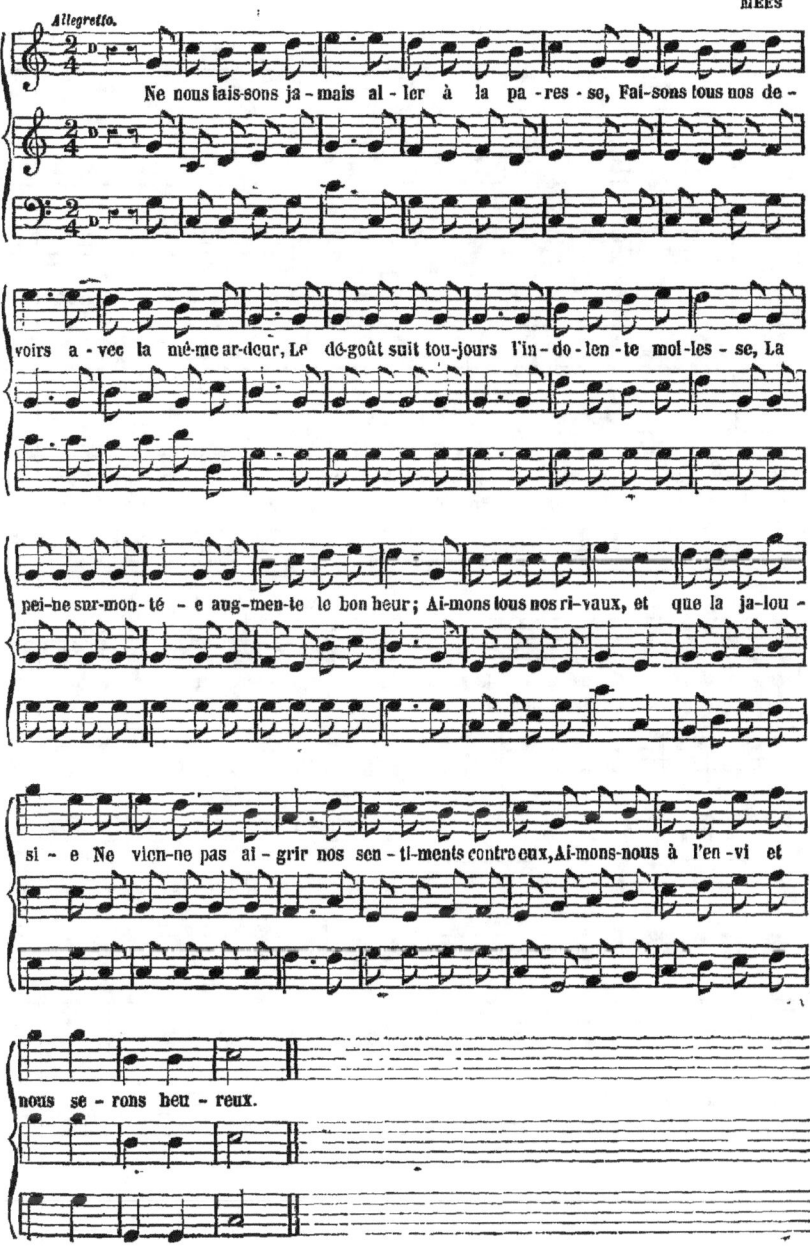

Ne nous laissons jamais aller à la paresse, Faisons tous nos devoirs avec la même ardeur, Le dégoût suit toujours l'indolente mollesse, La peine surmontée augmente le bonheur; Aimons tous nos rivaux, et que la jalousie Ne vienne pas aigrir nos sentiments contre eux, Aimons-nous à l'envi et nous serons heureux.

FÊTE D'UN MAÎTRE.

Dezède

Chan-tons gai-ment, chan-tons tou-jours, Que la gai-té règne en ce jour, Vi-ve l'é-co-le, doux sé-jour, Prou-vons au maî-tre no-tre a-mour.

Par vous, no-tre jeu-nes-se A con-nu le bon-heur, Pour vous plai-re sans ces-se, Nous au-rons mê-me ar-deur. Chan-tons gai-ment, chan-tons tou-jours. Que la gai-té règne en ce jour, Vi-ve l'é-co-le, doux sé-jour, Prou-vons au maî-tre no-tre a-mour.

Tou-jours, vo-tre ten-dres-se Pro-di-gue ses bien-faits, Vo-tre cœur est sans ces-se, Heu-reux du bien qu'il fait.

L'ADOLESCENCE

CHŒUR.

Musique de GAVEAUX.

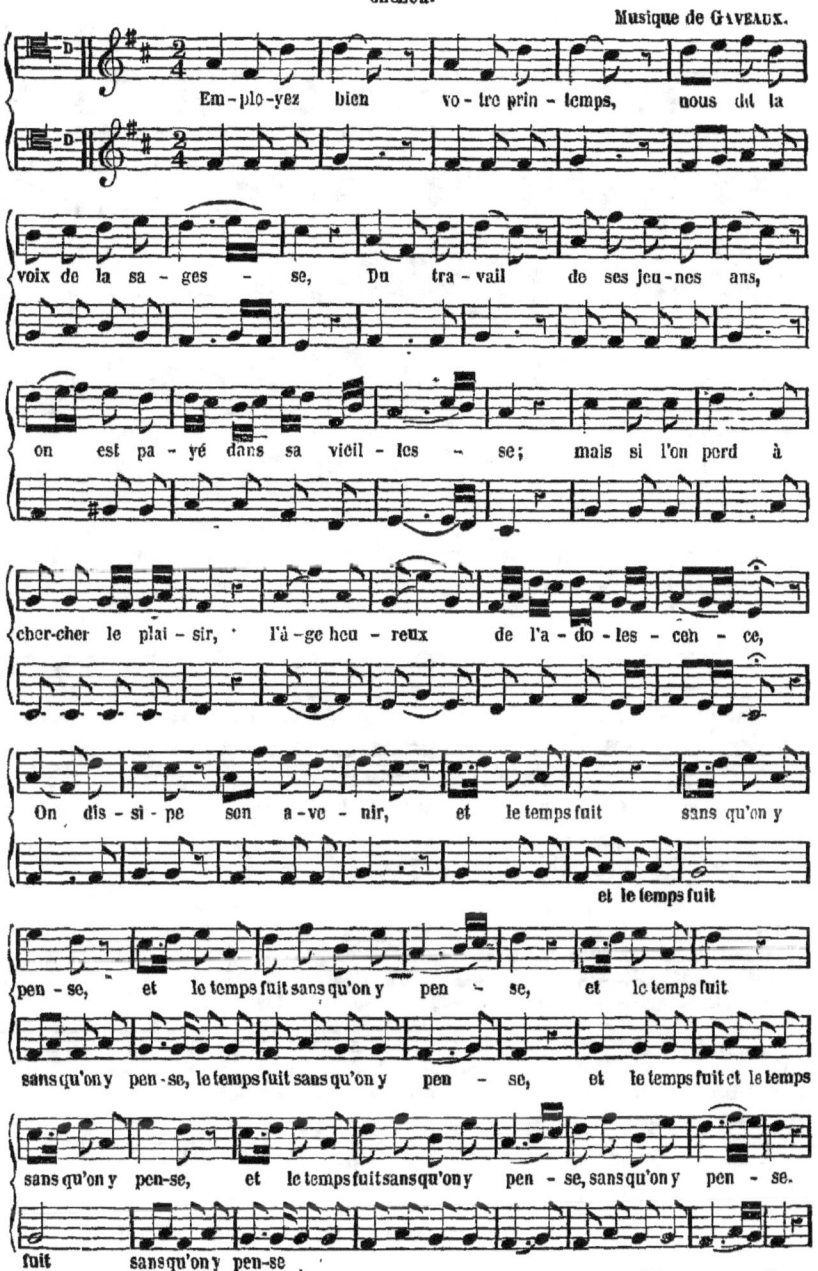

Em-plo-yez bien vo-tre prin-temps, nous dit la voix de la sa-ges-se, Du tra-vail de ses jeu-nes ans, on est pa-yé dans sa vieil-les-se; mais si l'on perd à cher-cher le plai-sir, l'â-ge heu-reux de l'a-do-les-cen-ce, On dis-si-pe son a-ve-nir, et le temps fuit sans qu'on y pen-se, et le temps fuit sans qu'on y pen-se, et le temps fuit sans qu'on y pen-se, le temps fuit sans qu'on y pen-se, et le temps fuit et le temps fuit sans qu'on y pen-se.

et le temps fuit sans qu'on y pen-se, et le temps fuit sans qu'on y pen-se, sans qu'on y pen-se.

fuit sans qu'on y pen-se

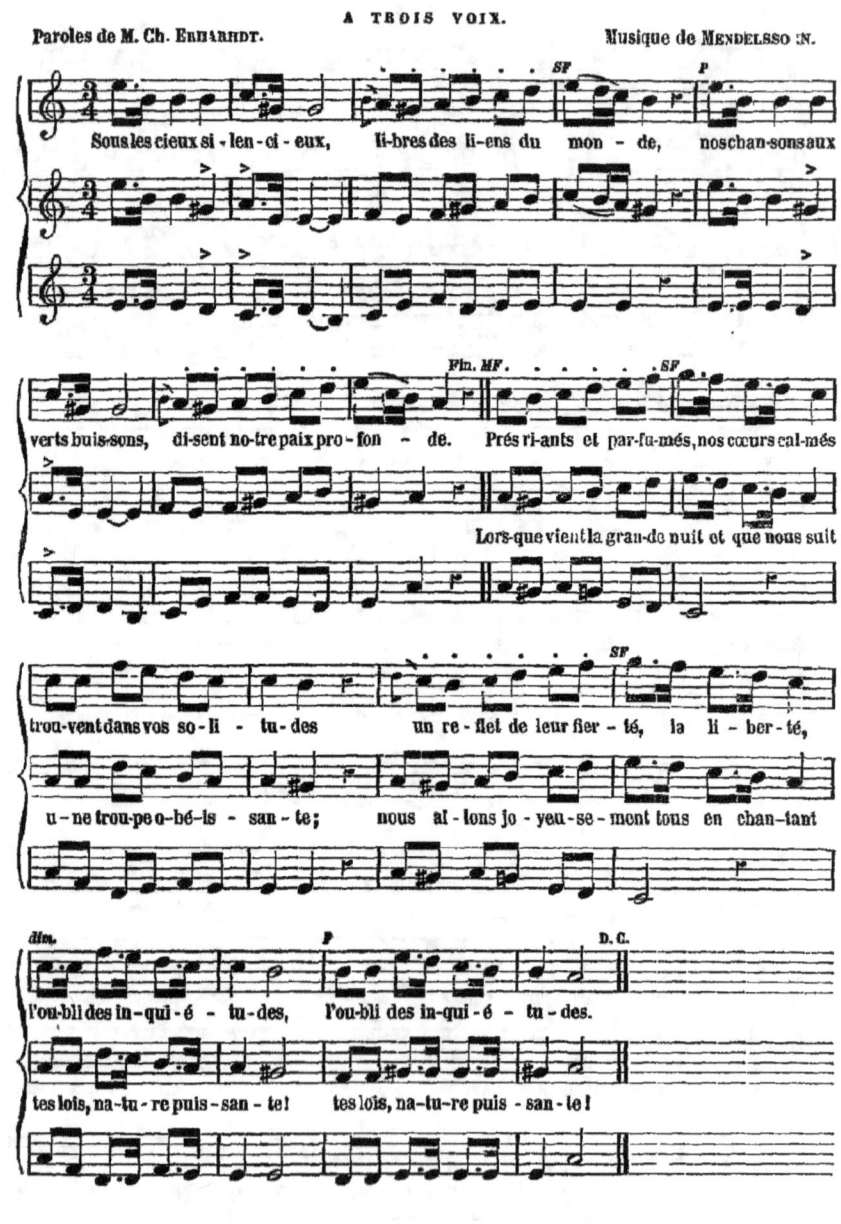

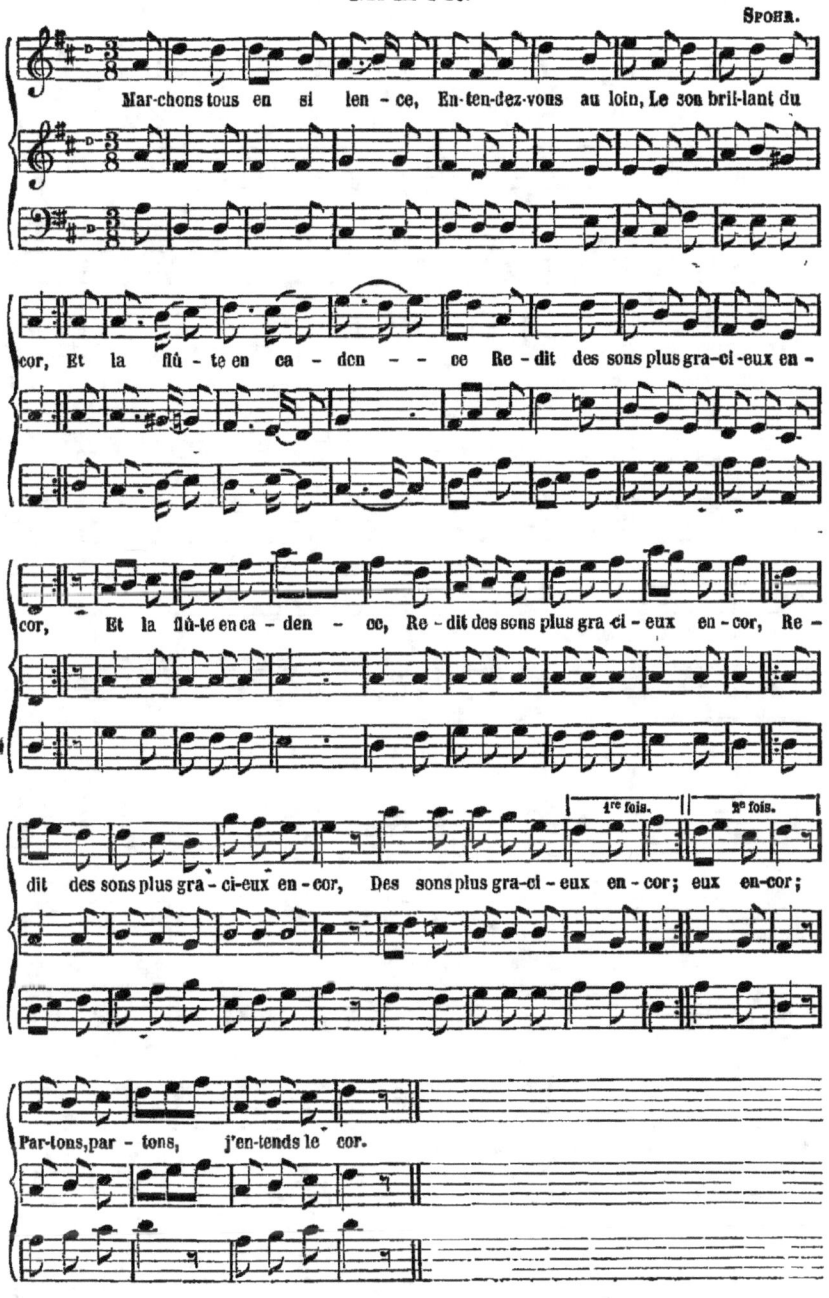

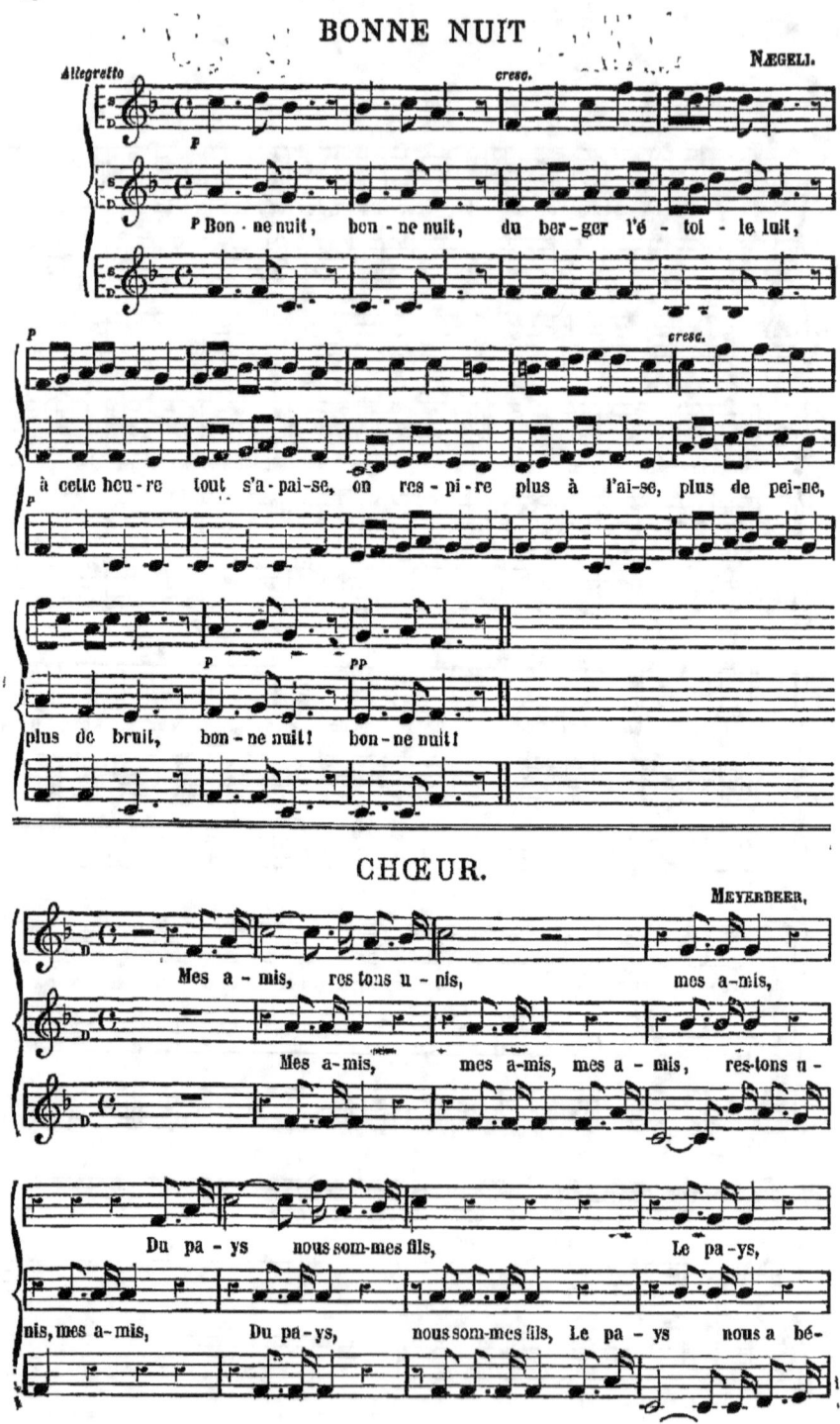

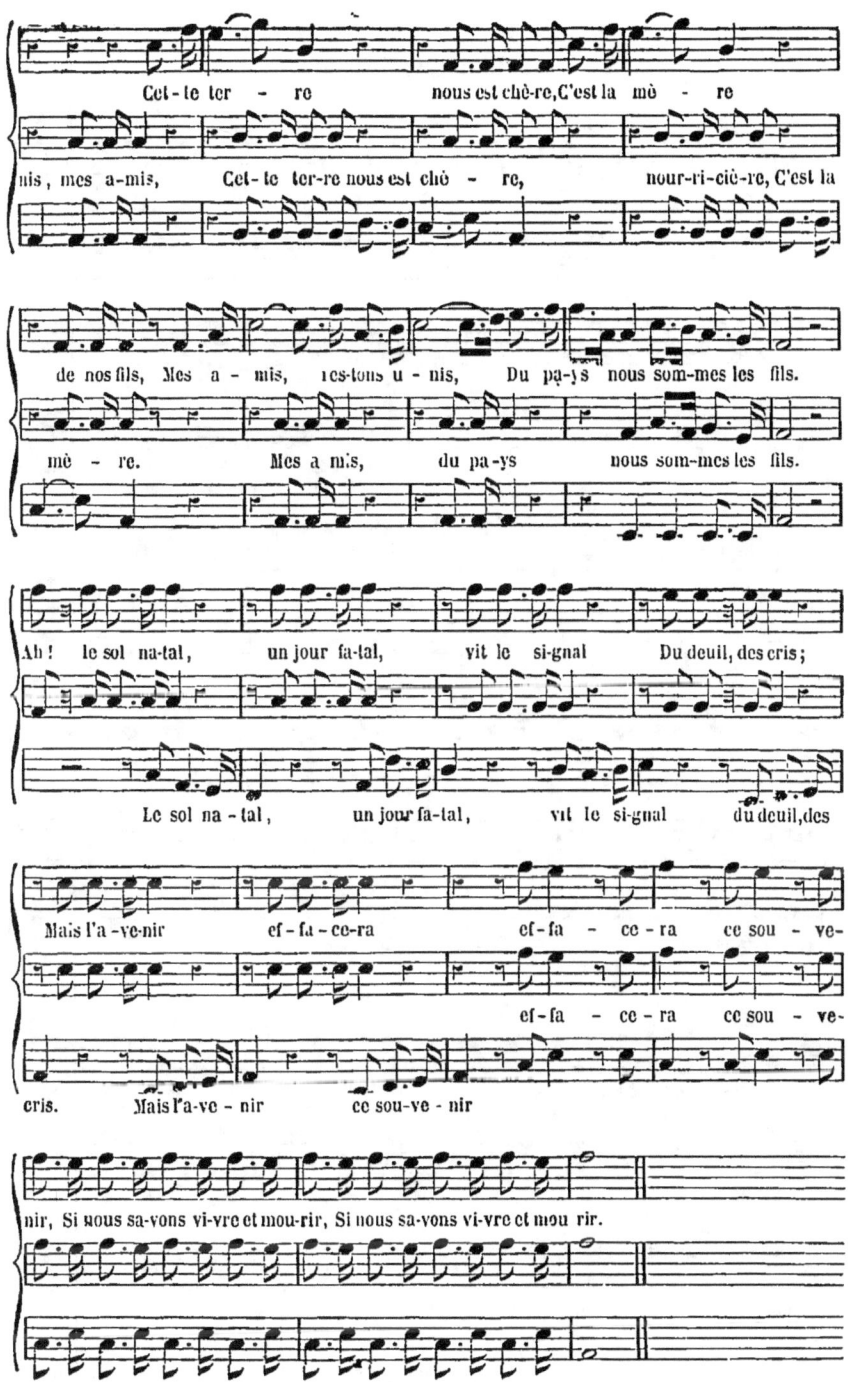

AIR ÉCOSSAIS.

SPONTINI.

CANON.

ZUMSTEEG.

Le jour é-clai-re, le jour é-clai-re la ci — me des cô — teaux, al-lons, mon frè-re, com-men-çons nos tra-vaux. Le jour é-

Le jour é-clai-re, le jour é-clai-re la ci — me des cô-teaux, al-lons, mon frè-re, com-men-çons nos tra-vaux.

Le jour é-clai-re, le jour é-clai-re la ci — me des cô — teaux, al-lons, mon frè-re, com-men-çons nos tra-vaux.

BARCAROLLE D'OBÉRON.

Andante — Musique de WEBER.

Quel plai-sir de vo-guer sur les on-des, Quand le so-
Qu'il est doux de fen-dre l'on-de a-mè-re, Quand l'heu-re

Ah! quel plai-sir de s'é-lan-cer Et de vo-guer au sein des on-des, Quand le so-leil
Ah! qu'il est doux de fen-dre l'air, Et de na-ger dans l'on-de a-mè-re, Quand l'heure sonne

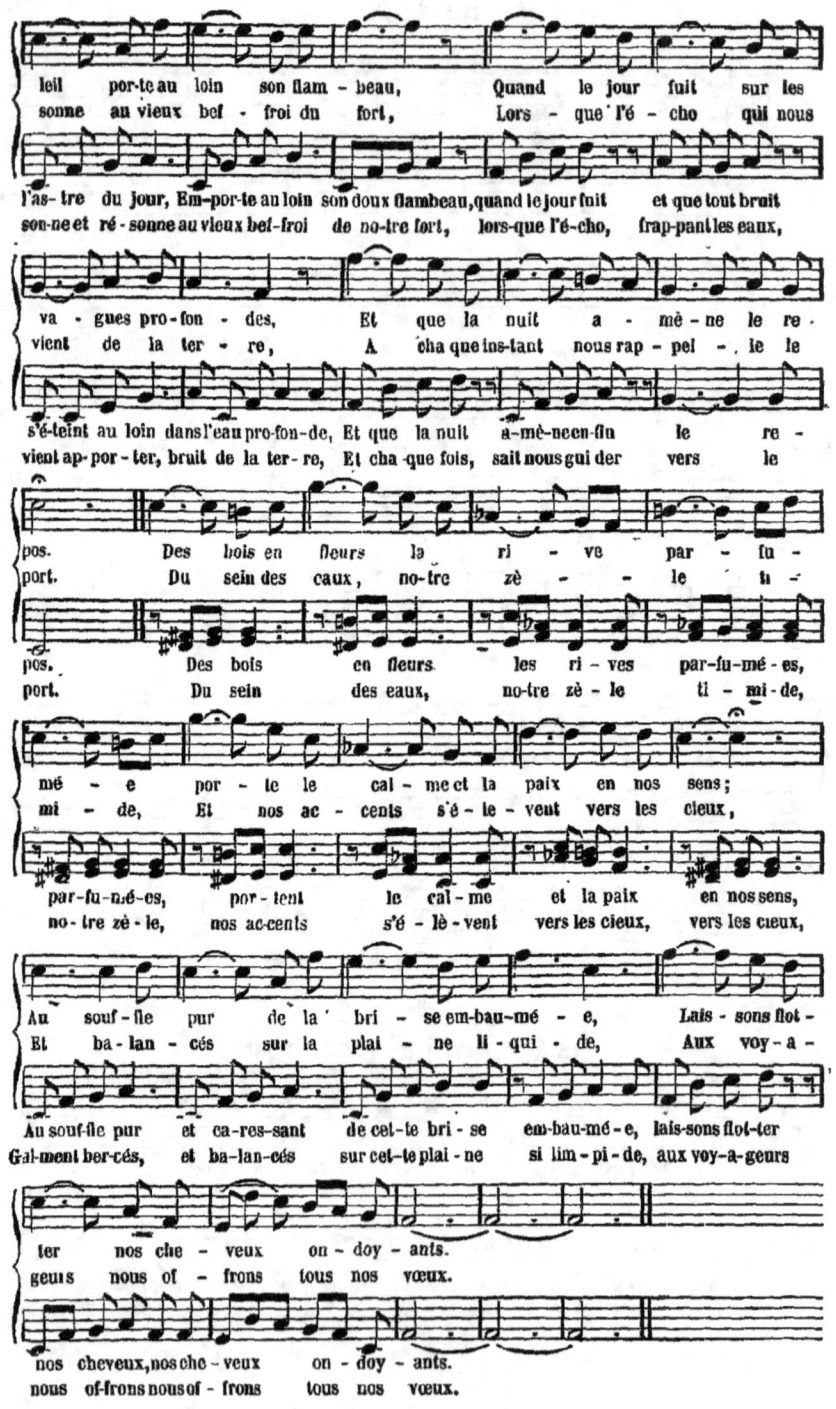

CHŒUR DE MOZART.

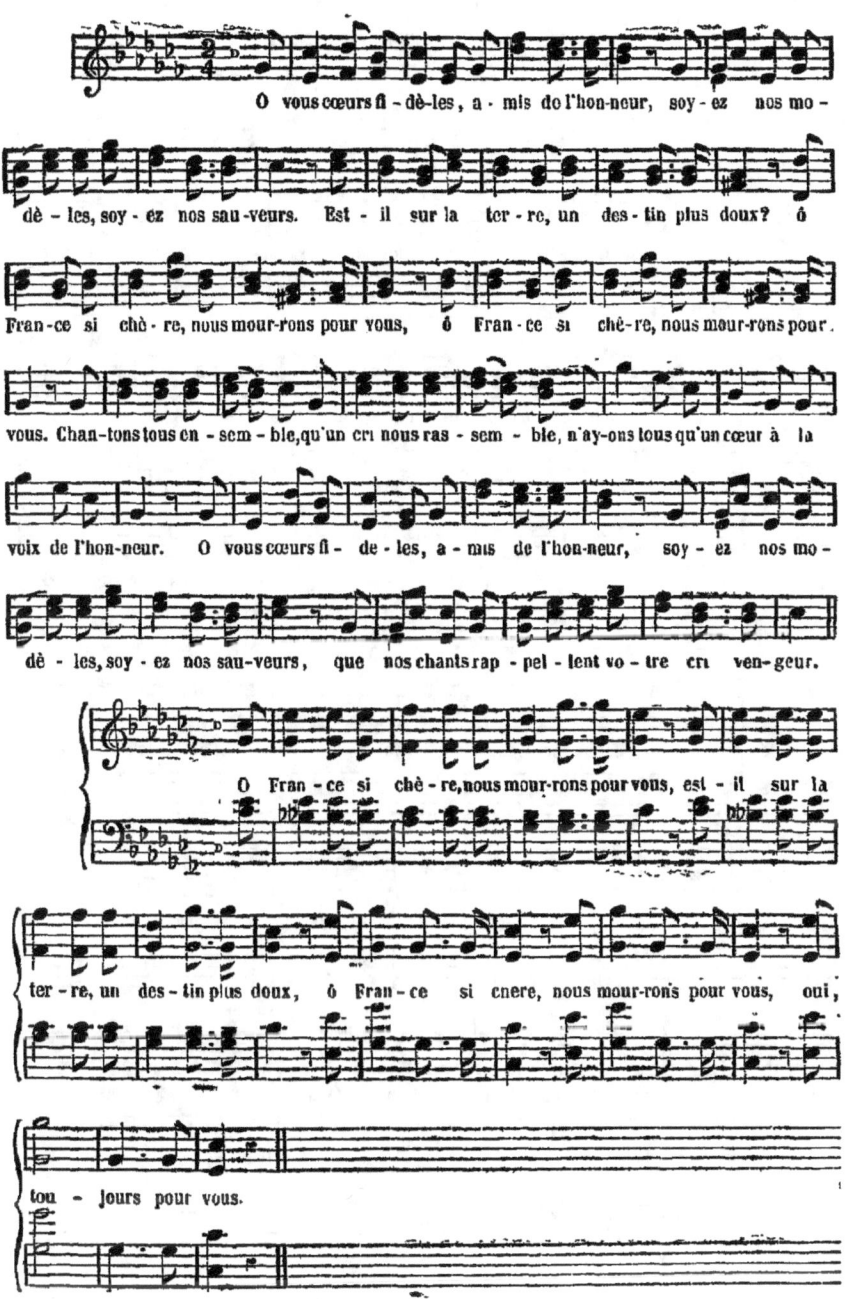

O vous cœurs fi-dè-les, a-mis de l'hon-neur, soy-ez nos mo-dè-les, soy-ez nos sau-veurs. Est-il sur la ter-re, un des-tin plus doux? ô Fran-ce si chè-re, nous mour-rons pour vous, ô Fran-ce si chè-re, nous mour-rons pour vous. Chan-tons tous en-sem-ble, qu'un cri nous ras-sem-ble, n'ay-ons tous qu'un cœur à la voix de l'hon-neur. O vous cœurs fi-de-les, a-mis de l'hon-neur, soy-ez nos mo-dè-les, soy-ez nos sau-veurs, que nos chants rap-pel-lent vo-tre cri ven-geur.

O Fran-ce si chè-re, nous mour-rons pour vous, est-il sur la ter-re, un des-tin plus doux, ô Fran-ce si chere, nous mour-rons pour vous, oui, tou-jours pour vous.

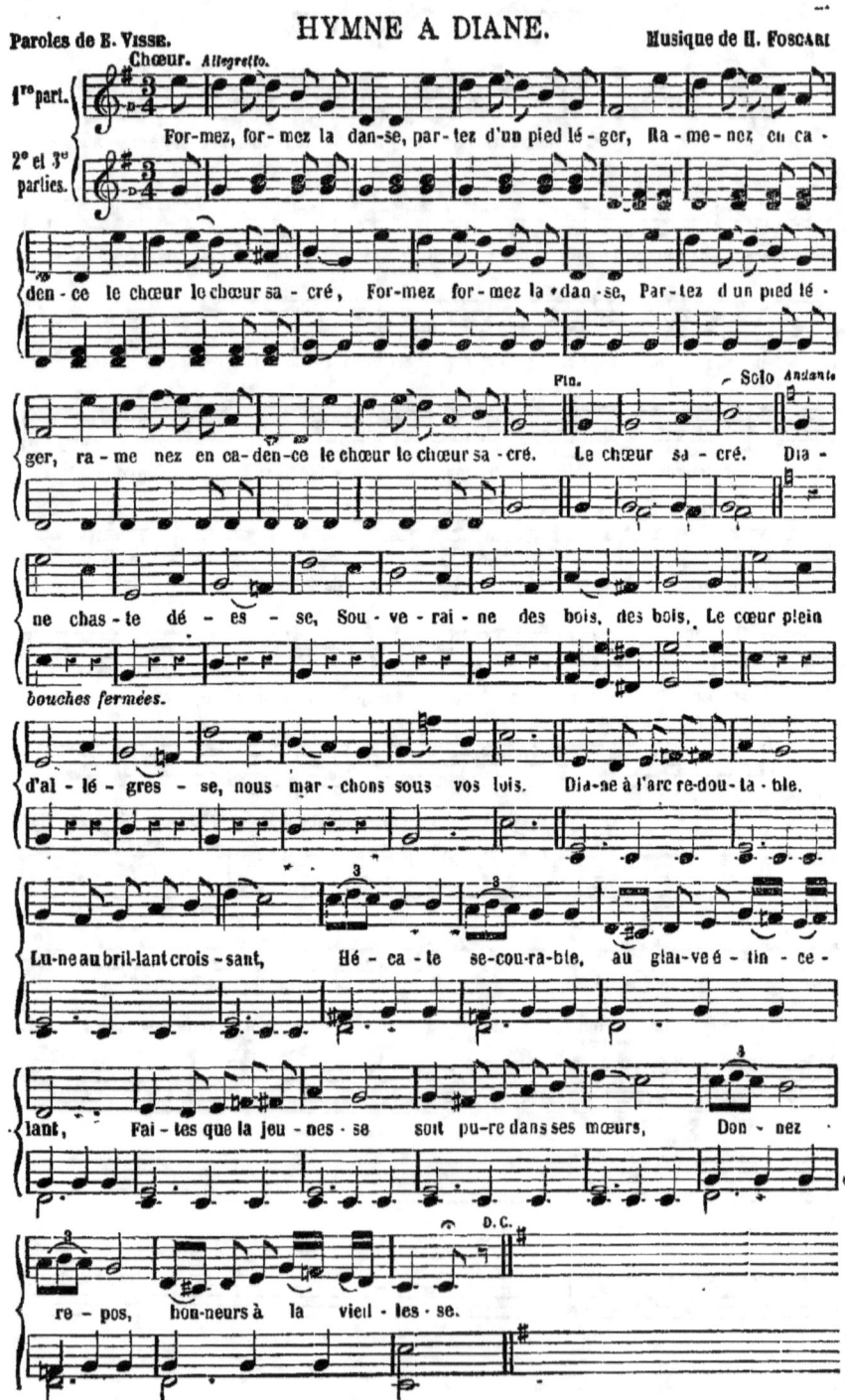

L'ENFANCE.

MOZART.

Au front de l'en-fan-ce, Sié-ge l'in-no-cen-ce, La dou-ce es-pé-ran-ce, La dou-ce es-pé-ran-ce ca-res-se son cœur, Oui, ca-res-se son cœur. O de la vi-e, Sai-son fleu-ri-e, Sai-son fleu-ri-e, A-vec en-vi-e nous voy-ons ton bon-heur, A-vec en-vi-e nous voy-ons ton bon-heur, a-vec en-vi-e nous voy-ons ton bon-heur, Nous voy-ons ton bon-heur, Nous voy-ons ton bon-heur, Nous voy-ons ton bon-heur, A-vec en-vi-e nous voy-ons nous voy-ons ton bon-heur, nous voy-ons ton bon-heur.

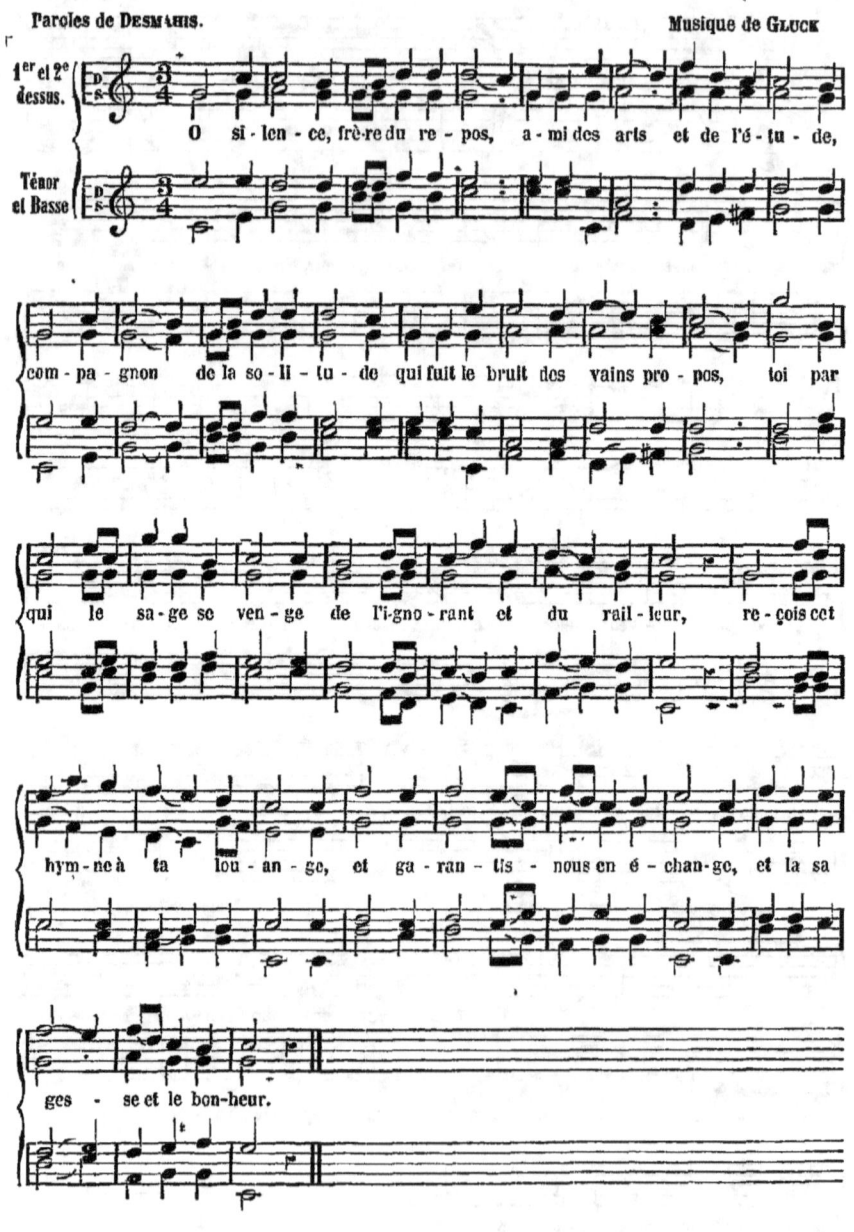

LA NUIT.

Paroles de LAMARTINE. Musique de HAYDN.

L'as-tre du jour qui dé-cli-ne, mar-que l'heu-re du re-tour, a-vec lui sur la col-li-ne, s'en-fuit le res-te du jour; et sans voi-les, les é-toi-les sè-ment le ciel de clous d'or. Tout est som-bre et dans l'om-bre seul no-tre es-prit veil-le en-cor.

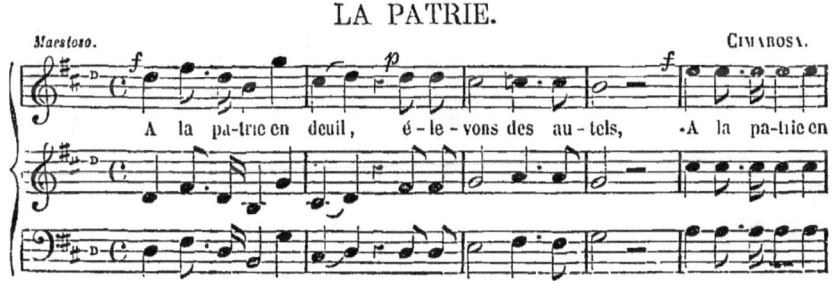

LA PATRIE.

CIMAROSA.

A la pa-trie en deuil, é-le-vons des au-tels, A la pa-trie en

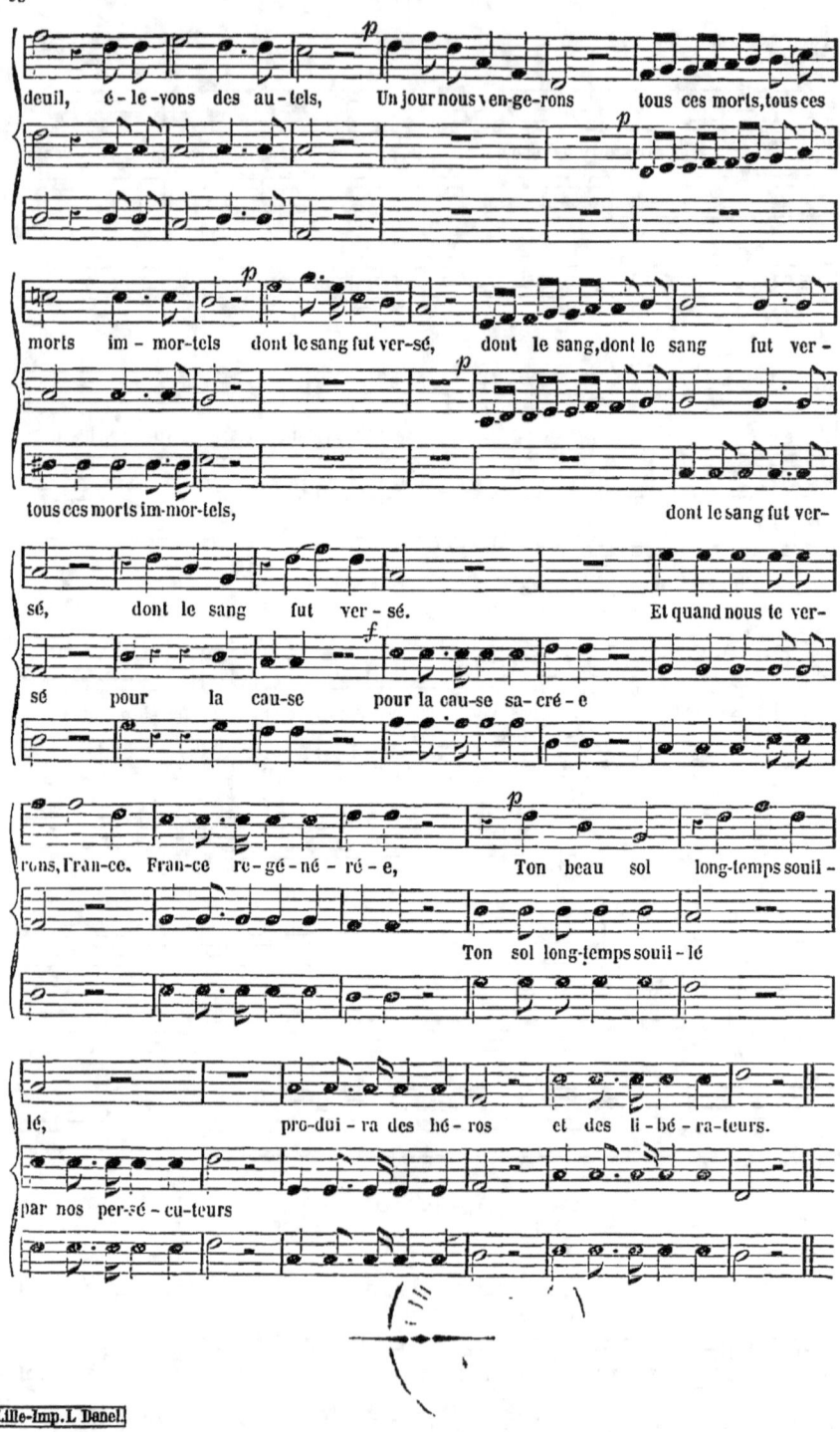

TABLE DES MATIÈRES.

	pages
Préface	I

QUESTIONNAIRE MUSICAL.

1^{re} leçon.	Musique. — Sons. — Sons aigus et graves. — Nom des sons. — Notation, notes. — Abréviations, appellation, gamme, etc.	III
2^e —	Unités. — Temps. — Mesures. — Signes des mesures, etc.	IV
3^e —	Intonation. — Intervalles. — Accord parfait	V
4^e —	Valeurs. — Silences. — Point	VI
5^e —	Clavier du piano. — Demi-tons. — Dièzes et bémols.	VIII
6^e —	Résumé de la langue des sons.	IX
7^e —	Degrés de la gamme. — Diapason. — Rhythme. — Solmisation. — Vocalisation	X
8^e —	Portée. — Clefs. — Différentes positions de la tonique. — Armures, méloplaste. — Notations mixtes	XI

EXERCICES.

Avis. — Copies. — Enseignement simultané. — Fractionnement des exercices.	XIII
Appellation (1^{re} leçon). — Mesures (2^e leçon).	XIII
Tableau des intervalles (3^e leçon)	XIV
Valeurs. — Études rhythmiques : 1^{re} série, mesure C ; 2^e série, mesure 2/4 ; 3^e série, mesure 4/4 ; 4^e série, mesure 3/4 ; 5^e série, mesure 6/8 ; 6^e série, mesure 3/8	XVI
Exercices sur les intervalles	XVII
Batteries de tambour (4^e leçon). — Exercices sur les # et les b (5^e leçon). — Air avec paroles (7^e leçon)	XIX
Tableau des intervalles en notes.	XX

SOLFÉGE EN LANGUE DES SONS SUR LA PORTÉE.

DEGRÉS CONJOINTS. — Vingt-sept exercices tirés de Beethoven, Boïeldieu, Mozart, Samuel, etc. N^{os} 1 à 27	1
TIERCES. — Vingt-deux exercices tirés de Bertoni, Haendel, Himmel, Mozart, Naegeli, Paësiello, Rossini, Samuel. N^{os} 28 à 49.	11
QUARTES. — Trente-six exercices tirés de Baumann, Giordani, Gluck, Gounod, Grétry, Hérold, Himmel, Mozart, Nicolo, Ranzzini, Samuel, Silcher, Weigl. N^{os} 50 à 85	20
QUINTES. — Vingt exercices tirés de Gluck, Gounod, Haendel, Haydn, Hérold, Himmel, Massé, Mendelssohn, Mozart, Nicolo, Samuel, Weber. N^{os} 86 à 105.	33
SIXTES. — Vingt exercices tirés de Auber, Boïeldieu, Gluck, Haendel, Haydn, Massé, Mendelssohn, Meyerbeer, Mozart, Nicolo, Samuel, Weber. N^{os} 106 à 125.	44
SEPTIÈMES. — Cinq exercices tirés de Boïeldieu, Samuel. N^{os} 126 à 130	48 (1)
HUITIÈMES. — Cinq exercices tirés de Boïeldieu, Himmel, Meyerbeer, Rossini, Samuel. N^{os} 131 à 135.	48 (3)

EXERCICES VARIÉS EN NOTATION MIXTE, AVEC PAROLES, à 1 ou 2 voix.

Air à 3 notes, *Bergers et bergères*		J.-J. Rousseau	49
Le Printemps		L'abbé Roze	49
Les Hirondelles		Devienne	49
La Clochette argentine		Kücken	50
Ne va pas, enfant léger		Mendelssohn	50
Le Maître et l'Écolier		Tournier	51
L'Obligeance		Grétry	52
Les Faucheurs		Beethoven	52
Le Travail		Dessauer Marsch.	53
Mon Village		Bishop	53
Les Petits Oiseaux	2 voix.	***	54
Tout fuit, tout s'efface		Muller	54
Le Bien		***	54
La Cloche		Anschutz	54
Le Crépuscule		***	55
L'Oisiveté		***	55
L'Aurore		Winter	55
Le Vrai Bien		Spohr	56
Ronde du *Freyschütz*	2 voix.	Weber	56
L'Activité		***	57
L'Hospitalité		Mendelssohn	57
La Patrie		Beethoven	57
Chœur de sortie		Adam	58
Charmant ruisseau		Domnich	58
La Farandole		Vogel	59
Le Laboureur		Haydn	60
La Libéralité	2 voix.	***	60
Il était un oiseau gris		Monsigny	61
Chant des contrastes		***	61
La petite marguerite		Martini	62
Air turc		***	62
L'Hygiène	2 voix.	Boïeldieu	63
La Docilité		***	63
Longtemps, ô ma patrie		Weber	64
La morale aisément s'explique	Canon à 3 voix.	***	64

CHŒURS EN LANGUE DES SONS, à 3 ou 4 voix.

Marche	3 voix.	Eisenhofer	65
Chant du sommeil	3 voix.	***	66
Le Soleil	3 voix.	Weber	67
La garde passe	3 voix.	Grétry	68
Chœur d'adieu	3 voix.	Sacchini	69
Chant du bivouac	3 voix.	Kücken	70
Chœur	3 voix.	Dalayrac	71
Divine harmonie	3 voix.	Martini	72
Les Vacances	3 voix.	***	73

Le Départ des chasseurs	4 voix.	Astholz	74
La Forêt	3 voix.	Mendelssohn	76
Le Chant	3 voix.	Kreutzer	77
Chœur	3 voix.	Bruni	78
Chœur de Gaulois	3 voix.	Bellini	79
Chœur de chasseurs	4 voix.	Weber	80

CHŒURS EN NOTATION USUELLE, à 2, 3 et 4 voix.

Chœur	3 voix.	Mees	81
Fête d'un maître	2 voix.	Dezède	82
L'Adolescence	2 voix.	Gaveaux	83
Sous les cieux silencieux	3 voix.	Mendelssohn	84
Marchons tous en silence	3 voix.	Spohr	85
Bonne nuit	3 voix.	Nægeli	86
Mes amis, restons unis	3 voix.	Meyerbeer	86
Air écossais	3 voix.	Spontini	88
Canon	3 voix.	Zumsteeg	89
Barcarolle d'Obéron	3 voix.	Weber	89
O vous, cœurs fidèles	4 voix.	Mozart	91
Hymne à Diane	3 voix.	Foscari	92
L'Enfance	2 voix.	Mozart	93
Hymne au silence	4 voix.	Gluck	94
La Nuit	3 voix.	Haydn	95
La Patrie	3 voix.	Cimarosa	95

ERRATA.

Page 60, 4^e mesure, il faut

Page 92, 4^e ligne, 6^e mesure de la 1^{re} partie, il faut

— 5^e ligne, 7^e mesure, 1^{re} partie

— 6^e ligne, 1^{re} mesure, 1^{re} partie

— 7^e ligne, même erreur qu'à la 5^e.

Page 93, 6^e ligne, 3^e mesure de la 2^e partie. . . .

Page 94, 1^{re} ligne, 2^e mesure, dessus

— — 7^e mesure, basse.

— 2^e ligne, 7^e mesure, basse

— 3^e ligne, 4^e mesure, basse

— 4^e ligne, 1^{re} mesure, basse

— — 3^e mesure.

— — 4^e mesure.

— — 6^e mesure.

— 5^e ligne, 1^{re} mesure, basse.

Page 95, la phrase : *Tout est sombre*, etc., jusqu'à la fin, doit être dite deux fois.

www.ingramcontent.com/pod-product-compliance
Lightning Source LLC
Chambersburg PA
CBHW071600220526
45469CB00003B/1078